媒介融合下影视作品的宣传推广策略

张传香 著

南开大学出版社

天　津

图书在版编目(CIP)数据

　　媒介融合下影视作品的宣传推广策略 / 张传香著
. —天津：南开大学出版社，2017.8(2025.1重印)
　　ISBN 978-7-310-05460-2

　　Ⅰ.①媒… Ⅱ.①张… Ⅲ.①影视艺术－艺术品－宣
传工作－研究 Ⅳ.①J9

　　中国版本图书馆 CIP 数据核字(2017)第 213642 号

媒介融合下影视作品的宣传推广策略
MEIJIERONGHEXIA YINGSHI ZUOPIN DE XUANCHUAN TUIGUAN CELÜE

南开大学出版社出版发行
出版人：刘文华
地址：天津市南开区卫津路 94 号　　邮政编码：300071
营销部电话：(022)23508339　营销部传真：(022)23508542
https://nkup.nankai.edu.cn

天津午阳印刷股份有限公司印刷　全国各地新华书店经销
2017 年 8 月第 1 版　　2025 年 1 月第 3 次印刷
210×148 毫米　32 开本　6.375 印张　164 千字
定价：35.00 元

如遇图书印装质量问题,请与本社营销部联系调换,电话：(022)23508339

前　言

在如今的电视剧宣传运作当中，影视剧的媒体宣传策略有时更多地等同于针对媒体的宣传策划。就当今世界范围而言，媒体对影视作品以及各类产品的宣传策划已经渗透到人类社会活动的各个领域，媒体成为时代的宠儿、科学的新军。"赤橙黄绿青蓝紫，谁持彩练当空舞？"日新月异的电视剧荧屏世界正宣告一个新时代的到来——中国电视进入媒体策划和媒介文化日益发达的时代！正如马歇尔·麦克卢汉所言："媒介文化把传播和文化凝聚成一个动力学的过程，将每一个人裹挟其中。于是，媒介变成我们当代日常生活的仪式和景观。"[①] "在这种接受模式中，屏幕上出现的不仅有过去发生的事，还有更多大量正在发生和预测未来发生的事件，过去、现在、未来交织在一起成为超时态的影像集合。处于家庭收视环境，精神和身体同时处于封闭状态的受众，很容易将电视画面的虚拟状态转换成现实形态。"[②] 依据影视作品创作者的主观动机及其在接受者处所达到的客观效果，我们可以把作品与受众的关系分为三种："审美关系、传播关系和商品关系；相应的，影视受众便也可划分为三类，即作为艺术作品欣赏者的受众、作为信息接受者的受众，以及作为文化产品消费者的受众。"[③] 笔者认为，电视剧受众应属于文化产品消费者的行列。现在的大众已经习惯了媒体对产品广告的宣传，那么，对影视剧这样的文化产品的宣传包装及其相关策略的研

[①] ［加］马歇尔·麦克卢汉.理解媒介——论人的延伸. 何道宽译. 商务印书馆，2000年，第3页.
[②] 黄会林.影视受众论.北京师范大学出版社，2007年，第242页.
[③] 黄会林.影视受众论.北京师范大学出版社，2007年，第3页.

究就显得尤为重要。其中不乏创造性思维的灵光闪现和理性思维的缜密策划，这些都为影视剧的宣传打开了一扇智慧与多彩的大门。设计师的蓝图再美，也要用一砖一瓦的现实作品来证明。对于影视剧的宣传策划人来说，也有一个操作层面的问题；就是说，我们的影视剧策划不仅要思维对路，而且要方法得当，所谓"工欲善其事，必先利其器"。通向影视剧宣传策划成功的路径和策略有许多，其中有不少方法经过科学实践证明是有效便捷的，这就是我们这个论题的价值所在，也是我们研究的动力所在。

客观地说，影视剧宣传策划的空间和余地很广泛，涉及媒体策划的空间更是非常广阔，遍及各大媒体领域的各个方面。目前，影视剧的媒体策划主要涉及大众传媒的报纸、广播、电视、网络等四大传媒空间。随着影视剧宣传策划水平的不断发展和提高，它会派生出许多新的媒体策划领域。与此同时，影视剧宣传策略层次的提升又主要体现在思维方式和创意技巧的不断发展中。多元化的媒体决定了多元化的信息传播路径，即使是同一频道，不同的节目形式也要面对不同的受众群体进行分类传播，不同的媒介表达形式显现于媒介之上演绎着千差万别的生动剧目。由此可见，影视剧的媒体宣传策略好比一个魔方，它有无数种变化，有许多不同的解法，如何发现这些变化并找到解法呢？关键在于你把影视剧和媒体宣传关系看成什么，你把它看成什么样子就按什么样子去解出它。传媒是影视经济发展的传导轴，如果在这个传导轴上没有出现任何信息的传导，那么，影视剧制作方将丧失通过媒体宣传来抓住商机的能力。

影视剧市场的成熟与媒体宣传的关系已经从自发认识阶段进入到自觉研究阶段，完成了由感性阶段上升到理性阶段的巨大转变。影视剧市场实践的成熟和相关认识理论的系统化也是影视剧市场及其媒体宣传研究成熟的客观条件和理性基础。本书以影视剧市场和媒体发展的相关研究为理论本体和研究焦点，针对影视剧媒体宣传的多样性、复杂性，运用跨学科构成的方法，尝试着从经济学、舆

论学、心理学、影视学、文化学和新闻传播学等多学科视角来研究与分析影视剧媒体宣传的模式特点、影视剧受众的需求与消费的特点以及网络新技术条件下影视剧宣传可能会出现的一些新的发展趋势和意义。据此，形成了本书理论分析的立足点。有鉴于此，本书采用的研究方法主要有比较研究法、受众调查法、案例分析法等，以求认真、深入和系统地研究影视剧媒体宣传策划的策略技巧，从学理到实践，从宏观到微观，对中国影视剧的媒体传播发展策略求解。

目　录

第一章 电视剧宣传策略模式概述

由于市场的迎合性在某种程度上会影响受众的判断性，因此很难界定一个作品究竟是商品，还是艺术。哪个好看，哪个不好看，受众到底能不能买单，有时是跟宣传策划有很大关系的。往往一部戏还未开拍就早已大张旗鼓地展开了宣传攻势，很多影视公司都打出这样的口号："谋事在人，成事在宣传。"在信息时代，一部不好的戏即使宣传了也不一定能好，可一部好的戏如果不宣传就很难做好。总之，由于市场需要，受众需要，主流意识文化形态需要，中国电视剧在迎合与磨合中还需要经历许多考验。当今的中国电视剧市场就像一个魔盒一样，盒盖已经打开，各式各样的剧种和角色都来大显身手。我们只能在欣赏中品味，在市场中探索，在历练中前进。本章将从电视剧艺术属性、商业属性等不同角度来探讨其与电视剧宣传策略模式的关系及其相互影响。

第一节 电视剧的艺术属性与电视剧 宣传策略模式

艺术的直接对象是人的社会生活，是通过对人的描写，特别是对人的性格和心灵世界的描写，去认识和反映社会生活，因而任何艺术作品都是人的精神活动的结果，是人对现实某些方面的认识，是人和现实精神上的关系，是人的思想感情在物态上的体现。[①]电

① 曾庆瑞. 曾庆瑞电视剧理论集（第三卷）. 九州出版社，2008年，第343页.

视剧是一门有关社会生活的审美艺术，是一种社会文化现象，是社会意识形态现实版的艺术化体现。从内容到形式，它都是审美的主客体融合和创造的产物。电视剧"是运用画面讲故事的艺术。电视剧艺术是时间延续中的空间艺术，也是在空间展现中的时间艺术。从受众的欣赏心理来说，受众经常欣赏电视剧，会积累下来很多的欣赏经验。这种欣赏经验有感性的，也有理性的。这些欣赏经验，是受众进一步欣赏电视剧的必要准备和基础。凭着这种准备和基础，受众能在欣赏新的电视剧时又去发现、判断它的历史认识价值和审美艺术价值，参与到这部电视剧里去，并在这个过程中能动地进行美的创造活动。受众欣赏电视剧，会产生丰富的联想和想象活动。这是一种由视觉和听觉引发出来的加进了贮存的记忆的思维活动，也就是说，受众会带着被电视剧所唤起的全部激情和想象，理智和思索，以积极进取的精神，把自己的经验体会、思想感情溶进电视剧的画面里去，主动补充画面未尽之意并进行再创造"①。电视剧的这些艺术特质决定了电视剧的艺术魅力就在于雅俗共赏。若说电视剧具备高雅艺术的特质也不无道理，我国各家电视台播出的许多主旋律电视剧都具备这样的艺术特征。马克思主义认为，任何精神产品在生产自身的同时也在生产自己的欣赏对象。正如豪泽尔曾写的那样："伟大的艺术作品都代表对人生意义的探索，它们提出的都是关于真善美和假恶丑的价值标准问题，其意义并不在对这些问题的回答，而是在于它们的提出。伟大的作品在更广阔的前景上探讨个人和社会的问题，它们使我们更好地理解自己和别人。它们激励我们去改变我们的生活。它们迫使我们审视自己并对自己作出判断。"②例如，不论是以往的热播剧《闯关东》《高地》《潜伏》《大国医》，还是近年的《铁血传奇之独立营》《剃刀边缘》《铁血将军》《北方大地》等剧目，它们之所以引发如此广泛而深入的社会讨论，

① 曾庆瑞. 曾庆瑞电视剧理论集（第三卷）.九州出版社，2008年，第262-264页.
② 王冼.世界著名作家访谈录.江苏文艺出版社，1992年，第92-93页.

就在于这些电视剧都带给人们诸多方面的人生启示。现今，中国电视剧类型化趋势明显。类型化意味着数量庞大的各类通俗剧，如家庭伦理剧、言情剧、都市商战剧、情景喜剧、青春偶像剧、戏说剧、新武侠剧等构成了当代电视剧的主体。

有鉴于此，电视剧的艺术属性要求我们对电视剧的宣传也要遵循艺术发展规律，艺术化地从激发受众的欣赏欲望、强化受众的欣赏动机入手。刘忻在《电视意识论》里谈到这个问题时说，为了激发这种欣赏欲望、强化这种欣赏动机，"就要调动一切可以调动的手段，使观众进入欣赏状态，使观众产生观看的需要，造成一种内心的紧张状态，欲罢不能，非看不可，以满足需要，缓解紧张，达到新的平衡"。调动什么样的电视手段去激发呢？最重要的就是情感驱动的问题。比如，所谓动态激发、强激发，就是用大幅度的动感画面，在短时间内形成强烈的刺激，迅速唤起受众的感情活动；所谓静态激发和渐激发，就是在缓慢的画面过程里给受众留下较多的想象和情感体验的余地，使受众的各种心理因素共同作用。曾庆瑞说，所谓强化，"相逆手法"无非就是造成某种阻碍因素使受众深感压抑和同情，"一致手法"无非就是使受众产生渴望了解的愿望，而"悬想期待""引而不发"等手法也是要在情感上诱惑或迫使受众继续观看。①这些刺激受众持续观看的有效手段，也是我们宣传电视剧的基本出发点与宣传驱动力之所在。

相应地，我们的电视剧宣传策略模式也基本可以划分为以下几种：

第一种，"感官心理刺激法"。这种电视剧宣传策略模式更像是模仿好莱坞大片，快速运动的画面、巨大的响声，短时间内就能形成超强的心理震撼效果，令人不得不加以关注。

第二种，"润物细无声心理补偿法"。这是指在静态与舒缓的画

① 曾庆瑞.曾庆瑞电视剧理论集（第三卷）.九州出版社，2008年，第268页.

面中，留给人巨大的想象空间，达到一种"言有尽而意无穷"的境界，需要受众调动自己的各种感情因素去弥补，同时进行自我心理补偿。

第三种，"破除障碍悬想期待法"。在故事悬念的设置中，故意制造种种悬念与情节波折，让受众形成一种探秘心理，一定要排除万难揭晓谜底。

这几种常见的电视剧宣传策略模式，常见于电视剧的宣传片制作中，也灵活地应用于各种媒体宣传策略中。换言之，报纸、广播、电视、网络等大众媒介都可从自身特点出发，创造性地运用这些宣传策略模式，达到预期理想的宣传效果。

第二节　电视剧的商业属性与电视剧宣传策略模式

人们的物质生活的多样性决定了精神生活的丰富性。从电视剧生产消费的角度出发，应把电视剧看成文化商品。特别是在人们物质生活水平不断提高的今天，文化产品更呈现出日趋多元化、多载体、多层次等特点。其中，电视剧成为在我国传播范围最广、影响力最大的文化产品，其市场空间和潜力已被社会广泛关注。媒体产品，特别是电视剧是为了满足人们的消费（欣赏）而生产（制作）出来的，其本身就已经具备了价值与使用价值。而为了达到被消费（欣赏）的目的，电视剧等电视节目必须经过交换的环节。在电视剧进入产业化生产和经营阶段后，电视剧的市场营销显得同样重要。但与一般市场不同的是，电视剧的市场必须将社会效益放在首位。因此，在电视剧市场营销中应考虑三个因素：电视剧的经济效益与社会效益密切相关，不受受众欢迎的电视剧是没有市场价值的；一部好的电视剧还需要有好的市场营销方式和手段去推广，使之产生最广泛的社会效益和经济效益；电视剧的市场是多方位的，不能仅

仅局限于电视台这个播出市场。

任何产品都必须借助媒介的品牌传播，才能在市场上取得销售佳绩。市场沟通已经成为市场营销活动的关键因素，甚至是首要因素，往往新产品还在酝酿时，销售推广计划就已经先行出炉。可以说，现代的产品销售已经从单纯追求产品质量转变为质量与宣传兼顾。市场沟通（宣传）在日常生活中有各种各样的形式，比如，销售、广告、促销、公共宣传等。当然，较为常用的是利用媒体来进行宣传。有些电视剧在拍摄之前，就已经借助电视、报纸等媒体进行了轰轰烈烈的宣传。其目的在于制造影响，提高知名度，期望对以后的发行有帮助。对于电视台而言，为提高收视率、增加广告收入，在电视剧播放之前有必要进行大力度的宣传。现在各个电视台都在进行滚动式的电视剧节目预告，以期增加收视率，进而增加广告收入。

文化产品不仅具有一般的审美价值，还具有外显的使用价值和交换价值。作为精神领域中的文化产品，其有用性的形成同样需要花一定的或脑力或体力的劳动时间，这也是一般商品交换价值形成的常规过程，是同其他常见的日常商品交换的价值基础。电视剧是商品，是因为电视剧存在商品价值的双重属性，既具有价值，也具有使用价值，而且存在商品流通的买卖关系。众所周知，制作电视剧是要花费许多人员的大量时间和成本的，这构成了电视剧的价值。对电视台和广告商来说，电视剧又是牟利的手段；对受众来说，收看电视剧是他们的娱乐方式，这体现了电视剧的使用价值。电视剧制作者要想实现电视剧的价值、回收成本，就必须与电视台和广告商交换，也必须与受众交换。所以，电视剧作为集体劳作的产物，其成为商品具有必然性。

从电视剧的制作与流通过程来看，电视剧的生产商、电视台、广告商和受众共同构成了这个产业链条。在整个运作流程中，受众其实是核心，是利益诉求的起点和归宿。生产商从受众的角度考虑

电视剧的销售与价格增值问题。电视台和广告商的利益博弈更要以收视率论价格，受众的多寡成为类似产品质量高低的鉴定标准。电视剧受众的普遍性决定了电视剧是影响力相当广泛的大众文化消费品。"眼球经济"和注意力资源成为各种媒介争夺的对象。也正因如此，电视剧的上述特点决定了电视剧宣传策略模式具有一定的独特性。

电视剧具有普遍性、时鲜性、公益性等特点。

电视剧具有普遍性，主要是指电视剧的受众范围广泛，不同地域、不同民族、不同性别甚至年龄相差悬殊的几代人都可以共聚同享电视剧带来的温馨与欢愉，由此可见电视剧作为全民消费的文化产品的特质。

电视剧具有时鲜性，即时效性和新鲜性。这主要是指电视剧的选题虽然不像新闻那样有强烈的时限要求，但是同样具有一定的时效性和新鲜性。比如，在 2009 年中华人民共和国成立 60 周年之际，出现了一批革命战争题材的电视剧，尤其以军队题材为主，如《我的团长我的团》《人间正道是沧桑》《我的兄弟叫顺溜》；反映党的地下工作者与敌特斗争的《潜伏》；热情讴歌革命军人无私奉献精神的《在那遥远的地方》等。一般而言，革命战争题材的选题在平常的年份中，在荧屏上出现的频率并不高。可是，值此 60 周年国庆之际，这些题材就成为热门的选题而火爆荧屏，这些都是电视剧时效性特点的现实反映。紧握时代脉搏、张扬时代新风尚，具有新鲜性的《大时代》《清凌凌的水蓝莹莹的天》，以及更具引领时尚潮流特色的青春偶像剧《我的青春谁做主》，都体现了鲜明的时代特征，这些都是电视剧新鲜性特点的现实折射。2015 年是抗日战争胜利暨世界反法西斯战争胜利 70 周年，为了大力弘扬爱国主义精神，培育和践行社会主义核心价值观，激发民族自尊心、自信心和自豪感，在全国范围内开展了以纪念抗日战争胜利暨世界反法西斯战争胜利 70 周年为主题的影视展播活动。其中，《战长沙》《战神》《锋刃》《王大花

的革命生涯》等都是这一时期很有特色的抗日剧目。2017 年是中国人民解放军建军 90 周年，《热血尖兵》等当代军旅题材剧热播。《热血尖兵》是一部掀起绿色青春风暴的军旅大戏，其中"90 后"士兵的形象令受众感动。军营趣事不断，百炼成钢；情感百转千回，笑中带泪；战斗惊险迭起，引爆视觉。这部剧就是要见证当代热血青年如何蜕变成铮铮铁骨的真正男子汉。

电视剧具有公益性。这是电视剧发挥自身社会效益的集中体现。电视剧在追求经济效益的同时，社会效益就内在地统一在经济效益的追求之中，两者完全可以和谐地共生，并不存在非此即彼的巨大矛盾。这也是由受众的社会广泛性的特点决定的。

根据上述电视剧的特点，2015 年 11 月 7 日"金熊猫"奖国际电视剧暨新媒体作品大奖评选揭晓。38 个国家和地区的 369 部参评长篇电视剧作品，激烈竞争 14 个奖项。最终，中国表演艺术家李雪健以及韩国人气影星全智贤分别获得"最佳男演员"和"最佳女演员"称号，《平凡的世界》《来自星星的你》《侣行》等作品斩获大奖。央视主持人张越在总结毛卫宁导演的作品时说："电视剧带来的启示是生活可以艰难困苦，但内心的力量和诗意永远不会失去。"她还借用了路遥的话"既要脚踏实地于现实生活，又要不时地跳出现实到理想的高台上张望一眼，在精神世界里建立起一套丰满的体系，指引我们不迷失、不懈怠，在我们一觉醒来，跌落在现实中的时候，可以毫无怨地地、勇敢地承担起生活的重任"① 来表达电视剧作品带给人们的启示。"金熊猫"奖国际电视剧暨新媒体作品大奖评选获奖作品名单如下。

长篇电视剧类大奖：《平凡的世界》

新媒体类最具创新真人秀节目奖：《侣行》

最佳长篇电视剧：《无罪释放》

① 2015 "金熊猫"奖国际电视剧暨新媒体作品大奖评选揭晓. 四川党建网，2015-11-8. http://www.scdjw.com.cn/portal.php?aid=35165&mod=view.

最佳导演：马克·维吉尔

评委会特别奖：《来自星星的你》

最佳女演员：全智贤

最佳男演员：李雪健

最佳编剧：《老农民》编剧高满堂和李州

最佳摄影：《黑寡妇》摄影亚里·幕提凯南及海基·法姆

短篇电视剧类大奖：《神探夏洛克》（第三季）

最佳短片：《波尔达克》

短剧类最佳导演：《这里的黎明静悄悄》导演列纳特·达夫列吉亚罗夫

短剧类最佳编剧：匈牙利作品《速写师》的编剧巴拉兹·毛鲁什奇

短剧类最佳摄影：奥地利作品《家财万贯》的摄影马库斯·坎特

短剧类最佳男、女演员：《失踪》（第一季）男演员詹姆斯·内斯比特和《故乡行》女演员西西莉·泰森

短剧类评委会特别奖：中国作品《卒迹》和德国作品《深秋铃声·银发花甲的快速约会》

新媒体类评委特别奖：中国作品《奇葩说》和伊朗作品《盐人》

新媒体类大奖和最具创新用户体验奖：《声音猎手》

在 2017 年中国电视剧品质盛典获奖名单中，获年度品质榜样制作奖的是《欢乐颂》，《微微一笑很倾城》《老九门》《如果蜗牛有爱情》都获得了相应奖项。

简言之，这些获奖剧集都充分彰显了优秀电视剧的比较优势：制作精良、与时俱进、叫好又叫座，引导社会正能量。

从电视剧传播流程来看，电视剧的传播主体性体现在其流程细分上。电视剧的主体可分为：电视剧的生产主体、电视剧的传播主体、电视剧的经济主体和电视剧的接受主体。电视剧的生产主体主

要是指电视剧的制作机构，他们主要将社会生活转化为电视剧文本。电视剧的传播主体主要是指电视台，他们拥有大众传媒，在电视剧的传播流程当中占据主导地位。电视剧的经济主体主要是指广告商，他们通过注入广告资金使电视剧的经济价值得以凸显。电视剧的接受主体主要是指电视剧受众，他们是电视剧的最终消费者，电视剧的所有市场运作都指向他们，因为他们决定着电视剧的传播效益和经济效益。

在市场经济条件下，一切有存在价值的事物均可以成为具有市场价格、可以进行买卖的商品。任何具有精神价值的产物也是商品。影视作品是创作者的思想精神创造物，不仅具有潜在的价值，而且具有市场交换价值。如何平衡雅俗的审美价值观与收益多少的市场交换价值问题，一直存在争议。在现实中，艺术价值高的影视作品有时很难得到受众的认可，欣赏人群有限。这样有时会给创作者带来认识误区，以为受众都喜欢庸俗娱乐型的影视作品，从而造成一段时间内影视作品思想价值匮乏、精神营养极低。其实这种平衡点很好掌握，只要是创作者用对艺术作品的敬畏之心、对社会的良知之心、对受众的启迪之心创作出的影视作品，就会得到丰厚的经济回报。如，四大名著系列电视连续剧《红楼梦》《三国演义》《水浒传》《西游记》，还有根据现当代知名作家作品改编的《围城》《四世同堂》《龙须沟》等电视剧，都是受众百看不厌的优秀影视作品，深刻影响了受众的精神生活。其中，传媒对影视艺术的传播有不可否认的强化和消解作用，往往呈现出"此消彼长"的状态。有些媒体为了经济效益最大化，不惜采取廉价的表扬和吹捧方式，这种讨好式的传播行为有意无意地使优秀作品变成了低俗平庸的"宣传品"。换言之，有些传媒唯经济利益是图，只有热点，没有传播艺术的意识，滥用传播权利。

全国各大电视台在每天的黄金时间段或节假日等收视率高的时间段，常常播放大量的电视剧。热门电视剧的播出给电视台带来了

滚滚财源，强制受众接受的广告穿插其中，广大受众陶醉于跌宕起伏、扣人心弦的剧情而欲罢不能，商家正是看中和抓住了电视受众的这一心理弱点，才在黄金时段的电视剧中穿插贴片广告。大量贴片广告的第一受益人是电视台，第二受益人为中间商或经纪人，然后是制片人。一部好的电视剧可以为那么多人创造效益，可见电视剧在电视节目中所处的举足轻重的位置。每个电视台都希望在第一时段里播出优秀电视剧，每位电视受众都对优秀电视片有先睹为快的需求心理。能否选择一部符合大众需求心理的、符合时代潮流的，并具有较高艺术欣赏价值的电视剧作品，直接关系到电视台的形象和声誉。

电视剧既然具有商品经济属性，就需要进行商业营销。宣传费用投入不足，对电视剧的发行效果会有很大影响。从市场经济的角度讲，任何一种产品的生产者，都必须充分地研究消费者的需求状况。谁能够较准确地把握市场需求状况，谁就能够占领市场，在市场竞争中获胜，获取最理想的社会效益和经济效益。电视剧市场的社会效益是潜在增值因素，也是经济价值的重要基础，这是完全不同于其他社会商品的电视剧艺术的独特规律。电视剧内容和表现形式的一致性成为电视剧宣传的宗旨；与此同时，电视剧宣传中前瞻性和创新性的呈现方式也是很重要的，这种呈现方式在很大程度上取决于对受众媒介接受心理和审美倾向的准确把握。受众到底想从电视剧这样的文化产品中得到什么？忙碌了一天，受众坐在电视机前消闲和娱乐的成分是主要需求。受众就是电视剧的质量与价值的最终裁判者。肤浅地迎合受众，其结果只能是费力不讨好。真挚的情感投入和实事求是的态度才是影视作品感染人和激励人的法宝，才是我们在电视剧制作与媒体宣传策划过程中最需要用心去体会与表现的核心内容。但是，应该注意的是，"同情心"是一种美德和艺术体现的严肃母题，不要轻易用其来充当宣传噱头，这是让艺术作品及其宣传自我毁灭的最快方式。

不论是电视剧的艺术属性，还是电视剧的商业属性，都决定了电视剧的具体宣传策略模式的灵活多变性，这些难点也是我们研究电视剧宣传策略模式的价值所在。

第三节　电视剧艺术属性与商业属性的平衡发展策略

在这里，我想用一个"电视剧商业美学"的概念来论述电视剧作品艺术属性与商业属性的关系及其内涵与外延。所谓电视剧商业美学就是以艺术市场需要为前提的电视剧艺术创作体系。商业属性制约和规定着电视剧的题材类型和演员阵容。这种体系首先要符合电视剧作为一种媒介生产所遵循的经济规律，同时也要符合电视剧作为一种艺术创造所服从的艺术规律。其核心是在电视剧制作中尊重市场和受众的要求，有机配置电视剧的本体资源和推广资源，寻找艺术与商业的结合点。简言之，电视剧既是一种艺术行为，也是一种商业行为，两者互为表里、和谐共存。因而，电视剧是一种艺术的商品，同时也是一种商业的艺术，这也是电视剧商业美学的基础。

要审视电视剧市场与电视剧艺术之间互动博弈的发展历程，必须提到"1980 年 2 月 5 日，中央电视台开始播出的《敌营十八年》，这是中国第一部采用情节剧的模式制作的最早的通俗电视连续剧"①。它标志着电视剧从最初所理解的严肃正剧艺术形式逐渐向大众文化过渡，也标志着通俗电视连续剧开始逐渐成为中国电视剧的主导形式。从此，电视剧开始取代电影成为中国大众文化当中最重要的视听娱乐形式，我国电视也开始从公共电视向商业电视转变。

从历时的电视剧角度看，"1990 年，我国第一部长篇室内电视

① 尹鸿. 意义、生产与消费——当代中国电视剧的政治经济学分析. 现代传播，2001（4）.

连续剧《渴望》利用社会资金"，采用市场化运作模式，实现了良性集约化的制作生产过程，"实现了基地制作、室内搭景、多机拍摄、同期录音、现场剪辑"的西方工业化模式，标志着我国电视剧开始尝试生产制作的市场化。"1991年，北京电视艺术中心拍摄的电视系列剧《编辑部的故事》，也采用社会企业赞助的融资方式，并首次将广告与电视剧捆绑播出，同时还利用剧情为赞助企业做隐性广告，即软广告，这种生产方式为电视剧的商业化运作开辟了一条新的途径。"①电视剧与广告的联姻，不仅解决了电视剧生产制作中的资金问题，还给电视台带来了大量的经济收入。至此，电视剧成为电视台收视率的保证并开始扮演"摇钱树"的角色。

简言之，自20世纪90年代以后，我国的电视剧基本有两种：一种是政府投资自产自销的政治宣传剧和行业剧；另一种是通过民间途径，由社会赞助拍摄的电视剧。随着电视剧市场化步伐的加快，社会赞助型的生产方式逐渐成为电视剧生产制作的主流形态。这类电视剧的最大特点是建立了电视剧运作的良性机制，电视剧的内容变得越来越接地气，越来越符合老百姓的欣赏口味，从整体上实现了"资金取之于民，内容服务于民"的最佳状态。

进入新世纪，在这种电视剧社会市场化运作的基础上，电视剧积极寻求艺术规则与经济规则、文化规则与产业规则的融合，形成了富有活力、能够适应时代变化、独特的电视剧文化产业。但是，中国的国情决定了电视剧不能脱离艺术创作而单纯作为一种娱乐工业来发展。我们应该看到，在商业利益的诱导下，我国部分电视剧已经越来越脱离现实，有些电视剧越来越"快餐化"，人文精神严重缺失。中国电视剧的最大优势就在于其现实性和时代感。受西方后现代主义文化思潮的影响，中国电视剧曾一度宣扬带有享乐主义的价值观，人生的价值和意义显得黯淡，从而导致电视剧创作的庸俗

① 尹鸿. 意义、生产与消费——当代中国电视剧的政治经济学分析. 现代传播，2001（4）.

化。其中固然有迎合受众的尝试性探索，但事实证明，这种尝试是肤浅和得不偿失的。电视剧艺术的生命力就在于与现实生活有着紧密的联系并用自己独特的艺术表现形式再现现实生活。正因如此，电视剧往往采用影射性的手法表现社会人生的价值追求。电视剧如果滥用扭曲夸大的审美形式去描写脱离社会现实的虚拟情景，就会误导受众，使受众产生极端负面情绪。东南亚浓厚的商业化社会氛围也间接地影响到电视剧的策划与运作，日本和韩国等国的电视剧就倾向于用偶像明星粉饰虚假的剧情，大多数电视剧都因名人加盟而人气骤增。作为此类电视剧核心的内容，一般都以青春浪漫爱情故事或轻松调侃的情境喜剧为主，采用夸张的煽情手法，让部分受众沉溺于虚无缥缈的幻境中，误把梦幻当现实。此类电视剧纯粹从娱乐消遣出发，思想意义和社会意义全无，看过热闹的剧情之后能让人记忆犹新的内容所剩无几。因此，电视剧作为一种大众审美方式，在艺术形式上的求新和求变不能取代电视剧艺术的社会教育功能。唯有如此，才能使电视剧艺术真正成为寓教于乐和真善美统一的人类心灵的精神家园。相反，如果电视剧艺术失去人文精神的合理内核，必然会堕落为一种肤浅的感情消费或感官刺激。

电视剧面临深刻的文化思想危机，最有效的解决方式就是从优秀文学作品中吸取精华。文学作品的内涵和外延的丰富性能有效平衡电视剧作品艺术属性与商业属性之间的微妙关系。文学作品与电视剧创作作为一种叙事艺术，可以说具有"近亲血缘关系"，在情节建构技巧与叙事艺术规律方面有着异曲同工之妙。文学语言内在地具有深刻的哲理性，这为电视剧作品镜头语言功能的发挥提供了巨大的自由空间，这种文学剧本带来的厚积薄发的优势成为电视剧艺术底蕴的重要来源。文学也是人学，要注重从思想层面和美学层面观照人的生存状态。换言之，电视剧如果没有高内涵文学作品的支撑，很容易陷入单纯追求画面刺激的误区。电视剧发展的危机，从某种意义上说，也是脱离高端文学及剧本的滋养所致。实践证明，

优秀的文学作品，往往使电视剧作品取得事半功倍的收视效果。无论是根据四大名著改编的《红楼梦》《三国演义》《水浒传》《西游记》，还是以现代著名作家作品为蓝本再次进行银屏演绎的《龙须沟》《四世同堂》等电视剧，都达到了一定的艺术高度，充分反映了艺术的人文性和审美性特征。这些根据名著改编而成的经典电视剧有助于电视受众更深入地把握和接受文本的内在意蕴，而且能够使受众自身的审美先在结构，即接受的期待视野得到更新和拓展。"当优秀作品的丰富、强烈、新鲜的信息突破鉴赏者原有的审美视界时，鉴赏者就会超越自我，建立起与作品相适应的新的审美视界，即新的文化心理结构。"①从审美心理的角度来讲，中国电视剧受众对于道德性内容和诗化形式很偏爱，电视剧创作者应该从文化传统的角度突出电视剧受众审美心理的民族特质和文化内涵。换言之，要积极将电视剧所反映的主流文化的导向性与大众文化的平民性和商业性、精英文化的深刻性进行有效兼容。在此基础上，力求将电视剧的历史价值、人文价值和审美价值有机融合。

　　总的来说，中国电视剧制作者商业运作意识不是很强，还缺少丰富的运作经验。中国电视剧的制片人还应该从判断、策划好一个项目和把握好一个剧本开始，学会准确地对电视剧产品进行定位，顺利地销售影视产品。电视剧商业美学重在如何用判断力，努力平衡"艺术"与"商业"、现实性与娱乐性、类型成规与类型更新的关系，将线型叙述与类型创新、社会批判与主流价值、超越常规的艺术实践与经典视听修辞、精英意识与商业元素结合在一起形成商业电视剧美学体系。电视剧的宣传方式作为一类信息产品，使电视消费者得到的不仅是电视剧节目的外在形式或它的物质外壳，而且是某种思想观念、行为模式、道德标准等。可以说，已播出的电视剧本身就是一个"完整产品"的形式，它随时都可能进入电视消费

① 黄书雄. 文学鉴赏论. 北京大学出版社，1998年，第96页.

者的"消费"领域。

　　未来中国电视剧将走向一种大投入、大制作、大营销、大市场的更加商业化的电视剧模式。在这种模式下，一部电视剧从创意概念产生，到拍摄和后期制作，再到发行、放映及之后市场运作的全过程将成为一个商业项目，其美学特征和营销手段直接挂钩，最终由营销需求来决定电视剧的创意制作。中国电视剧贵在要创造中国主流电视剧商业美学。电视剧的商业美学与传统的艺术美学、政治美学有着种种的冲突和差异，但又可能在现实中达成相互促进和推动。电视剧的智慧恰恰体现在它能够将主流意识、商业诉求和艺术个性通过商业美学融合在一起。中国主流商业电视剧的形成建构起一种越来越成熟的商业美学，达成电视剧的主流价值与娱乐价值、商业属性与艺术属性的动态平衡。事实上，电视剧商业美学并不必然地意味着电视剧会成为没有美学的商业，而可能更意味着电视剧将显现为一种具有商业属性的美学。

第二章　电视剧的全媒体宣传策略模式

一般来说，电视剧的宣传通常采用的是多种媒体联合宣传的形式。一部影视作品宣传时通常会积极列举主要合作媒体。比如，以电视台为例，一般会有中央电视台、凤凰卫视、东方电视台、湖南卫视和各地方省市电视台等。以广播电台为例，通常会有中央人民广播电台、国际广播电台、北京人民广播电台和各级地方广播电台等。以报纸杂志为例，通常有《人民日报》（海外版）、《中国日报》（海外版），以及《中国文艺报》《北京青年报》《北京晚报》《北京娱乐信报》《文汇报》《光明日报》和各省市日报、晚报等。以网络为例，通常会有新浪网、搜狐网、人民网以及全球新闻搜索网等各级各类网站。此外，还包括新华社和全国各地最为权威的娱乐栏目等。如此之多的媒体，要从中选择，则必须有淘汰，所以，"新闻信息"一词在接受美学的语境中，显然并非只是信息发送者的专利，也是另一方即信息受众期待视野发生作用的结果。换言之，是受众的目光和需求决定了新闻之为新闻，也决定了新闻信息的价值状态。以下我们将就各种媒体宣传形式及其受众特点展开论述。

第一节　电视剧的报纸宣传策略模式

舆论领袖倾向于报纸等印刷媒体。任何报纸本身都具有意识形态属性和产品属性，报纸的采编要坚持正确的艺术观和新闻观，保证报纸中有关艺术创作的内容和整体新闻宣传中的舆论方向和谐统

一，努力赢得报纸的社会效益，经济效益则次之。报纸的商品属性决定了报纸是一种精神产品，也需要经营，报纸的经营要在保证社会效益的基础上，赢得经济效益。电视剧宣传本身也是一种经营行为，是一种对自身产品进行形象广告经营，利用媒介的造势降低电视剧风险成本的重要途径。综合两者具有的内在经营驱动力，从文化产业的视域下考量报纸与电视剧宣传的关系是推进两者共同发展的最佳路径。换言之，电视剧在制作生产过程中，如果失去主流纸媒的宣传支持，电视剧的受众接触率将受到重大影响，电视剧很可能会成为一件崭新的废旧产品。两者的共性就在于都是通过经营内容来进行产业化运作。

一、报纸宣传策略模式的特点

报纸受众的特点决定了其宣传策略模式的特点。在电视剧的报纸宣传中，主要集中在政府文化艺术部门所办艺术类报纸、电视台自办的报纸与一般综合性报纸副刊中。

（一）报纸的分类与电视剧宣传的不同维度

报纸按宏观的本体属性进行类别划分，可以分为党报、行业报。

从党报体系来说，《人民日报》和《光明日报》均属党报体系。其中，《人民日报》属于中共中央机关报；《光明日报》是由中共中央主管主办，中央宣传部代管的主要面向知识分子的中央党报。

从行业报体系来说，《中国文化报》《艺术报》《文艺报》《广播电视报》和《中国电视报》均由各行业相关主管部门主办。随着电视传媒时代的到来，《中国电视报》依托中央电视台的内容资源和社会影响力来宣传报道央视节目，形成了两者紧密的合作关系。目前，这些报纸也都开发了各自的网络版，自成体系，异彩纷呈。

从都市报体系来说，《北京娱乐信报》《北京晚报》等均属此列。

如果方式和方法运用得当，报纸对电视剧的全球化贡献要大于

电视媒体，其落地基本不受限制，这决定了纸质媒体更便于影视作品宣传的具体深入。从国内报刊的国外发行情况来看，此类报纸的代表如《人民日报》（海外版），其发行区域主要集中在东京、旧金山、纽约、洛杉矶、巴黎、多伦多、墨尔本、雅加达、泗水、首尔、吉隆坡、曼谷，这些地区都有分印点。如有必要，建议相关海外发行的报纸都能设立影视艺术专版，用纸质媒体特有的理性深度来对艺术作品进行符合海外受众接受习惯的特色解读。

首先，分析党报对电视剧宣传的独特之处。

党报对电视剧的宣传，主要体现在副刊上，也有相关的重要剧评在其他重要版面刊发，如《人民日报》的文化版等。

党报副刊对电视剧的宣传与一般报纸的宣传最大的不同之处在于其高境界与高格调，通俗地讲，是"精品美食"与"一般快餐"的区别。

报纸副刊是相对于报纸正刊而言的，报纸正刊以刊登新闻性信息内容为主，副刊则可以简单概括为刊登除了新闻性内容以外的其他内容。报纸的文艺副刊最为人所熟知并津津乐道。除此之外，报纸上刊登知识性或理论性、学术性文章的固定版面，多数有刊名的也应属于"副刊"范畴。纵览国内各大报纸，从报刊史的角度看，《人民日报》的《大地》、《北京晚报》的《五色土》、《解放日报》的《朝花》、《新民晚报》的《夜光杯》等，都有着长期良好的社会口碑，搭建了媒介与受众进行艺术交流的最佳平台，积极刊登读者投稿的各种艺术体裁的作品，如诗歌、随笔、散文、杂文等都成为这方艺术土壤孕育的成果。党报副刊从社会文化配置的高度，提升其水平和结构。作为城市主流媒体的报纸，办好副刊，就是努力提高社会文化配置水平。从电视剧宣传的角度来讲，就是让电视剧走近百姓，让百姓在亲近电视剧中提升精神情操。对中国电视剧来说，盲目的娱乐至上观念曾经导致一些雷人之作强烈冲击受众的审美底线。

2016 年 5 月 17 日，《中国日报》转引《人民日报》的文章《制

作水准不断提高，中国电视剧带动韩国"汉流"》中指出："《琅琊榜》成了韩国网络的搜索热词。中国国内热播剧同样符合韩国人的喜好。赢得好评的连续剧《长征》重播了三次。其中，《琅琊榜》的热播带动其周边产品在韩国也火了起来。韩国旅行社推出《琅琊榜》拍摄地为主题的旅游产品，报名者超过上限。《琅琊榜》原著小说的翻译版权也成为韩国出版社争夺的'香饽饽'。"①随着学习中文的韩国人越来越多，收看中文原声、韩文字幕的中剧成为他们学习中文的重要途径。在中国受众广为韩剧痴狂的时候，折射的是中国电视剧与韩国电视剧的贸易逆差，这时终于出现了中国电视剧在韩国热播的景象。中国电视剧在韩国被简称为"中剧"，和"美剧""日剧"一样拥有一席之地，实属不易。可以看到，中国国内热播剧同样符合韩国人的喜好，好的作品在哪里都会受到欢迎。不过，由于韩中现代剧模式差异不大，选择范围较小，因此韩方引进的中剧大部分都是古装戏。为了在电视剧作品对外输出中占有比较优势，差异化竞争和受众的特殊审美需求是中国电视剧未来走向世界必须正视和研究的问题。

主旋律大剧带来了 2017 年度荧屏的清新之风。2017 年 3 月 31 日，《人民日报》第 5 版，评论员观察栏目发表文章《反腐，以"人民的名义"》。电视剧《人民的名义》一播出，便收获了受众的热情点赞。除了跌宕的剧情、精彩的表演，更重要的原因还在于，它反映着当前中国反腐败斗争的实践，回应着反腐败的民心所愿。文艺当与时代同行，党的十八大以来，反腐败成为中国政治舞台的重要内容，也成为牵动人心的时代命题。得罪千百人，不负十三亿，对于我们这个把"人民"二字铭刻于心的政党来说，反腐败永远没有剧终。以人民的名义，是反腐的动力，更是反腐的意义。2017 年 4 月 4 日，《人民日报》第 8 版（副刊）围绕《人民的名义》竟然发了

① 制作水准不断提高，中国电视剧带动韩国"汉流". 人民日报，2016-5-17. http://top.chinadaily.com.cn/2016-05/17/content_25311263.htm.

两篇文章，一篇题为《"人民"名义下的殊死博弈》，另一篇题为《文学应为社会带来巨大思考量——访作家周梅森》。其中，前一篇《"人民"名义下的殊死博弈》，其文属性是一篇书评和观后感。文中开篇便讲，近读周梅森的长篇新作《人民的名义》，并观看了中国国家话剧院演出的同名话剧，感触颇深。他的作品，并不纠结于腐败事件本身，也不只写"打虎"的英雄人物，而是以官员涉贪为线索，公权私用为由头，揭示权力运作中的某些畸态、官场文化中的某些霉变，进而观察"人民"名义的虚与实，拷问人性深处的恶与善。这样的作品直面政坛现实，主写政界事务，直击官场生态，塑造官员形象，是名副其实的政治小说。以贪腐事件和"带病"官员为标本，深入探悉政治生态现状，挖掘其中的痼疾所在，并对不同政治选择背后的人生理念进行辨析，让人们在认识现实政治的同时，反观人生，反思人性，反求诸己，这应该是《人民的名义》的真正价值所在。正是在写出当下官场领域的政治生态，以及官场人物各自心态的意义上，这部作品不仅有力地超越了一般的反腐题材作品，也把当下政治小说的写作水准提升到了一个新的高度。

另一篇《文学应为社会带来巨大思考量——访作家周梅森》，由标题可知，由书及人。2017 年 3 月 28 日，由同名小说改编的电视剧《人民的名义》在湖南卫视开播。原著作者，也是该剧艺术总监、编剧的周梅森长舒一口气："接力棒终于交到观众手中。"[①]"潜心八年，六易其稿""一部反腐高压下中国政治和官场生态的长幅画卷"，这些印在小说《人民的名义》腰封上的推荐语，让人难以忽略它的分量。生活远远走在创作前面。要警惕时代的利己主义者。《人民的名义》虚构了某省一场上上下下的反腐斗争，处处折射了现实的身影。这影子，不仅是对真实案例的取材和文学化，更深层的是对人性、对世道人心的透视。小说里光有名有姓的人物就有 40 多个，

① 任姗姗，程龙. 文学应为社会带来巨大思考量——访作家周梅森. 人民日报，2017-4-4.

官场是他们人生的舞台，是社会的放大镜，极致地袒露了人性的种种。这里的人生，现实、真实，却也极其残酷。这里不仅有光明与黑暗的斗争，还有许多的扑朔迷离和难以分辨的灰色地带。作家要有面对生活、面对严酷现实的勇气。

简言之，《人民日报》的相关评论内容都表明了电视剧这种艺术形态在反映社会生活、影响舆论方面的重要作用。换言之，真正反映现实的、有影响力的影视作品也是主流媒体关注的对象。

而我国当代报纸副刊和作家正身处媒体突飞猛进发展的时代。党报文艺副刊代表着报纸文化艺术品位和思想精神追求，是全民精神家园的积极构建者。在新媒体时代，面对快餐文化、各种流行时尚元素，党报文艺副刊当思自我创新之路，积极适应变化了的时代与读者，在求新求变求美中发展壮大自己，要有一些时尚的主题策划和对热点问题的深入解读，强化副刊的文化前沿意识和思想阵地意识，在保持传统副刊口碑优势的同时，增强副刊的娱乐功能。娱乐不等同于肤浅，重在有益身心。副刊与受众进行的是心灵交流，副刊作品总是希望把人类最新、最美的精神食粮奉献给读者，总是希望把高品位的审美意蕴传递给读者，这与优秀电视剧的精神追求是殊途同归的。电视剧是一种独特的社会生活反映形式，能够形象地描述现实社会中人们的各种状态，传递社会发展信息。读者阅读报纸不仅希望获取信息，而且希望获得更多的精神安慰与审美诉求。如何将休闲和娱乐与文以载道统一是党报文艺副刊的特色与责任所在，健康的休闲和娱乐对于培育人的精神品质有着潜移默化的影响。我们应该倡导积极的思想内容和轻松的娱乐形式的有机统一，满足读者积极向上的审美需求。有专家说，媒体即新闻。进而有人说，媒体即文学。一是有些作家虽然不依赖报纸副刊发表文学作品，却与副刊保持密切联系。一些作家，其作品多为长篇小说和电影、电视剧力作，但是也时有短篇散文、随笔、评论等精短文章见于报纸副刊。总的来说，党报副刊在

对电视剧的宣传上，除了对一些新电视剧的预热简报之外，反思性评论较多。

文艺副刊是剧作家和电视剧作品诞生并健康发展的摇篮。其作用的发挥主要通过以下方式实现：

（1）精粹作品模式。报纸副刊不能容纳长篇大作，却可以发表精粹作品。除了少数畅销小说外，多数文学作品发行量有限。而面向大众的报纸副刊转载其中精品，不但可以扩大该作品的影响，也会吸引读者通过购买报纸进行持续的阅读。能在有限的文字内容中表达精炼的思想，这才是报纸副刊的最大优势所在。有限的版面，有限的文字，无限的精神畅游，何其快哉！

（2）评论引领模式。《人民日报》副刊除了刊登优秀文学作品之外，尤其注意文艺上的舆论导向，经常对文艺与时代的发展、文艺与历史的传承、文艺与经典的和谐共生、文艺家高尚的道德行为、文艺的传统与创新等常谈常新的问题，进行重新梳理和分析，解决现实文艺问题。对于有些文艺作品中出现的庸俗、低俗、媚俗等不良倾向，特别是对一些历史题材的影视剧，为迎合假想中的受众的审美趣味，随意篡改历史、误解经典、戏说无极限的不良文艺现象，有针对性地用系列文章指谬，实事求是地批评，引导文艺作品走向正轨。

（3）经典专栏示范模式。金庸、龙应台都是报纸副刊的知名专栏作家，刘心武与副刊的关系可谓典型。《北京晚报》1958年创刊，副刊《五色土》是其品牌栏目，吸引了众多文学爱好者。2014年《人民日报》副刊《大地》秉承经典，欢迎社会读者积极投稿，也希望有卓越的写手能被发现。附投稿细则：（1）务必在邮件主题开头注明"投稿人民日报刊刊"；最好在主题中同时注明文章类别（散文、杂文、随笔、诗歌、报告文学……）及标题。范例如：投稿人民日报副刊（散文）在希望的田野上。（2）将作品直接粘贴在邮件正文中，并附一份Word版于附件中。（3）附上作者的通联。

其次，分析行业报对电视剧的宣传特色。

行业报是艺术宣传的主流，以下我们将用实例进行系统阐释。让我们以中央电视台所办报纸《中国电视报》为例，来剖析该报的特点及对电视剧的相关宣传。

（1）从发行量分布来看，具有发行量大和地域分布广的特点。央视的覆盖范围基本上就是《中国电视报》的覆盖领域，"爱屋及乌"的倾向性特点决定了这份报纸读者的稳定性与发行量的可观性。

（2）从阅读情况来看，实际阅读率较高，读者忠诚度较高。有资料显示，北京地区的平均期阅读率为20%以上，日读报1小时以上者占30%以上，超过半小时者占60%以上，完全、详细阅读版面内容的读者占80%以上。

（3）从读者统计状况来看，结构合理，主动购买率较高。男性读者和女性读者基本持平，15—44岁为主要阅读群，以中等、高等学历的人群为主，已婚读者占多数。家庭自费订阅和购买率较高。

2014年1月以来，《中国电视报》版面调整如下：

在A版设计中，第A1版《百姓关注》、第A2版《时事抢点》、第A3版《焦点链接》、第A4版《社会记录》、第A5版《热点追踪》、第A6版《新闻聚焦》、第A7版《新闻现场》、第A8版《新闻热线》、第A9版《纵深报道》、第A10版《共同关注》、第A11版《民生资讯》、第A12版《视点周刊》、第A13版《视点周刊》、第A14版《精彩点击》、第A15版《社会与法》、第A16版《史海钩沉》、第A17版《搜寻天下》、第A18版《往事如烟》、第A19版《为您服务》、第A20版《养生之堂》、第A21版《养生健身》、第A22版《健康文摘》、第A23版《广告专版》、第A24版《新闻观察》。

在B版设计中，第B1版《收视指南》、第B2版《节目荟萃》、第B3版《节目荟萃》、第B4版《节目荟萃》、第B5版《收视指南》、第B6版《收视指南》、第B7版《收视指南》、第B8版《收视指南》、

第 B9 版《节目荟萃》、第 B10 版《节目荟萃》、第 B11 版《节目荟萃》、第 B12 版《节目荟萃》、第 B13 版《黄金强档》、第 B14 版《热播剧目》、第 B15 版《卫视剧情》、第 B16 版《影剧探秘》、第 B17 版《收视指南》、第 B18 版《收视指南》、第 B19 版《收视指南》、第 B20 版《收视指南》、第 B21 版《圈里圈外》、第 B22 版《荧屏内外》、第 B23 版《文汇天下》、第 B24 版《闲情偶记》。

在 C 版设计中，第 C1 版《环球影视》、第 C2 版《华语新作》、第 C3 版《环球银幕》、第 C4 版《影人有约》、第 C5 版《影视指南》、第 C6 版《综艺周报》、第 C7 版《央视外剧》、第 C8 版《影视广场》。

在 D 版设计中，第 D1 版《京城导视》、第 D2 版《剧情快递》、第 D3 版《聚焦荧屏》、第 D4 版《京屏有约》、第 D5 版《吮指谈吃》、第 D6 版《视像百态》、第 D7 版《世间万象》、第 D8 版《京华杂谈》。

简言之，2014 年《中国电视报》A、B、C、D 四大版的内容专题设计丰富多彩、包罗万象，充分彰显了自身特色。

作为对比分析，2016 年 5 月 16 日（星期一）《中国电视报》的电子版版面设计如下：

在 A 版设计中，第 A1 版《头版》、第 A2 版《新闻热线》、第 A3 版《新闻聚焦》、第 A4 版《新闻热线》、第 A5 版《新闻观察》、第 A6 版《热点追踪》、第 A7 版《焦点链接》、第 A8 版《精彩点击》、第 A9 版《特别报道》、第 A10 版《共同关注》、第 A11 版《民生资讯》、第 A12 版《黄金强档》、第 A13 版《热播剧目》、第 A14 版《卫视剧情》、第 A15 版《影剧探秘》、第 A16 版《圈里圈外》、第 A17 版《星踪艺影》、第 A18 版《荧屏内外》、第 A19 版《史海钩沉》、第 A20 版《视点周刊》、第 A21 版《视点周刊》、第 A22 版《语论天下》、第 A23 版《纵深报道》、第 A24 版《社会记录》。

在 B 版设计中，第 B1 版《收视指南》、第 B2 版《节目荟萃》、第 B3 版《节目荟萃》、第 B4 版《节目荟萃》、第 B5 版《收视指南》、第 B6 版《收视指南》、第 B7 版《收视指南》、第 B8 版《收视指南》、

第 B9 版《节目荟萃》、第 B10 版《节目荟萃》、第 B11 版《节目荟萃》、第 B12 版《节目荟萃》、第 B13 版《为您服务》、第 B14 版《养生之堂》、第 B15 版《健康文摘》、第 B16 版《养生之堂》、第 B17 版《收视指南》、第 B18 版《收视指南》、第 B19 版《收视指南》、第 B20 版《收视指南》、第 B21 版《影像时空》、第 B22 版《荧屏故事》、第 B23 版《文汇天下》、第 B24 版《闲情偶记》。

在 C 版设计中，第 C1 版《环球影视》、第 C2 版《华语新作》、第 C3 版《环球银幕》、第 C4 版《影人有约》、第 C5 版《影视指南》、第 C6 版《综艺周报》、第 C7 版《影视广场》、第 C8 版《银海拾贝》。

在 D 版设计中，第 D1 版《京城导视》、第 D2 版《剧情快递》、第 D3 版《先读为快》、第 D4 版《视像百态》、第 D5 版《世间万象》、第 D6 版《影像天地》、第 D7 版《吮指谈吃》、第 D8 版《京华杂谈》。

通过对比发现，2014 年和 2016 年《中国电视报》A、B、C、D 四大版的版面数没有发生变化，在版面主题和内容方面却发生了很大变化。2016 年与 2014 年相比，《中国电视报》的版面内容设置调整如下：

在 A 版设计中，第 A1 版《百姓关注》变为《头版》；第 A2 版《时事抢点》变为《新闻热线》；第 A3 版《焦点链接》变为《新闻聚焦》；第 A4 版《社会记录》变为《新闻热线》；第 A5 版《热点追踪》变为《新闻观察》；第 A6 版《新闻聚焦》变为《热点追踪》；第 A7 版《新闻现场》变为《焦点链接》；第 A8 版《新闻热线》变为《精彩点击》；第 A9 版《纵深报道》变为《特别报道》；第 A10 版《共同关注》（未发生变化）；第 A11 版《民生资讯》（未发生变化）；第 A12 版《视点周刊》变为《黄金强档》；第 A13 版《视点周刊》变为《热播剧目》；第 A14 版《精彩点击》变为《卫视剧情》；第 A15 版《社会与法》变为《影剧探秘》；第 A16 版《史海钩沉》变为《圈里圈外》；第 A17 版《搜寻天下》变为《星踪艺影》；第 A18 版《往事如烟》变为《荧屏内外》；第 A19 版《为您服务》变

为《史海钩沉》；第 A20 版《养生之堂》变为《视点周刊》；第 A21 版《养生健身》变为《视点周刊》；第 A22 版《健康文摘》变为《语论天下》；第 A23 版《广告专版》变为《纵深报道》；第 A24 版《新闻观察》变为《社会记录》。

在 B 版设计中，第 B1 版到第 B12 版未发生版面变化；第 B13 版《黄金强档》变为《为您服务》；第 B14 版《热播剧目》变为《养生之堂》；第 B15 版《卫视剧情》变为《健康文摘》；第 B16 版《影剧探秘》变为《养生之堂》；第 B17 版到第 B20 版未发生变化；第 B21 版《圈里圈外》变为《影像时空》；第 B22 版《荧屏内外》变为《荧屏故事》；第 B23 版和第 B24 版未发生变化。

在 C 版设计中，第 C1 版到第 C6 版未发生变化；第 C7 版《央视外剧》变为《影视广场》；第 C8 版《影视广场》变为《银海拾贝》。

在 D 版设计中，第 D1 版和第 D2 版未发生变化；第 D3 版《聚焦荧屏》变为《先读为快》；第 D4 版《京屏有约》变为《视像百态》；第 D5 版《吮指谈吃》变为《世间万象》；第 D6 版《视像百态》变为《影像天地》；第 D7 版《世间万象》变为《吮指谈吃》；第 D8 版《京华杂谈》未发生变化。

从这些版面的"变"与"不变"之中，可以看出《中国电视报》与时俱进，积极满足受众的需要。其中，A 版的版面是最体现报纸的理念和精华所在，版面变化最大，几乎每个版面均有调整。其中，《新闻热线》版和《热点追踪》版最为抢眼，充分体现了报纸的新闻敏感性。调整后的《视点周刊》《语论天下》《纵深报道》等版面则充分彰显了报纸的思想深度和理性分析特点。在 B 版调整后的版面中，《为您服务》《健康文摘》《养生之堂》等版面则显示出了报纸要从更贴近受众的角度来谋划报纸的服务发展领域。C 版和 D 版的版面调整有限，并未显示出巨大变化。

再次，我们将政府文化艺术部门主办的报纸视为行业报，举例说明报纸对电视剧的宣传。

（1）《文艺报》的特点及其对电视剧的宣传。《文艺报》是中国当代文艺期刊，先后为周刊、半月刊、月刊，1985 年至今为周报。1949 年 5 月 4 日创刊于北京。最初系中华全国文学艺术工作者代表大会的会刊，作为中华全国文学艺术界联合会的机关刊物。《文艺报（半月刊）》创办于 1949 年 9 月 25 日。改为报纸版后，辟有《新收获》《作家论》《文学新人》《争鸣录》《世界文坛漫步》等栏目，"成为以文学为主、兼顾艺术的评论刊物。编辑宗旨是将它办成为中外文艺信息的总汇、社会了解文坛的窗口、文艺工作者的益友、文学青年成才的苗圃"[①]。在影视作品的宣传与报道中，《文艺报》始终坚持用正确的文艺理论引导社会，保证了艺术舆论导向积极发挥社会正能量。

2017 年 1 月 25 日，《文艺报》刊发了题为《专家研讨电视剧〈于成龙〉历史剧创作的一次突围》的文章。电视剧《于成龙》通过讲述一代廉吏于成龙的为官经历，再现了这位"吏者之师"的感人风范，生动诠释了他"待民要宽、治吏当严"的为官主张，及其"以民为本、勤政清廉、敢于担当"的为官精神，塑造了一位有血有肉、铮铮铁骨、廉能并重的廉吏形象。作为央视综合频道开年大戏，该剧紧扣从严治党、反腐倡廉的时代热点，播出以来广受关注，好评不断。业内专家从主题意蕴、形象塑造、现实意义等多个方面对该剧进行了肯定。重要的历史人物是文艺创作的富矿。于成龙身上的清流正气，让这个人物穿越几百年直到今天还饱含现实的温度，让当代人从那段历史中产生思想共鸣，这是真正的现实主义创作的力量。剧作最有价值的地方就在于，直击当今治国理政的要害，没有用无端的想象描写历史，更没有把历史虚无化，而是以严谨的历史观，努力揭示历史中最有价值的东西。该剧艺术上的突破非常大，全剧结构采用了传记体、板块式的写法，跟历史比较吻合；叙事情

[①]《文艺报》简介. http://www.baike.com/wiki/%E3%80%8A%E6%96%87%E8%89%BA%E6%8A%A5%E3%80%8B.

节一集一集推进，矛盾冲突一级一级上升，人物的性格和思想也在这个过程中不断地深化，力求历史真实与艺术真实的统一。该剧以《论语·为政》篇为文化基因，写出了于成龙之所以成为"天下第一廉吏"的社会心理——不仅需要远大的顶层设计，而且离不开端正的政治环境作为成长的根基。①总之，《文艺报》中肯地评价了该剧的主题和历史意义，这种专业的评论方式一针见血地指出并点明了该剧的艺术特色，明示并提升了非专业的受众难以理解到的审美意境和审美高度。

（2）《中国艺术报》的特点及对电视剧的宣传。《中国艺术报》由中国文学艺术界联合会主办，是国内第一家集文学、戏剧、电影、音乐、美术、曲艺、舞蹈、民间文艺、摄影、书法、杂技、电视及各边缘艺术门类为一身的综合性报纸。《中国艺术报》于1995年创刊，面向全国公开发行，绘文坛之风云、撷艺术之精华，图文并茂，雅俗共赏，信息量大，知识性与趣味性强，是中国文学艺术界具有权威性的报纸。《中国艺术报》刊登艺术家的名篇佳作，展示他们的生活风采，在影视作品的品评与艺术提升方面都有许多独到的见解。

2017年5月22日，《中国艺术报》在第8版（《百家论艺》）同时刊发了两篇影评，其中一篇是《软科幻外套里的悬疑内核——评悬疑电影〈记忆大师〉》。该文指出过度形式化的背后，难免出现一些前后矛盾之处。"例如装修风格明显属于古典审美范畴的警察局，其收押室是一个全封闭且空旷的地方，犯人被关押在屋子中间的玻璃房间内，如此设置多少有些欧美后现代主义风格；而与之相对比的则是相当落后的审讯室，白色的小方瓷砖上满是常年未清洗的油腻痕迹，正如大多数东南亚影片中所展示的那样。此外，江丰在查找另一个受害人档案时，导演特意用了一段类似于交响乐的背景音乐，但与其时的剧情发展和人物动作并不完全贴合，难免有故弄玄

① 徐健.专家研讨电视剧《于成龙》历史剧创作的一次突围.文艺报，2017-1-25.http://www.chinawriter.com.cn/n1/2017/0125/c404003-29047764.html.

虚之嫌。"①该电影部分细节上的瑕疵掩盖不了整体艺术设计的比较
优势，虽然《记忆大师》并不是一部技惊四座的顶级影片，但在目
前良莠不齐的国内电影市场中，却依然是一部能够值回票价的悬疑
佳作。除此之外，同版的另一篇影评是《北上与回归——评影片〈春
娇救志明〉中的香港意识》。《春娇救志明》作为第41届香港电影节
的开幕影片，因其独特的视角和城市空间，被打上浓重的"香港烙
印"。近年来，除了个别几部叫得出名字的影片，受众鲜有听过"香
港电影"的名称。大多数电影人对香港电影的记忆，还停留在"新
浪潮"时期赫赫有名的一大批导演身上，如方育平、许鞍华、徐克、
严浩、章国明等；或是港片里常常出现的地名，如廉政公署、油麻
地、铜锣湾等。香港导演常常花开一枝，各自有各自的作品和不同
的风格，选择自己的团队和档期，我们的称谓通常是"××导演
的××作品"，而不会刻意强调香港导演的身份。随着内地经济的腾
飞，电影的资金、产业、市场逐渐发展，一大批香港导演，比如徐
克、许鞍华、王晶、陈可辛、彭浩翔等都纷纷选择北上。②电影《春
娇与志明》的导演彭浩翔的北上是形势所为——资本，回归也是形
势所为——文化。一个人的创作与生长环境有着密不可分的关系。
同样是喜剧，冯小刚的喜剧和彭浩翔的喜剧是不一样的。香港的独
特气息和粤语自带的幽默，塑造了彭浩翔的创作个性，"家、国、天
下"的豪迈确实不是他的所长，但是他对人物、生活的细致入微的
观察，以及独特的反转、幽默却难能可贵。内地资本带来的好处就
是，让导演们有更多的机会展现才能。市场打造好了，受众审美提
高了，好的作品也就多了。从彭浩翔北上的几部作品来看，内核依
然是他个人的创作。由同一天和同一版的这两篇时评可见，《中国艺
术报》既具有一般纸媒的普遍特点，也具有自身的专业"文艺范儿"，
那就是关注最新的电影境况，发挥针砭电影艺术时弊的社会媒体功能。

① 方堃. 软科幻外套里的悬疑内核——评悬疑电影《记忆大师》. 文艺报，2017-5-22.
② 王萌. 北上与回归——评影片《春娇救志明》中的香港意识. 文艺报，2017-5-22.

最后，以文娱类都市报纸为例，来说明报纸对电视剧的宣传。

《北京晨报》《北京青年报》《北京晚报》《京华时报》《新京报》《北京娱乐信报》都属于此类报纸。文娱类报纸新闻源多数来自各种文艺活动，其报道大都采用软处理手段和形式，这种报道形式的最大特点是休闲娱乐性，需要改进的地方是要在具有可读性的软新闻中体现一定的思想性。从文娱类新闻报道的内容看，离不开对文化艺术作品及其创作形象的不同层面的报道。趣闻轶事是文娱类报纸不可缺少的内容，要针对不同层次读者的需求和时代要求，选择和编发趣闻轶事。文娱类报纸的主要功能之一就是对文艺、影视作品进行专业的介绍和评析，切忌模式化，要发现每部作品的独特闪光点，要通过其与现实社会生活的内在关联，使文艺、影视作品中的内容介绍与评析具有社会价值。这也是文娱类报纸对高品质精神追求的体现。要加强文娱类报纸的思想性，就要自觉地将知识性、娱乐性和服务性融入报纸的报道之中，这样才能不断提升自身价值。

（二）如何充分利用专门的外宣报纸扩大电视剧等影视作品的对外传播

《中国日报》的海外拓展能力较强，有助于繁荣民族文化并实现共赢。《中国日报》可以采取如下渠道来扩大中国电视剧的海外影响力：

1. 举行中国电视剧的推介活动，将众多使领馆作为本次推介活动的合作方，各国使领馆及商协会可以负责部分报纸、书籍以及相关电视剧宣传材料的推荐发行，并通过驻华人员年会与各种联谊会进行推荐和赠送；

2. 外企驻华企业与代表处是《中国日报》多年的忠实客户，《中国日报》长期向这些企业中的所有外籍人士进行赠送；

3. 订阅《中国日报》的数量是星级酒店评星的标准之一，几乎每一个大型酒店都有《中国日报》的影子，几乎每一位住店的外国

人都要翻阅《中国日报》，影视剧各种形式的宣传报道将作为生活副刊随《中国日报》进入这些星级酒店；

4.《中国日报》是所有国际航线的必备报纸之一，几乎覆盖了全部国际航线，《中国日报》特别向各大航空公司定点赠送；

5. 各写字楼、高级公寓、别墅为了满足其中英语受众群体与高端客户的需求，更成为《中国日报》的长期订户；

6.《中国日报》如果开设生活影视副刊，那么该副刊将随其进入酒吧、餐厅、俱乐部与各大私人会所；

7.《中国日报》的海外印点可以成为中国影视剧海外发行的一个宣传平台，《中国日报》可以建立影视专刊，随《中国日报》在海外进行捆绑式赠送，并由驻海外中国使领馆签证处负责向签证人士赠送。

此外，还可以在电视剧光盘的售卖、电视剧相关旅游文化产品的开发上做文章。最便捷且成效显著的方式就是在手机上以手机报的形式进行相关媒体宣传。《中国日报》电子版的应用程序可以数字化呈现《中国日报》印刷版全部内容。《中国日报》的新媒体客户端也是宣传的重要途径。《中国日报》手机应用程序可以在网上下载，可以收听英语音频，可以双语文字显示，进行双语播报。《中国日报》即时新闻是衔接中国与世界的桥梁，其新闻客户端可以提供国内外最新消息与精美图片。

二、报纸宣传策略模式的优势和不足

（一）报纸宣传策略模式的优势

与其他媒介比较，报纸作为印刷媒介，具有以下几个方面的优势：

第一，从报纸自身的特性来说，报纸保存性强，保存的成本低廉，保存的时间也长，易于重复阅读使用。报纸是单纯的平面视觉传播媒体，由于视觉是较冷静客观的和偏向理智的信息感知方式，

因此，印刷媒介对人的理性思维的影响最大。虽然一半受众的调查资料都显示，电视的影响力已超过印刷媒介，但是如果从其影响的长远效果和对人的深层理性的影响看，印刷媒介的渗透力要超过电视。可以说，报纸传播的内容直接决定了其传播效果的好坏。

第二，从传播者的角度看，信息传播的灵活性较强。这种灵活性主要表现在对传播空间选择和对内容处理上的灵活性。如印刷媒介可以根据需要选择覆盖的空间，扩大或缩小版面。而电子媒介则较难做到这一点，所受限制也较大。在内容繁简、深浅的处理上，报纸也比电子媒介简便灵活。报纸的发行周期较短，印刷工艺较简单，信息复制速度较快。因此，在传播的及时性上，报纸为印刷媒介之首。它所提供的宣传频率也较高，制作成本也较低。但是报纸读者的重复阅读率较低，外观及内容上较粗糙。由于报纸具有特殊的新闻性，从而可以在无形中增加其刊载的相关品牌信息的可信度。

第三，从接受信息的对象看，报纸是以整张的形式刊出的，在编辑方法上，是通过版面的空间组合，将各类不同的几种信息结合在一起。因此，报纸的大小题目相对集中，从编辑处理上反映出来的对各内容的评价信息都可一目了然，阅读的效率高，信息接受的选择性较强。受众读不读印刷品，读哪个专栏、哪篇文章，是快读还是慢读，是详读还是略读，都可以自由选择。报纸的内容一般是大众化的、综合性的，一般的新闻也多数属于告知性，即使是专题文章也较短小通俗。因此，读者范围比较广泛，宣传的适应面也较广。在人们使用媒介的历史中，阅读报纸曾经成为一种社会身份和地位的象征，报纸的读者成为社会精英的典型代表。没有一定文化基础是不能阅读报纸的，习惯于阅读报纸的人又会把报纸当成社会生活必需品。报纸成为区分知识分子与非知识分子的一个标志性媒介。在报纸形成稳定读者群，多数报纸又具有明显的区域性特征的情况下，报纸显现出了较强的社会区域影响力和较大的市场渗透性。总的来看，印刷媒介对社会各界的舆论领袖的影响最大，社会各界

的舆论领袖在媒介的接触上大多偏好印刷媒介，他们的知识、信息的摄入大多来自印刷媒介，思想观念的形成受印刷媒介的影响也最为深刻。

（二）报纸宣传策略模式的不足

报纸宣传策略模式的不足之处：

第一，从传统的观点来看，印刷媒介制作工艺相对复杂，人工成本较高，从有效传播和传播对象的单位成本看，比电子媒介高。

第二，由于出版周期和传播发行环节等的限制，其传播速度不如电子媒介快，凭借自身媒介特质，做不到事件发生和报道时间的同步。

第三，印刷媒介的传播受到受众文化水平、理解能力的限制。换言之，受众的文化素质和知识水平在很大程度上决定着其传播的效果。

报纸对电视剧宣传的几种特殊话语表现形式：

（1）理性的话语形式，以文艺评论、电视剧评论为主，主要表现为"捧、骂"两种形式。

（2）感性的话语形式，表现为直接对"电视剧人物和事件宣传"。

在文化产业视域下，报纸与电视剧宣传具有合目的性，合作才能共赢。

在文化产业视域下，报纸对电视剧生态环境的营造起了巨大的作用。报纸的造势能力直接影响到电视剧宣传的效果及电视剧发行的经济收益。引导公众对电视剧支持，这也促进了纸媒营造的主流收视文化与电视剧产业融合。从某种角度来说，报纸是官方主流文化与市民文化的历史栖居之地。报纸往往是电视剧文化研究形成的重要载体，报纸通过约稿和选登读者来稿，聚集多方面的意见，进而形成关于一部电视剧相关论题的有条理的研究场域。报纸上的电

视剧文化研究体现的是一种智性生活，是媒体可以达到的最严格的智性方式。电视剧的评论正如鲁迅先生所说："批评必须坏处说坏，好处说好，才于作者有益。"(《南腔北调集》)从文化产业的角度看，报纸上具有一定深度的系列剧评，往往会触及社会和文化的一些深层内核，解决的是电视剧面临的带有困扰性和紧迫性的问题。电视剧本身雅俗共赏的艺术宽容度，也是报纸在实践"三贴近"过程中，克服自身不足的一剂良药。报纸本身是文化产业，报纸要依靠巨大发行量赢得广告商的青睐，进而赢得巨大经济效益。从舆论宣传的角度看，报纸要讲马克思主义新闻观，要实现"三贴近"即"贴近实际、贴近群众、贴近生活"。电视剧的制作和宣传也要讲马克思主义文艺观，要实现"三性统一"，即"思想性、社会性、观赏性"。换言之，报纸应在坚持做好舆论引导的前提下，对电视剧的宣传全面导入市场运作机制，进行资源整合和市场细分。报纸应依托业界背景和制高点，以权威、专业、便捷的方式，报道电视剧产业发展的信息、政策、法律、法规和行业动态，为读者提供电视剧的最新信息和从业人员的最新动向；为业界出谋划策、答疑解惑，构建与中国电视剧产业一起成长的资讯平台。报纸应将相关政策权威发布、产业资讯超市、现象深度透视、资源融通平台融为一体，为业界专业人士提供具备服务功能和指导意义的必读宝典。报纸应积极走国际化、专业化、娱乐一体化的路线，追求新闻品质与报纸气质，为读者提供娱乐界的精确的新闻。报纸应时时关注电视剧供求平衡，加强宏观调控，追求质量发展。

在 20 世纪之初，就曾有文人表述过自己的业余文化生活状态是："买笑耗金钱，觅醉碍卫生，顾曲苦喧嚣，不若读小说之省俭而安乐也。且买笑觅醉顾曲，其为乐转瞬即逝，不能继续以至明日也。读小说则以小银元一枚，换得新奇小说数十篇，游倦归斋，挑灯展卷，或与良友抵掌评论，或伴爱妻并肩互读。意兴稍阑，则以其余留于明日读之。晴曦照窗，花香入坐，一编在手，万虑都忘，劳瘁

一周，安闲此日，不亦快哉！"报刊连载直接影响到小说的艺术成就。梁启超曾言："一部小说数十回，其全体结构，首尾相应，煞费苦心，故前此作者，往往几易其稿，始得一称意之作。今依报章体例，月出一回，无从颠倒损益，艰于出色。"①这段文字或许可以更为准确地表达出报纸在知识分子和一般百姓的业余精神文化生活中的作用。

第二节　电视剧的广播宣传策略模式

广播是带有伴随性的媒体，也是娱乐性较强的媒体。对于一个高度个性化和人性化的媒体而言，受众当然有采取人性化和个性化诉求方法的必要，听众对于自己感兴趣的节目往往很专注。广播给予了听众从其他媒体不能得到的亲近感和满足感。也正因为广播有这样的优势，才为影视剧的宣传开辟了更为广阔的发展空间。

一、广播宣传策略模式的优势和不足

由于广播自身的特点决定了广播宣传策略模式特殊的宣传优势和不足。

（一）广播宣传策略模式的优势

广播宣传策略模式的优势主要体现在以下几个方面：

1. 单纯的听觉传播方式塑造了广播收听自由随意的独特优势

广播是一种单纯的听觉传播方式。在通常情况下，当人专注于听力时，更容易全神贯注，而口语和音响的生动性对听众的感染力极强。广播带给听众其他媒体无可比拟的亲近感和情绪性，容易引

① 梁启超.《新小说》第一号. 新民丛报，1902-10-15.

起听众的共鸣，听众的反应也较快速、敏感。由于是听觉传播，因而最少受文化程度的限制和影响，社会传播面较广。在各种大众传媒中，广播是唯一让眼球休息的媒体，最适合在运动状态中使用，方式最灵活方便；而且现在的广播接收器越来越小巧，可以挂在脖子上听，可以戴在手上听，可以无负担地一边收听，一边从事其他活动。在私家车越来越普遍的今天，车载广播成为大众传媒中最为幸运的佼佼者，没有被新媒体的巨大冲击力所淹没，反而游刃有余。广播作为听觉媒介的得天独厚的优势得到充分体现，这一特性适应了现代生活的"忙里偷闲"的需要。在车辆拥挤的大城市中，当早晚上下班高峰时，广播成为堵车时最好的心理调节方式，使坐在车里的人保持了"堵车不堵心"的良好状态。

2. 成本相对低廉是广播的比较优势

广播在信息传播上具有快速和及时的特点，传播领域覆盖面大，可重复传播，而且不受时空限制，能最广泛地接触听众。与其他媒体相比，广播节目具有经济实惠的特点。广播节目制作较简单，制作成本和购买广播时间的单位成本也相对低廉，对广告运营商来说是不错的选择。与同为大众传媒的电视相比较，从各方面投入来看，广播在设备、人力、资金、时间成本的投入上，都远不及电视投入的成本大。即使与老牌传统媒体报纸相比，在人力和时间投入上仍然有比较优势。广播各方面的成本投入虽然较低，但效益仍然达到了很好的预期效果。在地理环境恶劣的情况下，广播是时效性最强的媒体。听众听到的关于各种救灾现场情况的直播节目，都是在设备简陋的情况下，甚至仅借助于手机信号来完成节目运作的。从成本控制的角度来看，广播的运作成本优势是很明显的。

3. 广播具有互动传播的天然优势和较强的融合性

媒介技术最大的优势就是改变了信息传播媒介与受众本身固有的传播关系，受众也可以主动进行信息传播，这就大大丰富了信息的内容和信息传播的形式，也使优化互动传播成为媒体所努力达成

的目标。广播在传统媒体中最适合与受众进行情感沟通和交流，这种优势已经转化为一种广播节目形式，听众可以在节目中倾吐心声、寻求帮助，听众普遍找到了"主人翁"的归宿感。其中典型的就是广播电台热线直播节目，这种节目形式积极彰显了人际传播的优势，加强了节目主持人与听众的互动交流，广播的平台服务效应得到了很好的发挥。广播真正成为听众的知心朋友，听众有困难可以通过广播媒体来出谋划策和寻求各方解决，广播的内容更加贴近社会现实，这也提升了广播的美誉度。通过热线电话、互动短信、网络直播等方式，实现了广播贴近群众、贴近生活、贴近实际的媒体发展目标。与此同时，广播的信息传播优势与技术优势相融合，增强了自身的综合实力。手机广播与网络点播等融合后的广播的崭新存在方式，很好地实现了传播媒介中的多元优势互补。

（二）广播宣传策略模式的不足

广播宣传策略模式的不足主要体现在以下几个方面：

1. 说服力较差

由于只是听觉传播，缺乏深入说理的功能，思辨力和说服力较差。由于声音稍纵即逝，因而听众难以全面把握信息内容，重复使用较困难。此外，听众对声音的注意力不及文字或图像。这种广播的不足之处也容易导致听众对广播内容记忆较差，有些没有听清的内容就被忽略了，或者有些值得注意的内容也因为没有专注地收听而被忽视了。

2. 信息内容的选择性差

仅就广播的这种传统信息媒介而言，听众根本无法自由地对信息内容进行选择，听众的需要被漠视了，只能被动接受既定的节目。这也是由广播的线性传播特点决定的。如果因为种种原因，听众没有收听到准点播出的节目，就只能遗憾地错过。在技术能力有限的传统媒体时代，这是广播与生俱来的最大缺憾。

3. 收听率难以准确估算

广播还有听众的收听时间不稳定、收听率难以准确估算的缺陷。流动的收听方式，决定了广播拥有数量巨大的潜在收听人群，有些公共场合的广播节目很吸引人，很多人驻足收听。再如，公交车上的广播，每天面对巨大的客流量，都存在不能准确估算收听率的问题。

简言之，广播的优点主要集中在对信息传输设备依赖性较弱，有利于在恶劣环境下进行及时的信息传输，节目运作成本低，传播效果好。其缺点是声音传播转瞬即逝，表现信息的手段单一，远不如电视等媒体吸引人。

二、广播宣传策略模式的特点

一般来说，广播电台都有最基本的四个频率：新闻频率、音乐频率、交通频率、生活频率。其中的音乐频率、交通频率、生活频率都可以成为电视剧宣传的重要阵地。音乐频率可用来播放电视剧的片头和片尾曲；交通频率可用来进行电视剧播出前的剧情介绍和剧组演员的访谈，对电视剧进行预热宣传；生活频率则可以从电视剧的相关情感方面入手进行宣传。广播自身和受众的特点决定了广播宣传策略模式的特点。

（一）精彩的广播连续剧充实了广播节目内容

根据广播自身的特性，各地广播电台一般都会制作广播连续剧以充实节目内容。有鉴于此，一批融思想性、艺术性、可听性为一体，结构细腻、情感充盈、特色浓郁、制作精良的广播连续剧通过电波感染着受众。如，2009 年 1 月贵阳人民广播电台制作的 4 集广播连续剧《照亮苗乡的月亮》，根据"感动中国十佳人物""中国十大杰出青年"获得者、贵州省乡村医生李春燕的先进事迹创作而成。该剧真实而艺术地再现了李春燕扎根山寨、救死扶伤的崇高精神，从一个侧面反映了中国当代社会的和谐面貌。中央人民广播电台《中

国之声》曾 3 次将该剧面向全国播出。一般来说，广播剧内容都较短小精悍，时效性较强，一般为 4—6 集，每集 25 分钟左右。自成体系的广播剧的热播，从某些方面来说，削弱了听众对电视剧的渴望心理。"一位体重不到 100 斤的农村党支部书记，用 40 多年的坚持，率领村民栽了 300 多万株树，在科尔沁沙地南缘筑起了一道 15 公里长、3 公里宽的防护林带，把科尔沁黄沙向北逼退了 13 公里。如今，这位老人虽然已经去世了，但一部名为《好大一棵樟子松》的广播剧近日在辽宁诞生。"①它忠实地记录了这位老人——辽宁省彰武县阿尔乡镇北甸子村原党支部书记董福财闪光的足迹。2017 年 5 月，该 3 集广播连续剧《好大一棵樟子松》已经在《中国之声》、辽宁广播电台各频率和阜新广播电台各频率播出，播出后社会反响强烈，得到了广大听众的一致好评和业界的高度评价。董福财的精神感染着人们，他的人生追求和优秀品质给人以思想的震撼和精神的洗礼。而用"工匠精神"精雕细琢的本土剧目，也让这部原创广播剧成为一部有温度、有态度、有情怀、极具正能量的艺术精品。

（二）电视剧的录音剪辑成为电视剧宣传的重要后续延展形式

以广播形式播放电视剧的录音剪辑成为电视剧宣传的重要后续延展形式，进一步扩大了电视剧的受众接受范围。如，2009 年 5 月 5 日，《新闻晨报》就曾刊登消息：《倾城之恋》荧屏热播，有望以广播形式登陆电台；中央人民广播电台《文艺之声》的《黄金剧场》栏目也希望能在节目中以广播形式播出《倾城之恋》。②合肥电台故事广播 AM1170 也曾推出电视剧录音剪辑精品《黑洞》，从时间上看，也都是在电视台热播后，从而进一步弥补了有些受众由于其他原因未能收看该剧的遗憾。

① 广播连续剧《好大一棵樟子松》获好评. 人民网辽宁频道, 2017-5-21. http://ln.people. com.cn/n2/2017/0521/c378317-30216411.html.

② 彭骥. "倾城之恋" 有望登陆电台以广播形式播出. 原载：新闻晨报. 转引自：搜狐娱乐, 2009-5-5. http://enjoy.eastday.com/eastday/enjoy1/e/20090505/u1a4350492.html.

2014 年 4 月 21 日，新疆新闻在线网刊发了一则消息，题为《传承党的优良作风，弘扬社会主义核心价值观——新疆人民广播电台加大广播剧、电影录音剪辑生产力度》。具体内容如下："根据自治区党委常委、宣传部长李学军的指示精神，新疆人民广播电台加紧剪辑译制《焦裕禄》《生死牛玉儒》《杨善洲》《第一书记》《吴仁宝》《永远是春天》《郭明义》《雷锋》等影视（片）剧，其中，维吾尔语《吴仁宝》和《杨善洲》录音剪辑将于 4 月 15 日完成译制并安排播出，汉语《吴仁宝》和《杨善洲》录音剪辑也将同步播出，其他几部影视（片）剧将在 5 月陆续播出。此外，新疆人民广播电台正组织人员译制、剪辑天山电影制片厂拍摄的《库尔班大叔上北京》和《买买提的 2008》等 6 部获奖电影。广播剧是新疆各族人民尤其是少数民族群众喜闻乐见的文艺形式。今年元月以来，新疆人民广播电台在维、汉、哈、蒙、柯五种语言 11 套广播频率统一开办《优秀广播影视、文艺作品展播》专栏，先后重播了《新疆好少年》《阿尼帕妈妈》《卡德尔的日记》等 504 集新疆本土题材广播剧，社会反响很大，各语言频率播出广播剧的时段，收听率都创新高。根据去年下半年评选出的热汗古丽·依米尔、陈俊贵、张耀华、林俊德 4 名全国道德模范和余文丽、居马泰、艾尼瓦尔·芒素等 26 名自治区道德模范以及自治区重大典型——伊宁县胡地亚于孜乡盖买村党支部书记兼村委会主任李元敏典型事迹，新疆人民广播电台组织骨干创作人员分赴喀什、和田、阿克苏、伊犁、阿勒泰、克拉玛依等地进行进一步的采访创作，目前已制作 10 部 14 集广播剧，近日将以维、汉、哈、蒙、柯五种语言安排播出；以中央电视台'感动中国'新疆区候选人、在阿瓦提县拜什艾日克镇昆其宋村当了 15 年村医的臧书武感人事迹为题材的两集广播剧剧本已完成创作，近日将进行录制和译制。"这则长消息充分表明了在特殊地区、特殊形势下，广播剧作为一种通俗的艺术形式的特殊舆论引导作用。由此可见，广播剧对丰富民族地区的业余文化生活、稳定人心、弘扬社会主义道德

风尚、营造良好的社会氛围具有特殊意义。

（三）以广播形式播放电视剧的录音剪辑拓展了电视剧宣传的社会意义

中央人民广播电台《神州之声》的《天天剧场》，一直受到台湾地区听众的欢迎和好评。"该节目以正在热播的大陆电视连续剧录音剪辑为主，侧重中国近现代史以及与台湾有关的题材。许多台湾同胞平时没时间看电视，也看不到大陆电视连续剧，现在可以边开车边听广播，很便捷地享受到大陆精彩的电视连续剧，特别是那些表现当代生活的剧目，能够让他们切实感受到改革开放以后大陆人民生活的真实状况，拉近了海峡两岸人民心理上的距离。为吸引更多海峡两岸的年轻学子收听该节目，'你好台湾'网还特意开辟了《天天剧场》网页，听众可以网上在线反复收听电视连续剧录音剪辑，也可以在网上发表自己的看法和意见。"[1]听电视剧的这种特殊方式也拓展了影视艺术赏析的途径。

这里有一个很好的例证可以佐证上述观点。

2013 年 8 月 18 日，"最爱 105 音乐广播"博客上刊发了一则消息，题为《2013 年广播文艺节目专家创优评析影视剧录音剪辑获奖名单》[2]。名单如下：

2013 年广播文艺节目专家创优评析影视剧录音剪辑获奖名单

编号	创作单位	节目标题	主创人员
一等奖			
1	深圳广播电视集团	光影流年——从电影《搜索》中反思媒体的责任	李丹凤
2	广东电台珠江经济广播	电影录音剪辑《秋雨绵绵》	马国华、唐同炎、黄缨、林少霞等
3	湖北广播电视台农村广播	桃姐的故事	赵业勤、邢容

① 姚小敏. 台湾同胞喜听"天天剧场". 人民日报（海外版），2005-7-18.
② http://blog.sina.com.cn/lffm105.

编号	创作单位	节目标题	主创人员
4	河北电台文艺频道	《营盘镇警事》录音剪辑	张静、顾铮鸣、贾立杰、张立成等
5	漳州电台	《二十五个孩子一个爹》电影录音剪辑	俞静
二等奖			
1	武汉广电总台音乐广播	电影录音剪辑《万箭穿心》	刘萌、杨俊杰、叶蕾、赵明等
2	河南电台	原创话剧《红旗渠》录音剪辑	田勇刚、王昊、周迪、夏永安等
3	郑州电台新闻广播	电影录音剪辑《就是闹着玩的》	张明磊、张静、朱智明、段晓玉
4	陕西广播电视台	电影录音剪辑《钱学森》	李冬、杨军、李世卿
5	湖北广播电视台经典音乐广播	电影录音剪辑《1942》	王汉斌、黄欢、朱未、曾光霁等
6	哈尔滨文艺广播	电影录音剪辑《飞越老人院》	杭晓玲、石炯、邹金莹、于凡等
7	江苏广电总台文艺音乐部	电影录音剪辑《我们的法兰西岁月》	王海荣、赵达、子君、吴月等
三等奖			
1	楚天交通广播	电影录音剪辑《桃姐》	陈亮
2	廊坊电台	电影录音剪辑《与时尚同居》	张荣启、田绍杉、李阳、吴亚林等
3	宁波广电集团交通、音乐频率	搜索	邬周维、毛欣、伊然、张健
4	长春电台	微电影录音剪辑《再一次心跳》	陈敏、刘梦蕾
5	青岛市广播电视台广播文艺频率	聆听经典电影、回眸辉煌党史——南征北战	李军、封光、赵卫东、程海青
6	河北电台音乐广播	电影录音剪辑《飞越老人院》	胡红、王颖、侯春生、崔丽珍
7	海峡之声广播电台编辑部	电影录音剪辑《紧急迫降》	金艳、熊炜、马荧、张妍
8	枣庄广播电视台	岁月神偷	潘寻炜、满晴、王敏、吴戈
9	洛阳广播电视台	电影录音剪辑《火红的杜鹃花》	林莉、茹帅正、马莹、周长帅
10	四川省盛世鸿图文化传播有限公司	电影录音剪辑《西游降魔篇》	周煜坤、吴瑶、王睿豪、丁翔威等
11	新疆电台文艺部	生死罗布泊	廖培林、王进东、才仁、马晓梅等

上述获奖名单从另一个侧面表明了广播对热门影视剧的关注并通过声音媒介实现了影视剧的二次创作，对提升影视剧的影响力起到了积极的推动作用。

此外，各类网络广播的影响力不容小觑。目前，相应内容有付费和免费两种，免费为主，付费为辅。其中，喜马拉雅网是一个轻松创建个人电台，随时分享好声音的网络平台。在喜马拉雅，你随手就能上传声音作品，创建一个专属于自己的个人电台，持续发展

积累粉丝并始终和他们连在一起。无论新闻资讯、电视电台节目、音乐、有声小说、英语、相声、评书,还是财经股票、教育培训、健康养生、社科人文、儿童故事,应有尽有。还有,蜻蜓FM网络收音机囊括了国内外数千家网络广播,并与全国各大地方电台合作,将传统电台整合到网络电台中,为用户呈现最前沿、最丰富的广播节目和电台内容,涵盖了有声小说、相声小品、新闻、音乐、脱口秀、历史、情感、财经、儿童、评书、健康、教育、文化、科技、电台等三十余个大分类。蜻蜓FM自称是多年来用户最喜爱的音频应用,只要想听的都有,是手机必装的应用。其中,有很多节目都会介绍热门影视剧及其主要演员和剧情。

综上所述,广播对文艺影视作品的宣传是非常多样化的。除常规宣传手段外,一些大型广播电台还借助网络平台推出网络文艺板块或专栏对影视作品进行全方位的推介与解读。如,中央人民广播电台的《文艺之声》网络板块就有《时光电影院》《文艺大家谈》等针对性较强的专栏。《时光电影院》专栏板块有2014年4月22日独家专访电影演员刘烨和4月30日专访华语新片《魔警》的内容。2014年中央人民广播电台的《文艺大家谈》板块也设有《影视讯息》和《深度访谈》等栏目。如,2014年2月24日就有《大丈夫》热播,编剧李潇回应"老少恋"的独家专访。2014年8月25日推出郑佩佩母女首次搭戏和电影《黎明之眼》将上映等影讯。2017年5月24日,央广网文娱频道头条显著位置发布了相关影视信息,如"《摔跤吧!爸爸》意外走红,传递十足正能量"。从这些头条栏目内容设置上,就可看出广播对影视娱乐内容的关注。央广网文娱频道中的《文艺评论》栏目(讲真话、讲道理),很有特点,观点犀利,思想深刻,充分代表了中央级媒体的水准。如,2017年5月24日,该栏目评论的主题是:"反腐影视,有意义还要有意思""找准传统艺术在网络时代落点""影视行业'刷流量'造数据没有赢家""楼宇烈:中国文化,不能再'失魂落魄'"。从其中的题目即可窥见一斑。

第三节　电视剧的电视宣传策略模式

　　从电视文化建设的战略眼光，以及电视剧审美趋向的宏观把握高度来看，当代电视文化的发展方向应重在雅俗共赏，开拓具有独创性和新颖性的内容，积极反映社会变迁中的人们的生存状态。电视剧以电视为载体，没有电视，便不会有电视剧。同样，没有电视剧，也就没有电视台相对较高的收视率。电视是电视剧媒体宣传的主要载体。作为大众最喜欢的节目类型和重要的广告依托，电视剧经营已成为中国电视节目营销与广告营销中不能忽略的核心问题之一。"好题材＋好剧本＋好演员＋好团队＋好回报"才是一部成功电视剧的运作。电视剧经营的成败及上述所有这些因素的价值判断都要由媒体进行相关议题设置，换言之，所有的"好"都是媒体告诉受众的，电视剧的制作要"以媒体为王"。可以说，电视剧与媒体是休戚与共的关系。目前，许多电视台的收视率主要依靠电视剧来支撑，电视剧要获得广泛的受众，电视本身的媒体宣传作用不可小视。换言之，对共同利益的不懈追求是两者合作的坚固基础。在媒体与商业合谋制造的娱乐语境中，受众得到了满足，广告得到了市场，电视台则得到了利益，各有所需，各取所得。总的来说，电视剧的电视宣传策略模式主要可从以下几个方面来分析：

一、电视剧的受众收视特征及电视剧宣传的整体特点

　　电视这种大众传播媒介，承载着诸多艺术表现形式，是当之无愧的社会文化艺术载体。作为一种文化产业抑或意识形态的工具，受众是电视权威性与影响力的来源，热播的电视剧则是电视台收视率的法宝。挖掘受众资源是电视台的核心要务，电视剧则是稳定受众资源的一个有力保障。因此，无论是"潜在"受众还是"可能"

受众，这些都是宝贵财富，应该通过系统的受众调查或其他技术工具进行严谨的科学分析，开展具有针对性的服务，最终将"潜在"与"可能"的受众变为"现实"受众。

（一）电视剧的受众收视特征

新媒体时代的到来，使直观生动的视觉影像格外受到青睐。以视觉影像传播见长的电视剧通过对各类形象的精彩塑造，较为真实地诠释了现代人的生存焦虑，通过讲故事的形式对症下药，很好地消除了人们心理上与外界的隔阂。电视剧生动的电视图像使受众的审美需求得到很大的满足，极大地丰富了人们的精神文化生活。

从电视剧制作长度来看，平均每部约为 20 集，长剧与短剧在题材上各有侧重。现实题材已成为电视剧主流题材，都市生活、涉案和普通百姓题材位于前三位。就一般收视习惯而言，中央台在中老年和高学历受众中影响力相对较大。北京受众收看电视剧的兴趣则较广，情景喜剧与方言剧、传奇剧、侠义公案剧、时代变迁剧、动作剧、神怪剧及涉案剧等都较受北京受众欢迎。除上述剧种外，言情剧及引进剧最受上海受众欢迎。总的说来，电视剧是最受受众欢迎的节目类型。

就电视剧收视的受众特征而言，女性受众是电视剧不容置疑的核心受众，每天收看电视剧的时间明显要比男性受众多。随着年龄的增长，收看电视剧的时间也增加。大学及大学以上文化程度受众每天收看电视剧的时间最少，干部及一般雇员每天收看电视剧的时间较少。换言之，生活压力较小的有闲阶层是电视剧受众的主流。这就要求电视台要根据受众收视的性别特征和年龄特征，有计划地开展宣传攻势。

从电视剧收视的时间特征来看，由于节假日工作压力比较小，受众在节假日收看电视剧的时间明显多于平时；周末是购物和放松心情的时间，在周末收看电视剧的时间明显少于工作日；工作一天

很辛苦，出于缓解紧张工作情绪的需要，晚间黄金时段是受众收看电视剧最多的时段。受众收看电视剧的时间特性决定了电视剧宣传的时间重点所在，电视台应在有效时间内，针对核心受众进行收视宣传。

（二）电视剧的受众特征决定了电视剧宣传的整体特点

电视台对电视剧宣传的效果能否最大化，取决于电视台对节目受众和广告目标受众特征的准确把握，如受众的生活方式、兴趣特点等。如何建立健全频道资源优化机制，使频道特征、节目风格以及受众结构、广告商品消费群体处于全方位的对应状态，这是电视剧宣传的关键所在。有鉴于此，电视剧宣传的整体特点如下：

1. 自行宣传成为各级电视台对电视剧进行宣传的主流

各级电视台为聚拢注意力经济，普遍自己做电视剧的宣传广告，为吸引受众注意力、提高广告收视率，绝大多数省会台、省级台和地市台均会利用频道资源宣传电视剧。在一定意义上，频道覆盖区域内的受众结构特点决定了电视广告商品的市场倾向，这也是电视剧宣传的目标受众。

2. 电视剧收视率成为电视台广告收益的支柱

电视台常用的电视剧广告经营形式主要有广告时段常规经营、贴片广告和剧场贴片三大经营模式，另外还有硬版广告、冠名广告、特约播映、赞助广告和角标广告，以及鸣谢、字幕、提示等其他辅助广告形式。一般而言，广告收视率更大意义上靠频道资源收视率、栏目收视率、时段收视率、电视剧收视率和电视剧推广增加的收视率这5个收视率来带动。其中，电视剧收视率所占比重最大。可见，巨大的广告收益是电视台积极进行电视剧宣传的动力，也是电视剧宣传过程中的一个重要组成部分。

3. 专业化频道成为电视剧宣传的主阵地

由于电视剧在电视剧频道或影视频道这样的专业化频道的播出

时间和数量上占有主体地位,因而影视作品拥有了这样的独立平台。从市场运作来看,电视剧频道或影视频道这样的专业化频道成为播出业务的独立运作单位,具有很强的播出运作功能和收视市场的适应性。专业化频道使电视剧在频道经营管理中形成主体意识并占有主体地位。如,购买电视剧以收视市场的变化为核心,建构频道形象以电视剧为核心理念,频道栏目编排以电视剧及其受众之间的匹配关系为根据,频道品牌营销以电视剧为主要内容。

简言之,为做好节目的系统开发,为广告类型化找到最优配置,就要求电视台将节目设置、节目开发和广告经营统筹起来。

二、分众化视域下的电视剧频道宣传策略

进入新世纪,分众化成为电视台节目设置的主流,作为这种影响下的结果,频道细分化与专业化成为电视节目进一步发展的必然方向。频道与节目设置的最优化与品牌化是电视台的最终追求目标。其中,以播出电视剧为主的电视剧频道或影视频道成为电视台的收视保障。

（一）电视剧频道的指涉范围

电视剧频道有广义和狭义两种理解。广义的电视剧频道是指电视剧在频道播出的节目中占据主要地位的电视频道。"电视剧的播出总时量超过40%的电视频道可以看成电视剧频道。因为在电视频道播出的节目当中,如果某一节目内容超过40%,该节目内容就会从众多的内容当中凸显出来,给观众以鲜明的印象,容易引起观众的思维选择定式。目前,中国的电视频道基本上都是以电视剧为主要支撑内容,很多电视频道播出电视剧的总时量都超过了 40%。"特别是市级以下电视台、差转台、转播台,自己不会制作节目,完全依靠电视剧来填充播出时段,虽然没有以电视剧频道命名,但实

质上还是电视剧频道。[①]

狭义的电视剧频道是指以播出电视剧为主要节目内容的专业化电视频道。"从电视频道的播出总时量上看，电视剧的播出总时量超过 80%的电视频道可以看成这种类型的电视剧频道。"[②]设置这种纯粹类型的电视剧频道的电视台不是太多，有中央电视台电视剧频道（CCTV-8）、上海电视台电视剧频道、福建电视台电视剧频道等。这种纯粹类型的电视剧频道除了播出电视剧以外，还播映一些与电视剧有关的节目，如影视同期声、电视拍摄花絮、电视剧金曲及拍摄动态等，而且播出时量还很少。这种类型的电视剧频道成为电视台、电视频道市场竞争的一个主要策略，也是电视频道增强竞争力、打造专业化品牌的一条有效途径。

影视频道是指以播出电视剧和电影为主要节目内容的专业化电视频道。"从电视频道的播出总时量上看，这种类型的电视剧频道可能在电视剧的播出总时量上约为50%，与电影的播出总时量不相上下。由于影视频道的播出内容集中，能够抓住频道的核心吸引力，因而影视频道成为所有专业化频道当中的第一大频道，占据了将近 20%的频道市场份额。"[③]影视频道从电视剧频道的定义来看，可以归属为广义的电视剧频道；从电视剧市场来看，它可以归属为狭义的电视剧频道。影视频道在电视剧频道中是一种重要的电视剧频道类型，与纯粹类型的电视剧频道一样，具有很多专业性特点。

（二）电视剧频道的优势

电视剧频道作为以播出电视剧为主的专业频道，为受众提供了满足其业余兴趣需要的有效渠道。电视剧频道的最大优势主要集中在以下几个方面：

① 魏国彬. 电视剧市场体系研究. 云南大学出版社，2007年，第138页.
② 魏国彬. 电视剧市场体系研究. 云南大学出版社，2007年，第138页.
③ 魏国彬. 电视剧市场体系研究. 云南大学出版社，2007年，第139页.

1. 电视剧是所有电视节目中最受欢迎的节目类型

电视剧频道的节目因素包括题材类型、视觉效果、情节结构、人物形象、思想主题等。在电视剧市场当中，电视剧的竞争实际就是内容的竞争，电视剧产业也被誉为内容产业。把握节目因素，优化电视剧传播过程，有效实施整合营销，这是对电视剧频道经营的必然要求。由于电视剧题材内容广泛多样，语言和表现形式丰富多彩，在社会生活上贴近老百姓，在收视理解上对老百姓的文化层次要求较低，因而电视剧是中国受众最为喜闻乐见的电视节目，吸引了多层次的受众群。调查数据显示，在所有的电视节目类型中，电视剧的平均收视率最高，老百姓观看电视剧的时间最长，在晚间黄金时段收看电视剧最多。电视剧在节目类型的市场份额中，占据最大的市场份额。

2. 电视剧频道是所有电视频道中市场化程度最高的专业化频道

频道专业化的实质是市场细分化，核心是频道特色与受众偏好相匹配，从而培养受众的忠诚度，抢占市场份额，通过对特定题材领域深入挖掘，赢得稳定的收视率。电视剧频道是建立在制播分离体制基础上的专业化频道，作为专业化的播出平台，电视剧频道的主要任务是选排、编播、参与策划、组织片源、频道营销。其他的影视频道除了上述播出业务之外，还承担一定的节目制作任务，其功能具有综合性，与专业化频道的要求存在着较大的差距。

3. 电视剧频道是所有电视频道中最易创造经济效益的专业化频道

首先，电视剧是所有电视节目中最受欢迎的节目类型，因而，电视剧频道的收视率最为稳定。据有关电视调查机构的数据显示，电视剧频道的收视率和收视群体的忠诚度最高，也比较稳定，广告商对电视剧频道的广告投放量最大。其次，由于电视剧频道不承担电视剧的制作任务，人员精简，频道的经营成本主要是电视剧播映

权的购买费用，因而它的频道营运成本不高。最后，电视剧的收视含金量高，广告时段负载率高，给广告商的折扣也少，所以其投入与产出的比率高，广告收益空间巨大。

4. 电视频道是所有电视频道中最易塑造频道品牌的专业化频道

首先，中国文化传统中对具有故事性的作品向来就表现出比较偏好的接受习惯，因而接受习惯就成为电视剧频道聚集收视资源的重要基础，这给电视剧频道塑造频道品牌形象奠定了坚实的基础。其次，电视剧频道在受众的频道选择中具有简化记忆的整合优势。在频道数量较少的情况下。受众对于节目的认知主要依赖栏目，而在频道多元化情况下，受众往往是以记忆频道为优先原则。因此，将影视节目集成在一个平台下就具有了规模化的整合优势。它可以简化受众的记忆，让影视剧的爱好者在众多频道的查找和选择里，有了首选或忠诚的第一频道。最后，电视剧播出的连续性给电视剧频道培养了持续性的收视习惯，提供了最高的受众收视忠诚度。电视剧频道的节目编排以播出时段的收视价值（受众的生活习惯与收视率的关系）为依据，以播出时段为栏目板块，合理科学地编排电视剧题材类型。这种将电视剧与受众结合在一起进行编排的方法，充分尊重了电视剧的传播规律，因而也能够减少电视剧受众流动的大幅震荡性。电视剧频道的这些特点成为塑造频道品牌的坚实基础，频道品牌的个性、形象、价值等因素都内在地存在于电视剧频道自身的编排运作之中。

（三）电视剧频道的包装策略

电视剧频道的包装策略就是以电视剧频道的整体形象为品牌塑造基础的频道宣传策略。根据宣传方式与对象的不同，包装策略包括三种类型：第一种是理念策略，这就是在频道的市场定位上要能立足于节目的总体品位和格调，突出表现鲜明的民族地域文化特色

和频道个性，实现风格稳定与不断创新的统一，在与受众的快速沟通中突出重围，使受众在遥控器的搜索中首选自己的频道。第二种是行为策略，这就是在频道的市场运作过程中要能加深频道对受众的影响力，要能从全年、季度、每月、每周、每天的栏目编排和节目推广中考虑其系统性，力争以规范统一的运作行为留给受众深刻的印象。第三种是视觉策略，这就是在频道的播出过程中要能建构频道的最佳视觉识别效果，既要精心设计频道和栏目的视觉标志，又要注意栏目与栏目、片头与片尾的视觉过渡性与系统性，还要通过每日预告片、节目宣传片和频道宣传片等手段来宣传每部电视剧和频道的市场卖点，使电视剧频道的各种视觉宣传形式在剧场与剧场的间隙中间交叉重复播出，从而使频道包装的品牌形象直观而又深刻地传达给受众。

电视剧频道包装的目的就是突出差异化，在频道品牌竞争时代，要想让电视剧受众能够在众多的频道中首选自己的频道，频道的包装就必须给受众留下深刻的识别印象。频道包装的差异化主要包括四个方面：一是理念上找到与其他频道的差异性；二是视觉上找到与其他频道的差异性；三是播出行为必须有独特性；四是增强服务性。

（四）电视剧频道的播出档期

电视剧频道的播出档期是指电视剧播出遵循预期可收视人群的假日休息时间所形成的具有收视价值的播出时段。播出档期的特点一般体现为：第一，播出档期一般利用预期可收视人群的放假时间；第二，预期可收视人群具有某些相同的特征，如寒暑假的教师和学生；第三，收视率比平时一般要高；第四，播出档期的可开发收视价值比较大，如"五一""十一"假日的纪念主题；第五，节目编排一般具有同类集中的趋势，如寒暑假档期的动画片。重视播出档期，有助于深度挖掘电视剧频道的经营潜力。

目前电视剧频道有这样几个重要的播出档期：周末档期、五一长假档期、国庆长假档期、暑假档期、寒假档期、春节档期。然而，电视剧频道对重要档期的经营还没有重视起来，周末档期还主要被游戏类娱乐节目所占用，长假档期还是新闻类节目独领风骚，春节档期是文艺类节目的天下，电视剧则显得黯然失色。电视剧频道要树立档期观念，学习电影放映的经验，认真策划播出档期，抢占节日电视市场的市场份额，力争成为假日经济中搏击市场潮流的文化产业中坚。

（五）电视剧频道竞争策略

电视剧频道的竞争策略是一种柔性的理性资源分配原则，使电视剧频道资源的利用最优化，避免不必要的注意力资源争夺消耗战。总的说来，有如下几种策略：

1. 主导者策略

主导者策略可以从新栏目的开发、广告时段价格的变化、促销力量的强化等方面扩大市场需求总量，保护和提高市场占有率。

2. 挑战者策略

根据竞争对手播出的电视剧品类，强化自身的竞争优势，做到优秀电视剧人无我有、题材类型人有我特，并做到文化上的贴近本土、营销上的强势整合宣传，从正面硬碰硬地抢夺同质受众，从反面吸引不同于竞争对手的目标收视群体，实现最佳的竞争效应。

3. 追随者策略

模仿竞争对手播出电视剧的品类，或者紧紧跟随竞争对手的题材类型，或者与竞争对手的电视剧主题保持一定距离，或者有选择地模仿竞争对手的剧场形式，从而实现跨越式的发展，使频道尽快地提升自己的市场地位和经济实力。

4. 补缺者策略

电视剧频道的补缺者策略就是讲究与竞争频道间的避让和主

推，在竞争对手的栏目编排缝隙中找到自己的突破点，通过电视剧的不同题材、一轮与二轮、白天与晚上、主打剧场与次要剧场之间的不同搭配，实现频道的最佳营利，完成频道品牌的有效塑造。

5. 重复策略

法国美学家杜夫海纳在他的《审美经验现象学》一书中曾持有一种观点认为，审美对象要从日常生活的背景中凸显出来，才能成其为审美对象。要进入比较理想的审美状态，避免审美疲劳，需要制造一点陌生化的鉴赏效果，最好有一点数量上的限制。笔者认为，避免大量雷同作品出现更好。在追求商业利润的今天，电视频道和节目资源成倍扩充，打开电视机，电视节目就会源源不断地呈现眼前，审美疲劳在所难免，只能形成受众收视的消极性。所以，当电视机被打开时，往往也是受众忙碌着做家务、聊天、干其他事情的时候，电视机的画面成为受众各种活动的背景。"沃尔夫-里拉把它称为'活动的糊墙纸'，即观众甚至不是有意识地，更不用说是集中精力地去看那闪烁的画面。在最好的情况下，他只不过看两眼，就像你草草地翻阅一本书，根本不去读它一样。于是电视就变成一种每天早晨都要使用的润肠剂，这样观众就根本不再会去注意任何要求集中精力的事情了。电视最危险的敌人，与其说是看电视的习惯本身，不如说是它所培养出来的消极态度。那些搞电视的人急于抓住和保持他们的观众，因此有意重复使用一种有效的手段，通过无穷无尽的重复来形成这种习惯。"[1] 电视受众注意力的低度卷入状态，极大程度地耗散了电视工作者的努力。无论什么样的节目，最紧要的是吸引住受众的眼球，越久越好。电视最重要的特色或许就在于它是一种家用媒体。虽然电视看似平凡，却是日常生活中必不可少的一部分。正如西尔弗斯通所说："不管是专心还是不专心，有意还是无意，人们时时都在看电视、讨论电视或阅读有关电视

① 金维一. 电视观众心理学. 复旦大学出版社，2005年，第35页。

内容。"①电视的内容和电视剧的剧情虽然不是完全地却是大量地涉及家庭与生活。电视和电视剧的最大特色与优点常常就是与受众交谈的特色和那种似曾相识的亲近感。

6. 加强感染力策略

为什么有的节目能成功地赢得受众，有的也许很不错，但却不能使大部分受众产生"想看"和"想看下去"的愿望？美国三位学者赫伯特·霍华德、迈克尔·基夫曼和巴巴拉·穆尔在他们的著作《广播电视节目编排和制作》中，将影响"使观众想看"和"想继续看下去"的要素归结为电视节目的"感染力"。他们认为，电视节目有7种可以识别的感染力，其中每一种都可以通过各种强调的方法予以加强。这7种感染力是："冲突或竞争，喜剧性，浪漫性传奇和性感，人情味，情感激发，信息，重要事件。任何一个电视节目，如果能够吸引住观众的眼球，就总能在这7项中找到相匹配的感染力。"②一部制作精良的电视剧应该具有上述所列的所有特点，让受众产生持续追剧的心理冲动。

三、电视剧频道中的电视剧场策略

电视剧频道中的电视剧场是指在一定的播出时段中，周期性地播出同类性质的电视剧所形成的栏目板块，是电视剧制播分离的一种体现。电视剧场产生于20世纪90年代后期，它是电视市场形成初期出现的一种比较突出的栏目经营模式，其经营主体并不是电视台（频道），而是由制片公司牵头，联合其他公司或单位协助经营。目前，比较有影响的电视剧场有：《梦想剧场》是东方卫视晚间档电视剧场，主要播出青春偶像剧，定位面向年轻受众，播出时间为周一至周日19:30两集连播。北京卫视的《红星剧场》主要在每日19:40

① ［英］尼古拉斯·阿伯克龙比. 电视与社会. 张水喜等译. 南京大学出版社，2002年，第19页.

② 金维一. 电视观众心理学. 复旦大学出版社，2005年，第37页.

左右连播两集电视剧。湖南卫视一共有三个剧场，19:30 以后是《金鹰独播剧场》，周二、周三 22:00 是《钻石独播剧场》，周日、周一 22:00 是《青春进行时》。

（一）电视剧场的特点

第一，剧场定位注重差异，以国产剧定位和引进剧定位为主。播出时段固定，以晚间时段为主。既然是以剧场为中心，除晚间剧场外，还可以有深夜剧场、午间剧场。

第二，剧场覆盖范围较广，以中心城市台为主。广告服务意识强烈，以灵活的广告编排为主。广告价格与频道的行政级别成正比，以广告价格优惠为主。电视剧场就是要通过稳定的频道、时段，密集性地连续播出高质量的电视剧作品，来获得较大范围的规模效应。

第三，剧场有利于资金、精品剧和销售队伍形成品牌合力。如，《润德剧场》选择每晚每档两集连播的"独家首轮播映"路线，用意在于有效培养受众忠诚度，塑造全新黄金收视频段，从而真正形成一个能覆盖全国数千万家庭的电视剧播出平台。通过设立剧场，可以把中国电视剧的收视黄金期从 19:30—21:30 延长到 23:00。通过建立一个好的品牌，可以吸引更多受众跟着品牌走。一集电视剧一般是 45 分钟，《润德剧场》每天连续播出的两集电视剧的 90 分钟当中，附加了 26 分钟的广告时间。

第四，以目标受众需要为核心，努力播出精品好剧。如，在北京卫视的首播剧场基础上，北京卫视《润德剧场》和《红星剧场》播出的电视剧，没有历史大剧，没有政剧，主要是面向大众，迎合他们的趣味，尽量满足目标受众的审美需要。该剧场的受众定位也就是看电视的主力军，即年轻女孩、中年妇女，还有老人们。

从全国各电视台的整体情况来看，江苏卫视《情感剧场》、齐鲁电视台《白金剧场》、中央电视台《黄金剧场》历来是中国电视剧的

最大卖场，也是年度电视剧收视名列前茅的优质剧目的播出平台。早在 2014 年，中央电视台就已经拥有以 CCTV-1《黄金剧场》为核心，包含 CCTV-8、CCTV-4、CCTV-11 在内的 4 个频道、14 档剧场的电视剧播出平台，构建了全覆盖的家庭剧场媒体基地。电视剧频道还推出《首播盛典》《大开演界》《星推荐》等新节目，加大全媒体剧目宣传推介。作为全国最大的电视剧播出平台，在 2009 年，央视《黄金剧场》就播出了很多引人关注的电视剧。这也是纳爱斯等具有一定经济实力的企业不惜巨资要争夺特约巨献版权的原因。《走西口》展现了山西人"义重于利"走西口的传奇故事。《人间正道是沧桑》作为向新中国成立 60 周年的献礼之作，通过杨氏兄弟姐妹不同的人生脉络，融个人命运与国家、民族的命运于一体，是第一部全景式和大跨度再现从 1925 年大革命到 1949 年新中国成立这段波澜壮阔的中国现代历史的电视剧。2017 年是中国人民解放军建军 90 周年，《建军大业》《铁血将军》《热血尖兵》《远征！远征！》等一批军旅题材电视剧在电视荧屏呈现。

我们可以看一下以下所列出的 2016 年热播剧目录，真可谓是异彩纷呈，让人目不暇接。

2016 年热播电视剧排行榜 TOP 50（排名前 50 位）

排名	电视剧名称	地区	类型	主演	评分
1	《欢乐颂》	内地	言情/都市	刘涛/蒋欣/王子文	9.1
2	《那年青春我们正好》	内地	偶像/言情/都市	刘诗诗/郑恺/李浩轩	9
3	《小丈夫》	内地	都市/偶像/言情	俞飞鸿/杨玏/张萌	0
4	《最好的我们》	内地	偶像/青春	刘昊然/谭松韵/王栎鑫	8.6
5	《太阳的后裔》	韩国	言情/偶像	宋仲基/宋慧乔/秦久	9.1
6	《倚天屠龙记》	内地	言情/武侠/古装	苏有朋/贾静雯/高圆圆	7.6
7	《我的奇妙男友》	内地	偶像/喜剧	吴倩/金泰焕/沈梦辰	9
8	《武神赵子龙》	内地	言情/古装/历史	林更新/金桢勋/林允儿	3.7
9	《柠檬初上》	内地	言情/偶像/青春	刘恺威/古力娜扎/张杨果而	4.5
10	《奇妙的时光之旅》	内地	偶像/言情	林心如/贾乃亮/徐璐	0
11	《山海经之赤影传说》	内地	偶像/神话	张翰/古力娜扎/关智斌	3.3

续表

排名	电视剧名称	地区	类型	主演	评分
12	《琅琊榜》	内地	历史/古装/偶像	胡歌/刘涛/王凯	9.3
13	《盗墓笔记》	内地	偶像/悬疑	李易峰/唐嫣/杨洋	3.6
14	《重生之名流巨星》	内地	偶像/言情/悬疑	马可/张馨予/韩彩英	0
15	《秦时明月》	内地	偶像/古装/历史	蒋劲夫/胡冰卿/陆毅	4.6
16	《幸福在一起》	内地	言情/家庭	秋瓷炫/凌潇肃/馨子	7.5
17	《废柴兄弟》	内地	喜剧	王宁/修睿/魏梦	6.7
18	《咱们结婚吧》	内地	言情/偶像/家庭	高圆圆/黄海波/凯丽	7
19	《我是杜拉拉》	内地	偶像/言情/都市	戚薇/王耀庆/王汀	0
20	《甄嬛传》	内地	历史/古装/言情	孙俪/陈建斌/杨钫涵	8.9
21	《头号前妻》	内地	都市/言情/家庭	郝蕾/高亚麟/毛俊杰	7.3
22	《花千骨》	内地	言情/古装/偶像	霍建华/赵丽颖/蒋欣	6.4
23	《金水桥边》	内地	年代	黄志忠/柯蓝/李乃文	9.3
24	《情谜睡美人》	内地	都市/悬疑	凌潇肃/李彩华/江祖平	9
25	《一马换三羊》	内地	言情	冯雷/刘威葳/涂松岩	0
26	《伪装者》	内地	悬疑/谍战	胡歌/靳东/刘敏涛	6.9
27	《亲爱的》	内地	言情/都市	闫妮/何冰/许还幻	6.6
28	《芈月传》	内地	古装/言情/偶像	孙俪/刘涛/马苏	7.7
29	《百思不得姐》	内地	喜剧/都市	金莎/孙雪宁/刘雪涛	5
30	《旋风十一人》	内地	言情/偶像/青春	胡歌/江疏影/曾黎	7.8
31	《猎人》	内地	谍战/战争	黄轩/王思思/鲍鲲	7.7
32	《红楼梦》	内地	言情/古装/家庭	欧阳奋强/陈晓旭/邓婕	9.4
33	《守婚如玉》	内地	家庭/都市	蒋雯丽/许亚军/蒋欣	6.1
34	《十五年等待候鸟》	内地	偶像/言情/青春	张若昀/孙怡/邓伦	8
35	《青丘狐传说》	内地	古装/偶像/青春	蒋劲夫/古力娜扎/张若昀	5.4
36	《太子妃升职记》	内地	古装/喜剧/言情	张天爱/于朦胧/郭俊辰	7.8
37	《睡在我上铺的兄弟》	内地	喜剧/言情	陈晓/杜天皓/刘芮麟	9
38	《千金女贼》	内地	言情/年代	唐嫣/刘恺威/杨蓉	4.9
39	《使徒行者》	香港	悬疑/都市/警匪	苗侨伟/林峰/佘诗曼	8
40	《无忧的天堂》	内地	偶像	Pong/Charebelle	7.9
41	《爱在春天》(TV版)	内地	偶像/言情	俞灏明/袁姗姗/赵韩樱子	3.6
42	《终极一班3》	台湾	科幻/偶像/言情	汪东城/曾沛慈/林子闳	6.3
43	《陆贞传奇》	内地	言情/古装/历史	赵丽颖/陈晓/乔任梁	6.3
44	《我是特种兵之利刃出鞘》	内地	军旅/都市	吴京/徐佳/侯梦莎	6
45	《媳妇的美好宣言》	内地	家庭/都市/喜剧	姚芊羽/辛柏青/刘佳	6
46	《隋唐英雄》	内地	战争/古装/言情	张卫健/赵文瑄/余少群	3.9

续表

排名	电视剧名称	地区	类型	主演	评分
47	《步步惊心》	内地	偶像/古装	吴奇隆/刘诗诗/郑嘉颖	8
48	《神医大道公》	内地	神话/喜剧/古装	郑少秋/郭冬临/廖家仪	6.3
49	《野鸭子》	内地	家庭/言情	张桐/曹曦文/李颖	6.8
50	《战地浪漫曲》	内地	历史	林永健/戴娇倩/崔杰	7.5

注：2017 年 5 月卫视热播榜——《择天记》评分 4.8，《欢乐颂 2》评分 5.2，《白鹿原》评分 9.0，《思美人》评分 3.7。[①]

　　以上是搜狗电视剧排行榜的榜单，其中大部分剧集都曾在卫视热播，如排名第一位和第二位的是东方卫视的热播剧《欢乐颂》和《那年青春我们正好》；排名第三位的是湖南卫视的热播剧《小丈夫》。其中，值得一提的是 2016 年 5 月北京卫视热播的《金水桥边》，该剧以新中国成立初期北京城内动荡不安、特务猖獗的局势为背景，讲述了老北京一个小四合院里四个普通家庭的悲欢离合。从内容上来说，该剧应属于公安题材。纵观整部戏，《金水桥边》融合了《四世同堂》中的京腔京韵、《小井胡同》里的生活启示录以及《重案六组》般的高智能侦破，展现了独特的风貌，抒发了人们对公安英雄的敬仰和浓浓的家国情怀，得分高达 9.3。2017 年 5 月播出的《白鹿原》评分也达到 9.0。与此同时，2017 年 5 月播出的《欢乐颂 2》评分却只有 5.2，与 2016 年首播的《欢乐颂》9.1 的高分相比，相差甚远。目前，《欢乐颂 2》从剧情等设置来看，突破有限，仍然属于叫座难叫好的状态。从口碑评价的角度来看，这些分值也充分证明受众的眼睛是雪亮的，是有艺术鉴别力的。

　　从上述榜单也可以看出，热播不等于人气，也不等于制作精良，叫好叫座才是硬道理。有些剧集往往是电视台播得很卖力，受众却鲜有关注。其中评分为"0"或较低分数者就都属于此列。纵观这些卫视热播剧，基本都是电视热播和互联网新媒体联动播出相互助力，共同提高收视人气。其中，口碑传播也是剧集收视和自身实力的最

① 卫视热播榜.搜狗影视电视剧，2017-5-25. http://v.sogou.com/top/teleplay/.

好体现。

（二）电视剧频道的剧场策略

电视剧频道与其他播出电视剧的频道相比，优势就在于电视剧频道可以吸纳更多题材的电视剧，可以有充分的平台进行受众的细分，为不同的受众提供不同播出时间和题材的电视剧，培养受众长期的收视习惯，从而获得比较稳定的收视率。最具可行性的策略就是栏目化的剧场策略。电视剧频道的剧场策略，就是以电视剧频道播出栏目编排形式为品牌塑造基础的栏目编排策略。可以借鉴的频道是安徽电视台的编播方式，周一到周日每天都有按照不同题材电视剧划分的剧场。

电视剧频道的剧场策略也分为四种类型：第一种是无缝链接策略，将目标受众相同的电视剧或同一部电视剧编排在相邻时段，连续播出形成无缝对接，尽量保持存量受众和增量受众的稳定过渡，通过建构剧场栏目和减少两部电视剧播出之间的明显缝隙来减少受众断流和保持收视率的稳定性。如，可缩短两档剧之间的广告，或者在一档剧结束后，先播放后续电视剧的一些快节奏的情节。第二种是播出轮次策略，即根据电视剧投入与产出比例来合理科学地设置电视剧场和安排电视剧的品类轮次。重点黄金时段的收视价值最高，其广告时段价格也最高，因此，这一时段一般安排首轮剧。白天的收视价值不大，一般安排重播剧。第三种是题材细分策略，即将不同题材的电视剧按某一个题材类型安排设置电视剧场，分门别类，易于受众接受理解。第四种是搭配拉抬策略，即将不同题材、不同演员、不同长短篇幅的电视剧按某一种收视需求类型来安排和设置电视剧场。这有点类似"营养套餐"，在现实中可以均衡人体所需营养。在电视剧场的设置中，受众所需要和喜爱的各种电视剧类型得到合理搭配，受众可以达到审美平衡。在电视剧的播放过程中，要注意剧集间过渡自然，以免产生受众的流失。

四、分众化视域下影视频道的宣传播出策略

影视频道作为最大众化的频道，拥有数量可观的受众群。其中，作为最大众化的电视剧又是最具亲和力的，电视剧始终都是中国受众最为喜闻乐见的节目类型之一。电视剧对受众的文化层次没有要求，题材十分宽泛，语言和表现形式又是贴近生活和大众化的，在文化上不会造成过高的门槛，加之题材的丰富性，因此吸引了多层次的受众群。电视台频道以稳定的栏目为主，在特定时段和栏目里内容和形式大同小异，不会也不能有太大的变化；与此不同的是，影视频道正是因为这种创新性和不可测性才充满魅力，不同题材电视剧轮流上场，会让受众感受到多种体验，这无疑增加了影视频道的节目变数和魅力。

（一）影视频道的最大优势在于有助于培养受众的收视习惯

电视剧本身的特点决定了电视剧受众既是稳定的又是流动的。从整体和长期来看，中国的老百姓具有收看电视剧的习惯，电视剧的受众是稳定的；从局部和短期来看，电视剧的质量和特点是各异的，因而电视剧的受众又是流动的，每一部电视剧的开始和终结都伴随着受众的流失和补充。出于频道专业化和分众化的需要，独立的影视频道能够减少电视剧受众的大幅震荡。换言之，影视剧受众的"观看习惯"成为影视频道聚集收视资源的重要内容，无论怎样，"影视频道"或"电视剧频道"，单凭名字就已经具有了一定的基础。单就这一点而言，影视频道具有"简化记忆"的整合优势。在频道数量较少的情况下，受众对于节目的认知主要依赖栏目；而在频道多元化情况下，受众往往以记忆频道为优先原则。因此，将影视节目集成在一个平台下就具有了规模化的整合优势。它可以简化受众的记忆，让影视剧的爱好者在众多频道的查找和选择里，有了首选或忠诚的第一频道。另外，影视频道还可以通过合理的科学编排，

在板块衔接时做到尽可能平稳过渡。简言之，只有专业化的影视频道才拥有进一步细分的片源、时段和受众资源，对目标受众具有一定的凝固力。这些点的串联，就构成整个频道长期的收视高度，这是影视频道培养电视剧受众忠诚度的优势所在。

（二）影视频道在剧目推广上要全盘规划，重点突破

影视频道在具体剧目的推广上，要考虑全年、季度、每月、每周、每天的编排和推广计划，借助其他媒体、其他频道、影视栏目固定的时段和版面宣传每部电视剧的卖点。片头片尾的系统性既可突出频道，也是突出剧场的具体表现。每日预告片的地位举足轻重，是剧间的串联线。电视剧本身的特点是连贯性，影视频道的资源就是大量系统的时间，所以应该充分发挥影视频道的密集型优势，产生规模化效应。电视剧本身的不足之处就在于没有像栏目一样的凝固力，属于松散型的艺术形式，因此，影视频道可以细分各种题材的电视剧，以剧场栏目的形式固化受众，发挥影视频道的细分化优势。

（三）影视频道编排的要素及编排策略

影视频道编排一般要考虑到受众因素、影视节目因素、媒体因素、市场因素四大因素。

受众因素，包括目标受众群规模与构成、受众需求审美倾向、受众稳定性等；影视节目因素，包括影视剧的类型、节目质量；媒体因素，包括影视剧的存量与购买、财务预算、利润目标；市场因素，包括市场容量、竞争频道、广告量等。

影视频道的编排策略通常包括以下几方面：

1. 依循受众的生活习惯

电视剧作为一种大众娱乐休闲的节目内容，要尽量本着为受众服务和以受众为本的原则来进行节目的相关安排。如，考虑到目标

受众的生活规律，如果是行业剧，最好安排在与其主流收视群体休息时间比较吻合的时间段，做到合适的电视剧节目在合适的时段到达合适的目标受众。韩剧则属于比较特殊的类型，覆盖群体比较广泛，可以安排在平时和休息日。

2. 延长受众的频道停留时间

要延长受众的频道停留时间，就要考虑整个频道的搭配原则。一个频道只播出一种节目类型，就仿佛每天给受众做不同口味的鱼，色、香、味要讲究搭配。不同的题材、不同的演员、不同的长短等要分配给不同口味的人，还要注意有所变化。具体的策略如，将一档较弱的电视剧安排在两档较强的剧之间，以拉抬中间的收视率，或以强档节目拉抬前后电视剧的收视率。此策略比较适合强档剧不够多的时候，每晚收视集中于一个核心的强档剧，造成延展效应。

3. 播出时段品牌化

衡量频道价值的单位是时段，以栏目打包的电视剧在播出上有几个特点：一是时间固定，可以培养受众的长期收视习惯；二是整点概念，每个栏目时长都按半小时或一小时计算，开播的时间也在整点或半点。这就要求每一种类型的剧集都有一个标准时长。栏目化的电视剧因为能获得稳定的收视率而拥有较高的广告收入。

4. 播出时间策略

从工作日影视频道编播策略来看，普通时间的周一至周五，各地影视频道的编排大致有一定的套路：按照节目类型属性编排，电视剧覆盖面大的板块或者重要的时段，电影作为上午、下午、晚间的边缘时段的补充，栏目用来弥补受众流动较大的时间缝隙，比如早间、午间和傍晚。按照成本收益编排，购买电视剧的价格会从黄金时段向前后两边递减，黄金时段的电视剧会在第二天白天重播。

（1）白天应以大板块为主

工作日时间，白天的受众大都是退休在家的老人或家庭妇女，他们是电视剧的主要受众，形成板块的电视剧可以延长他们的一次

性收视时间，半天时间里连播一部三集的电视剧或五集的电视剧比较常见。通常，影视频道会播出前晚的重播剧作为广告套餐的一部分。

（2）晚间应分"三步走"

晚间时间可以划分为三段，不论是受众构成还是广告价格都有所不同，因而本着适销对路和成本—收益的原则，可细分为18:00—19:30、19:30—21:30、21:30以后。

18:00—19:30是受众晚饭前后时间，饭前一般照顾放学回家的学生，播出适合青少年的片子，之后，大多数影视频道安排的是轻松幽默的情景剧或当地方言剧。

19:30—21:30为黄金时段，正是晚饭后，忙碌一天的受众有了难得的空闲，这也决定了黄金时段最核心的特点就是收益率最高。

21:30以后，男性、高级知识分子和夜归人群是此时间段的主要受众补充，因而，适合他们的引进剧、警匪剧等较适合在此时播出。

从季节性策略来看，即根据电视剧受众的不同季节作息规律来安排电视剧栏目。秋冬季节，受众休息较早，不宜在很晚的时间连续播出电视剧，否则就会造成观者寥寥，占用不必要的时段。一月和六月通常是学生准备考试的时间，尽量不要安排太多少儿题材的剧目，以免分散学生注意力，收视效果也未必让人满意。七月、八月和新年前后是放假的时间，应该照顾学生的收视需要，安排些精彩的参与性强的原创节目，不必总是循环式播放《西游记》等剧目。四月、五月、六月一般会着重安排一下主旋律的电视剧，因为这些月份中含有清明节、端午节、劳动节、儿童节等重大节日。

从节假日影视频道编播策略来看，节假日，受众有完整一天休闲的时间，因而影视频道的编排要更板块化，题材的选择也要大众化。双休日是除晚间时段的又一"黄金时间"，电视台不大编排重播剧，上午、下午和晚上一般都要安排三集及以上的电视剧。特别是

"五一"国际劳动节、"十一"国庆节这两个黄金周,十分适合将一部短中篇的电视剧集中放完。

五、分众化视域下频道间的宣传互补策略

这里的互补策略主要是指分众化视域下电视剧频道、影视频道与其他频道的宣传互补策略。互补策略要求电视台应当根据频道的整体风格和受众的审美特点设计频道的节目流向,并以此控制受众的聚合流动。频道节目间如何实现差异化互补,使受众规模最大化是其中的难点和重点。

（一）频道竞争策略

同一时间段播放影视剧的不只是各影视频道,其他频道也都播出电视剧。因而了解竞争频道的播出剧目,做到优秀电视剧剧目上的人无我有、剧类上的人有我特、文化上的本土化、营销上的强势推介是影视频道的竞争法宝。具体策略可分为正面进攻策略和差异互补策略两种。正面进攻策略即硬碰硬,抢夺同样的受众;差异互补策略即吸引不同于竞争对手的受众,共同瓜分收视市场。

（二）频道避让与主推原则

电视台进行专业化频道细分的原则是整体占有率的最大化,因而一天中各个频道的收视占有率高峰互不重叠。电视剧作为电视台的主要盈利节目,成为各个频道晚间的必备主菜,但是不同题材的电视剧、一轮和二轮、白天和晚间、主打频道与影视频道之间要错落有致。剧目的编播要讲究频道间的避让与主推。

（三）频道对电视剧的深度开发策略

电视台的频道具有一定的品牌知名度和美誉度,拥有一批稳定的受众群,这些相对固定的受众群对该频道形成了收视习惯和

收视偏好，这也是稳定的频道收视率的有力基础。这种收视率主要靠自身品牌取胜，也可称为品牌收视率。频道收视率要以品牌号召力取胜，这就决定了频道自身的电视剧营销宣传战略对收视率起着决定性的作用。现在流行的电视剧营销宣传已不仅仅限于短短的节目预告，而是逐渐向着精致化和隆重化的方向发展。除了举办电视剧的新闻发布会和首播庆典，北京卫视还实施了宣传上的蓝海战略。所谓蓝海战略，主要指竞争者注重需求，突破产业固有的边界，开发市场的潜在需求，最终实现范式转换。以《潜伏》为例，北京卫视播出了揭秘版，独家制作推出了 15 集的《〈潜伏〉秘密档案》，每集 5 分钟，在每天播出的两集电视剧之间播出，让导演、主演、专家讲解电视剧的情节、幕后花絮以及当年共和国秘密战线的史实，有些视频资料还是首次公开披露。这种"假戏真做"的独特编播方式和营销理念，有助于受众深入理解剧情，加深对剧集的认知度，自然会形成收视依赖。2017 年热播的反腐力作《人民的名义》又让湖南卫视火了一把，让受众再次领略了湖南卫视敢为人先的策略胆识。有鉴于此，电视剧制作方最好能制作相关的专题片随电视剧发行，实现制作宣传一步到位。这样既有利于电视台进行深度宣传，也有利于电视剧制作方赢得更多的经济效益和社会效益。在新媒体盛行的时代，微视频也是宣传的绝佳平台。许多即将上映的影片也都采取这种方式先声夺人。

　　总的说来，未来电视剧的竞争及宣传策略将会日益呈现出理性化、精品化、系列化、科学化的发展趋势。投资者对于电视剧制作的认识将更趋冷静和理性，不会盲目地进行电视剧的制作与投资。未来电视剧竞争也将更多地依靠精品战略，以质取胜，而不是以量取胜。系列化趋势将更为明显，如"亲情系列""战争系列""金庸系列"等系列化的题材将火爆荧屏。科学化将逐步渗透到电视剧创作与制作的各个环节。

六、电视自身的优势和不足

电视是现代所有媒体中最家庭化的娱乐媒体，使视听者产生的亲近感和熟悉感也最强烈。电视文化具有其他传播媒介和艺术品种无与伦比的渗透性和包含性，因此，电视文化也被称为"全能文化"。

（一）传统电视优势

1. 电视是综合性的视觉和听觉相结合的传播媒介。它可以同时具有文字、声音和动感图像，极其富有现场生动感。这种与生俱来的感染力最容易引起人们的收视兴趣并引起情感共鸣，社会影响力较大。时事新闻和纪录片类节目尤其体现出这样的特点。

2. 电视信息以动感图像为主要载体，可以轻易吸引受众的眼球。因此，它较少受受众文化程度的限制，同时也最适宜做各种示范表演，教化功能较强。《百家讲坛》《养生堂》等知识传播类节目的火爆就是例证。

3. 电视传播的娱乐性成为主流，现已成为目前家庭生活中最主要的娱乐方式之一。它是最受公众喜爱的大众传播工具，也是多数人最关心的、接触时间最长的传播工具。1983 年版《射雕英雄传》的万人空巷，至今仍是电视荧屏引以为傲的经典案例。

4. 电视节目的最大优势还在于传播速度快，覆盖面大，可重复传播。这种优势在没有网络传播的时代比较突出，一直是受众获取最新资讯的首选。目前，这种优势在移动网络电视中延续着。

（二）传统电视劣势

1. 电视受众的选择性小，只能按既定的时间、顺序和速度接受既定的节目。此外，接受时还要受场地、设备等条件限制。换言之，受众只能在家老老实实地按既定时间表观看节目，或者在有电视机的地方随播随看。

2. 电视传播的信息在保存和重复使用方面较困难。这也是由电子媒体的技术缺陷造成的，信息稍纵即逝，不易保存。对受众来说，电视信息传播时间的线性传播特点直接的后果就是"过时不候"，错过了你喜欢的节目时间就只能变成遗憾，无法回看弥补。

3. 电视节目制作成本高，技术、时间和资金投入大。电视直播车和相应的转播设备价格昂贵，不适合长途和在路况极差的条件下进行移动直播，只能事先进行长时间的筹划安排，对于突发事件的应变能力不是很灵活。

简言之，电视媒体的主要优点是诉诸人的听觉和视觉，用富有感染力的现场感画面引起受众关注，触及面广，送达率高；主要缺点在于制作成本高，传输干扰多，信息转瞬即逝，选择性、针对性较差。

七、电视与新媒体平台的融合及电视剧宣传的新动向

一些新兴媒体对电视剧的需求在不断增加。数字电视加速发展，IP电视浮出水面，手机电视应运而生。电视市场已经由渠道的匮乏转变成内容的匮乏，而在所有的节目中，影视内容是最具决胜意义的一环。另外，数字加密和解码技术也使电视台控制用户终端具有操作性，机顶盒技术可以实现用户对节目的个性化选择收看，付费频道的运营方式使VOD（电视视频点播）成为新的业务模式。在点播业务中，电视剧节目的点播收视占很大一部分，这也进一步增加了电视剧的需求数量和媒体宣传的紧迫性。

所谓新媒体早在21世纪之初就加快了发展的步伐，从理论上讲，就已经开始拉动电视剧的需求。这种新出现的电视节目传播形态常被称为电视的新媒体业务，主要包括直播卫星电视、移动电视、数字电视、网络电视、手机电视等。电视与新媒体的结合越来越成为电视媒体未来进行电视剧等相关宣传的主流发展趋势，并逐渐表现出了如下发展趋势。

（一）移动电视

其最大特点是处于移动状态的交通或通信工具上。移动电视的接收终端可以是公交车、出租车、私家车、轮渡、城铁、飞机和轮船等。移动电视的传播空间除了交通工具和通信工具所构建的环境之外，流动人群密集的场所，如广场、楼宇、步行街、机场、医院、超市、银行、加油站等场所也可以成为其理想的传播空间。移动电视的目标受众就是移动过程中的人群。移动电视节目一般采用"周循环错位滚动式"的播出方法，让那些在固定时间乘车的受众每天都能够看到不同的影视节目。

（二）手机电视

手机电视具有携带方便、科技含量高、用户群体年轻时尚的特点。手机电视越来越成为个人化移动多媒体终端和最具人性化的移动媒体及补偿性媒体。短、小、精、活是手机电视媒体的首要特征，然后才是手机网络的超强链接能力。2005 年 10 月，北京电影学院教师陈廖宇向媒体展示了他用手机拍摄制作的时长 2 分半的短片《苹果》。这是一部用手机独立拍摄、剪辑并可以通过手机网络传输的一部"手机影像"。同年，西伯尔和乐视移动传媒投资数百万元人民币，用电影胶片拍摄了中国第一部手机电视剧。该剧分 5 集，每集 5 分钟，全长 25 分钟左右。这部名为《约定》的电视剧，定位为都市偶像剧，主要受众为时尚的青年。现在的微电影和手机短剧更是娱乐常态。2017 年的各种微电影大赛和微视频短剧使受众对新媒体的关注度空前高涨。

（三）网络电视

网络电视的传播优势就在于其交互性及为受众提供个性化服务。网络电视可以使受众随时点播想要看的节目，克服了传统电视

的诸多弊端，完善了传统电视的功能，巩固和加强了受众对电视的持续关注和忠诚度。现在的手机移动网络电视更是人人必备的生活娱乐必需品。

（四）数字电视

数字电视采用双向信息传输技术，提高交互能力，赋予电视媒体全新的功能。人们可以按照自己的需求获取各种网络服务，包括视频点播、网上购物、网上预约门诊和缴费等新业务。数字电视除了让人观赏电视节目外，还增加了公共服务功能。

简言之，数字技术的兴起拓展了电视剧播出平台。全国开播付费影视频道多数以播放影视剧为主。从有线数字电视用户到网络电视宽带用户，随着5G（第五代移动通信技术）时代的到来，手机电视又进入更多普通手机用户生活中，而这种用户数量不断升级的过程仅仅是技术创新发展中的一个小插曲而已。在数字信息技术的推动下，中国的媒体格局发生了巨大变迁，电视剧播出平台与播出方式越来越多元。在这种电视剧出口逐渐增多的趋势下，电视剧产业有了无限的发展契机，必然会导致生产、交易和盈利模式的适应性调整。

第四节　电视剧的网络与新媒体宣传策略模式

网络生活与现实生活，哪种生活才是真实的你？这种答案没有人能不假思索地回答，因为当你回答这个问题时会发现，原来网络生活也是现实生活的一种重要存在，网络与生活成为彼此不可分割的现实世界中人们的真实存在。网络已经成为年轻一代的生活常态，学习、娱乐、交友、购物，没有能离开网络链接的，对这些年轻人来说，"网络即生活"。没有网络，他们就像鱼离了水，百无聊赖，

生活难以为继。既然网络如此重要，以下我们将从这种"生活现实主义"的角度，分析网络与新媒体对电视剧这种大众化艺术形式的宣传策略及其特点。

一、网络与新媒体宣传策略模式的特点

互联网的出现在媒介生态中引发了轩然大波，它颠覆了传统媒介的许多固有属性，使得人们接受信息的方式有了质的变化，以至于它曾经被人们认为是"大众传媒的终结者"。但事实的发展证明，所有的猜测和判断都不免失之浮躁，一种新生媒介的出现只是对已有媒介形态的补充，其优势和不足也同样并存。目前，比较热门的新媒体有 30 种，它们分别是：移动电视、IPTV（交互式网络电视）、Web TV（网络电视）、列车电视、楼宇视屏、手机电视、Blog（博客）、播客、搜索引擎、门户网站等。

从传播学的角度来分析，新媒体传播有三大特点：其一是人人皆可传播；其二是传播即乐趣；其三是大众传播的"小众化"。这三大特点也决定了新媒体宣传策略模式的几大突出特色。

（一）受众角色全新转换

新媒体的大量涌入，分流了人们对传统媒体的消费兴趣和能力。新媒体以信息多元化呈现模式和成熟的商业形态，形成了跨媒体传播和跨行政区域传播的竞争态势，新旧媒体之间的竞争日益白热化。当代英国社会学家吉登斯认为："在现代性的条件下，媒体并不反映现实，反而在某些方面塑造现实。"从这个意义上说，重要的不在于信息或娱乐内容本身，而在于传播方式，在于影像背后传播信息的人。新媒体使用者主要是时尚的年轻人群，要满足这些时尚达人的需求，新媒体内容的提供者就要对信息产品进行深加工，必要时要改变产品的内容和叙述方式。可以说，新媒体改变了受众的消费偏好，受众主动性大大增强。受众不仅由被动接受者转变为主动接受

者，还成为信息的发布者和传播者。从这个意义上说，受众既是信息的生产者、传播者、接受者或消费者，也可以集四者于一身。受众本位的传播观是现实传媒生态的必然选择。"受众本位与传播者本位不同，传播者在参与传播过程中主要根据受众的需要来确定传播的目的、步骤以及传播的内容和方式，并以受众受传的实际状况作为评价传播得失的标准。在以受众为本位的传播关系中，受众是传播者服务的对象。"①

（二）实现电视剧宣传播放的跨媒体化

如今，全球媒体都在向跨媒体转型。在影视节目的制作上，生产了大量适合跨媒体混合运营的全新节目类型。"2006 年 4 月，美国全国广播公司（ABC）宣布将四部黄金剧集《绝望主妇》《迷失》《三军统帅》和《化名》免费放在网上播出，这是美国的主要电视公司首次将自己的主打电视剧免费放在网上播放。"②同时，"NBC、FOX、CBS 等美国主要电视联播网也设立了相关部门，将其新闻、电视剧等内容制作成符合新媒体收视习惯的节目。电视连续剧《迷失》作为跨媒体内容制作的先导，成为年度美国收视率最高的电视剧之一。除了电视剧之外，制作方还通过网站、杂志、报纸等多种媒体发布各种同这个神秘小岛和剧中人物相关的线索，吸引了大批受众全方位跨媒体追踪剧情的发展。手机版的《迷失》也将精彩呈现。ABC 电视网还推出了多平台寻宝游戏——迷失体验。因此，《迷失》已经不再是传统意义上的电视节目了，而是一档以电视为先导的跨媒体影视节目联盟"。微博"最懂你的美剧应用 i 看"会持续在微博自动发表美剧提醒。新浪微博美剧提醒应用就很普遍，常见的美剧网站有"美剧迷""天涯小筑""人人影视""馨灵风软""美剧贩"，这些美剧网站都起到了很好的传播美剧的作用。2017 年，

① 郑兴东. 受众心理与传媒引导. 新华出版社，1999 年，第 221 页.
② 钱晓文，张骏德. 广播电视网站改版行动解析. 网络传播，2008（12）.

通过手机观看美剧和各类直播已成为乘坐公共交通工具的"上班族"的必备活动之一。微博、微信上有关美剧的即时评论更是热门话题之一。

当影像传播在现代社会传播中的分量逐渐增大时，"电子媒介在扩大公共领域的疆界和范围时将越来越多的人卷入其中"①。如，《越狱》（Prison Break）是美国著名的 FOX（福克斯）公司强力打造的一档全新美国电视剧。其实，早在 2006 年 8 月，正是美国电视收看的淡季，FOX 就一口气播放了两集《越狱》，收视率极好。据 FOX 网站统计，共有 1800 万受众收看。2006 年《越狱》第二季播出时，在美国时间周一晚上（北京时间周二早晨），中国的"《越狱》迷"就能看到同步播出的英文字幕版，甚至再"忍"几个小时，就能看到翻译水平不错的中文字幕版了。这一切都是拜网络所赐。《越狱》能够在中美两国同时"火"起来，完全要"归功于"网络。②2014 年的美剧《纸牌屋》（第 2 部）和 2016 年的韩剧《太阳的后裔》持续引起各方关注且广受好评，这更多与剧情的精彩密切相关，口碑成为最好的自我宣传方式。

如今，流媒体是主流观影的一种最新和最佳的选择，网民通过视频点播或其他方式在线收看影视节目。目前，经常使用下载的方式观影的途径有 FTP（文件传输协议）下载、BT（比特洪流）下载和 P2P（点对点）下载等。这种资源共享的方式在高校大学生中特别流行，逐渐成为一种校园影视文化。

二、网络新媒体传播方式的特点

网络传播时代是全球化、信息化时代。这个时代使得社会形态、经济结构发生巨大变化。伴随着传播历程的变迁与快速演进，传播

① [加]马歇尔·麦克卢汉. 理解媒介——论人的延伸. 何道宽译. 商务印书馆，2000 年，第 2 页.
② "越狱"网上直播能火多久. 环球时报，2006-12-25.

的面貌也发生了巨大改变，集中表现为如下几方面。

（一）传播方式从单一向双向多元化转变

传统媒体的传播方式是单向、线性、不可选择的。在特定的时间内由信息发布者向受众传播信息，受众只能被动地接受信息或无奈地错过信息，整个传播过程不具互动性，传播效果有限。与此相反，新媒体恰恰弥补了传统媒体的这种不足，传播方式是双向或多向互动的。新媒体受众颠覆了传统媒体的主体性位置，现在也成为信息传播主体，而且可以与传统媒体进行有效互动，互通有无。比如，北京的交通广播电台顺势而为，突破传统媒体发展瓶颈，通过微信等新媒体信息交流工具来加强和受众互动，使信息变得更具有实用性。与此同时，听众也强烈地体会到一种参与感，积极性被空前地调动起来。

（二）传播行为更具有个体风格特征

微博、微信、微视频等新的传播方式，使每一个人都可能成为某条信息的信息源，尽情享受着"我传播和我快乐"的新媒体生活。但是，新媒体传播方式也导致社会上个人隐私泛滥和信息难辨真伪，为受众的信息选择带来了一定干扰。

（三）接收方式从固定接收到移动接收的转变

传统媒体的最大特点就是信息接收方式和接收时间相对固定。移动新媒体则对传统媒体的信息接收方式实现了颠覆性的转变。固定的接收方式被新媒体移动性的特点所取代，用手机上网、看电视、听广播，在公交车和火车等公共交通工具上看移动电视或通过手机看微视频等越来越成为生活常态。随着4G（第四代移动通信技术）时代的到来，移动性的特点将成为未来新媒体的主要特性，移动生活将成为日常生活的一部分。

（四）传播速度实时同步化

技术的进步使得新媒体可以实现实时的传播。与传统媒体相比，新媒体信息的传输流程被大大缩短了，技术的简单便捷使得信息可以在全球实现实时同步传播。目前，各个新闻网站基本上都可以实现音频和视频的即时传播，时空的距离完全被技术弥合了，真正达到了"远在天边又近在咫尺"的理性状态。

（五）从单一到交融

与传统媒体相比，新媒体在传播内容和形式方面更为丰富，文字、图像、声音等多媒体化的功能可以在一部手机中实现完美融合。具体而言，作为信息接收终端的手机，不仅可以用来通话，还可以用来听广播、看电视、玩游戏、收发微信等。可见，新媒体最突出的优势就在于实现了不同信息传播媒体间界线的消除，使全球如同一村，村民可随时相望交流。新媒体消解了各种传统媒体之间的边界，也消解了人群阶级的壁垒、各种产业的分界、传受双方的固有身份。

新媒体提供了人们参与社会活动的便捷平台，迎合了人们休闲娱乐等的需要，最终导致人类生活方式的变化和接触媒体习惯的转变。新媒体针对受众低成本获取信息、无数人共享的需求，在传播有效到达方面显胜传统媒体。相对于传统意义上的媒体，新型传播媒体的优势是可以围绕人们信息浏览轨迹进行精准营销与信息推送，对受众进行贴心服务，从而成为受众不可或缺的生活和工作上的得力助手。

第三章　电视剧宣传策略模式的反思与前瞻

　　受众注意力趋向何方？这种种注意力指向在新闻信息传播中常常构成某种"选择淘汰机制"，即受众"期待视野"实实在在地期待着符合其心理精神结构的传播信息的到来以构成某种接受活动。在这个庞大的互动场域中，受众不仅是电视剧内容的阅览者，而且扮演着电视剧内容的评判者和构建者的角色。对这种受众接受活动的诠释与理解也构成了电视剧宣传策略模式的自我审视与反思。

第一节　电视剧各种媒介宣传策略模式的
相互关系及综合运用

　　电视剧是一种情感的媒介，要扩大这种情感媒介的感染力，电视剧宣传就应该树立"立体传播"意识，进行跨媒体传播，也就是说电视剧的宣传应"无孔不入"，传统媒体和新型传播媒介都应"为我所用"，从文字到影像，积极调动一切能吸引人们注意力的传播工具，全方位实现电视剧宣传的辐射效果。2017年的电视剧反腐力作《人民的名义》不仅备受《人民日报》《天津日报》《北京青年报》等传统党报纸媒的青睐，今日头条、凤凰网、网易新闻等新媒体网站或者新闻资讯 APP（应用程序）中都可以看到关于《人民的名义》的报道，爱奇艺、腾讯视频、搜狐视频等知名度较高的视频网站也都在为该剧做宣传推广。以下将就相关问题进行深入分析。

一、电视剧各种媒介宣传策略模式的相互关系

从电视剧本身的特性来看，投身电视剧就如同投身其他活动一样，成为人们日常生活中的习惯性内容、一种生活仪式。电视剧逐渐成为影响着人们生活脉络的基本形式。正是人们的这种生活脉络本身成为媒体进行宣传的核心价值，媒体宣传意义本身也影响着电视剧的收视意义。媒体塑造的收视文化充分体现了一种社会性和吸引受众眼球的作用；换言之，媒体的传播权力对电视剧的产业化运作具有深远影响，这种权力决定着人们的所思和所为。媒体通过独特的媒介话语体系决定着受众理所当然应该接受的大多数内容。传媒的市场逻辑支配了电视剧的市场与流通决策，规范了电视剧的叙事传统，进而扩大到人们的日常生活体验中去。当人们阅读报纸时面临的是一个标准化的媒体图像世界，他们无可逃避地被带入这个世界，结果就是他们的思想和情感体验也相对标准化了。

从收视文化来看，对宣传价值的理性判断决定了报纸这种宣传载体的重要地位。尽管现在是多媒体时代，但报纸作为传统媒体，在继承传统的基础上进一步实现了自身功能的延伸。各家纸媒也都有自己的网站，网站越来越朝着多媒体的方向发展，视频、音频、博客、播客成为影视宣传的重要传播途径。媒体对电视剧盈亏的重要影响力就体现在媒体的平台价值上，媒体通过对某一电视剧进行各种传播形式的反复宣传，从电视剧开拍的前期预告到电视剧拍摄过程中的各种花絮，媒体进行全程跟踪播报，不断地吸引受众眼球。报纸的主流影响在受众形成观赏价值的判断中起到了聚焦的作用，对受众选择的分散性进行了集中处理，构成了个体或者全民参与收视文化的媒介生态环境。

由于电视是一种有效的舆论宣传工具，因而长期以来在功能上、在行业的行政管理上，被认为更多地接近于报纸。事实上，电视与报纸相比，电视的娱乐功能远胜于报纸，而报纸的信息传递功能更

为明显。如果说，电视曾以其逼真的音像效果、快捷的传播速度而成为大众传媒中的强势媒体，那么现在电视在大众传媒中的地位则正在受到网络和新兴媒体的挑战，电视受众正在迁移到网络，网络的冲击造成了受众注意力资源在众媒体间的重新分配，新兴的网络媒体抢占了其他传统媒体的受众注意力资源，尤其是从电视那里抢走了相当多的受众。

网络通信技术的成熟使现代人须臾不离的手机兼有电子阅读显示器的功能，书籍和资讯信息一览无余。传统平面媒体与手机终端和无线技术的完美对接，逐渐培育出一个庞大的移动社群，国内手机用户数已超过平面媒体读者人数数倍。现代人流动性强的特点决定了人们有大部分时间处于空间转移状态，或是在行驶的公共交通工具上，或是在长途旅行的路途中。这种"等待时间"也是一种可被开发的稀缺性资源，蕴含商机无限。因此，手机媒体传播形式不断扩容，开辟出"阅读视听的"全方位感官刺激功能，让人打发无聊时光，重新达到自我愉悦的理性状态。这种稀缺资源经开发后，可形成如下盈利点：

首先是找准手机电视盈利点。要想盈利，自身就一定要有独特之处和比较优势。简言之，手机电视节目一定要与传统电视节目有互补性，创新性节目要占相当比例，收视率依然是根本。从盈利途径来说，可在手机电视中开通一些趣味性强、情节性强的软性植入式广告节目，包括精彩的影视预告片等。从免费节目到收费节目，要通过一定的过渡实现对用户进行差别定价。手机电视业务也会给传统电视产业链带来新的商机，电视黄金时段的概念将有无限外延，每个时间点都有可能成为手机电视节目的黄金时段，要积极打造全新的手机电视节目。

其次是手机报或手机信息资讯带来的盈利点。手机报是跨平台合作的新型信息传播方式，其中蕴涵着巨大的广告市场和增值潜力。在拥有海量分类信息的情况下，用户需要进行有偿信息搜索，这样

可以从每项查询中获得一定资费。

再次是手机门户网站带来的盈利点。手机门户网站重在打造内容与人气双赢，可以通过手机微信等方式与权威媒体互动，借助传统媒体的威信与美誉度，实现新媒体用户和传统媒体之间的多向互动，形成新的利润增长点。

最后是娱乐内容的深度开发。通过手机游戏的在线开发和手机音乐的原创与互动，实现新的新媒体业务增长点。"微电影"等新型视频内容产业更是显示出强劲的发展势头，"微生活"显示出无限生机与活力，受到社会先锋派的追逐和热捧。

新媒体的诞生、信息传播功能的不断完善，意味着对媒体原有内涵要有全新角度的认知与诠释。以中国为例，传统媒体政治属性是其存在价值的核心，商业属性不明显。新媒体则截然相反，从诞生之日起，就有明显的商业意味，甚至可以说是为了适应消费者生活方式而存在的，如手机购物和手机银行开辟了新媒体购物新体验。新媒体以潜移默化的方式让受众沉浸其中不能自拔，受众的原生意义与信息消费方式被颠覆，受众正不断"痛并快乐"地经历着大众传播媒介带来的不同信息获取体验。

二、电视剧各种媒介宣传策略模式的综合运用

新闻传播除具有舆论导向、政治宣传的功能外，也具有社会监督和社会教化的作用。可以说，新闻界本身就与电视剧所代表的大众文化具有某种功能性契合。媒体利用自身的传播优势，对电视剧的拍摄花絮和社会反馈信息加以综合引导并形成一种电视剧文化的"黏着效应"，继而这种效应进一步转化整合为电视剧的热播效应，引发社会各界关注。

（一）电视剧宣传策略模式与媒体的选择

选择媒体的目的是要把电视剧信息传送给最广泛的收视对象。

媒体的选择取决于电视剧的收视人群和内容特点。一般来说，如电视媒体中的综艺节目或影视快讯节目，杂志媒体中的文艺类板块都适合一般影视剧的宣传。经济类和生活类杂志中可以挑选女性、妇女类杂志和时尚先生类杂志。因为各种媒体各有特性，接触各类媒体的对象和层次不同，因此为了充分达到传播效果，必须综合运用各种媒体。媒体选择要考虑的主要因素有：

一方面，要考虑市场方面的因素，主要体现在两个层面。

1. 受众的属性

人总要依其个人品位和兴趣爱好来选择适合的媒体，不同受教育程度或职业的受众，对媒体的接触习惯也不相同。一般地说，受教育程度较高者，偏重于印刷媒体；受教育程度较低者，偏重于电子媒体。现在随着手机功能的不断完善，各类媒体的受众对其都很青睐。无论如何，我们都有必要配合受众的社会学特征来决定应用何种媒体和采用何种呈现方式。

2. 电视剧的特性

各种电视剧的类型不一样，严格地讲，选择的媒体也应有所不同。这正如不同气质的人适合不同的服饰一样，例如战争片广告和爱情片广告媒体策略就完全不同，前者以男性受众为主，后者主要面对恋爱中的年轻人。

另一方面，要考虑媒体方面因素，主要体现在两个层面。

1. 媒体受众数量及其成本价值

媒体受众数量主要是指报纸和杂志的发行量、电视的收视率、电台的收听率以及网站的点击率。衡量媒体的成本价值主要体现为要慎重考虑各媒体的宣传成本费用，核心原则是用最少的宣传费用赢得最多的受众市场，即"把钱花到刀刃"上，而不是面面俱到地"撒胡椒面"式的宣传。

2. 媒体的价值

媒体的价值要重点考虑各媒体接触的受众层次，按类型找到与

电视剧风格相符的媒体，即"配型"成功。同时需要全面考虑媒体的特性，优势与不足两相比较，来确定哪家媒体或哪档节目更适合。

（二）电视剧媒体宣传的阶段性策略模式

电视剧作为一种文化产品，也有一个生产运作周期，需要在电视剧生产流程的各个环节考虑运用不同宣传策略，实现跟进式策划营销，让受众对作品的期待持续发酵，这已经成为电视剧能否成功营销的关键所在。一部电视剧的宣传整合意识很强，一般都采用阶段性宣传策略，每一阶段都有各自的特点和宣传的重点。

1. 前期的媒体宣传策略模式

电视剧的前期宣传策划阶段，应该从剧本策划与团队基本成形和决定正式开拍后开始，此时，召开新闻发布会恰逢其时。这也是主创人员在公众面前亮相展示的过程，通过发布会介绍精彩剧情、拍摄外景地、时间安排和角色塑造情况，为电视剧前期宣传预热。这种宣传方式，可以初步引起各方关注，还可以通过回答记者的提问，让受众等相关各方尽早进入剧情，形成心理期待，为收视率打下良好的基础。

2. 电视剧拍摄过程中的电视剧宣传策略

在电视剧拍摄过程中，面对诸多的影视讯息，受众会对某些影视作品自然淡忘，拍摄过程中的宣传跟进不容忽略。盛大的开机仪式往往安排在电视剧已经开拍后进行，要充分利用现有人力资源和自然资源，通过加大对剧组中知名导演和演员等的推介与拍摄场地自然优势的彰显，尽量采用哪怕是"上天入地"也要有创意、新颖的开机仪式。总之，要用尽浑身解数，语不惊人死不休。同时在中期宣传方式的选择上，一般会安排记者进摄制组跟进采访报道，安排明星专访，保持高曝光率，将已经拍摄完成的精彩片断剪成电视剧宣传专题片，组织有各大电视台参与的看片会或通过参加电视节

和组织热心影迷参加系列推广活动来积极跟进电视剧的推广销售。

3. 电视剧拍摄完成后的宣传推广策略

在我国，电视剧占据了各级各类电视台很大的播出份额，电视剧也主要是依靠第一次发行收回成本。因此，如何制定行之有效的宣传推广策略就显得尤为重要了。目前，发行方在推广电视剧的方式上主要有三种：第一种是传统的推销员策略；第二种是参加节目交易会等各种公共展示活动；第三种是进行大众传媒的公关活动。其中"人员促销"是最常规的方式，贯穿于电视剧制作始终，效果自然也最为明显。电视节和交易会是影响范围较广和销售平台较为完善的推广模式之一，但是远不如推销员策略灵活、易于掌控。电视节可以提供进行电视剧海内外交流的平台。媒体见面会对后期电视剧走向市场的宣传至关重要。

（三）效果突出的几种典型电视剧宣传策略模式

按常规来讲，电视剧的宣传推广一般采用新闻发布会、宣传海报、人物专访、跟踪报道、娱乐新闻等多种方式，充分利用电视、广播、报纸、杂志、网络、短信与诸多大型媒体合作，进行全方位、立体式宣传。在首轮播出的同时，将加大对该剧的宣传力度。以下将对一些效果突出的典型宣传策略进行细致分析。

1. 出奇制胜的悬念品牌策略

突出名导演和名演员是其宣传核心。这也是在利用"卖点"造势，即变相地创造并利用各种与电视剧有关的新闻事件，如专家的影评、首映典礼等来造势。其中，借助明星炒作策略是创造"卖点"的核心元素。从某种意义上说，明星已经成为电影票房和电视剧收视率的标志支撑。他们的表演风格，也成为他们所主演电影和电视剧的"驰名商标"。换言之，大牌明星本身就是一大笔难以估价的无形财富。由国内外大牌影星主演的电视剧，可以巧用他们的号召力赢得稳定的电视剧收视率。所以，围绕明星策划一系列活动，可

以借以提高电视剧的知名度，增强受众的兴趣，从而在商业运作上"满载而归"。

一部电视剧的悬念是引导受众和读者持续地跟随创作者前进的动力，也是开始与结束之间作者预置的张力、一个引发人们无限猜想的结局。一个优秀的创作者会因为他创作的优秀的作品而成为受众的期待悬念，美誉度和知名度就是最好的"金字招牌"，这也形成了票房和收视率的号召力。悬念对一个作品而言，是出乎人意料的结局；悬念对一个创作者而言，是让受众期待的奇迹。这时优秀的创作者成为一个优秀的品牌。品牌是一个狂热的信仰目标，它具有神奇的魅力。品牌必须总是能释放出被消费者认同的价值，电视剧行业不仅应涌现一批名牌制片商、发行商和放映商，还应创造出一大批具有名牌效应的电视剧。品牌是无形资产，品牌是金字招牌，只有倾力打造品牌、维护品牌，并牢牢控制住电视剧品牌的核心资产，才能创造可观的收视率。品牌是一个名字、词语、符号或设计，或者是以上四种的组合。品牌的真正经济意义已远远超越定义本身，它已影响到消费者的决策动向。如，导演过《奋斗》等许多优秀电视剧作品的知名导演赵宝刚就有这样的品牌轰动效应。再如，导演过《激情燃烧的岁月》《青衣》《有泪尽情流》《士兵突击》《我的团长我的团》的导演康洪雷，导演过《浪漫的事》《空镜子》《家有九凤》的导演杨亚洲等，都是电视剧稳定收视率的有力品牌保证。

2. 评价宣传策略

通常而言，思想性、艺术性、观赏性俱佳的电视剧是最受大众欢迎的。但是，如何让广大受众认定这是一部值得看的优秀电视剧？简单地说，有如下几种宣传方式。

第一种为受众评价法。受众对电视节目的质量是最有发言权的，应充分重视受众意见，并对这些受众的意见进行集中归类分析，积极吸取其中有价值的想法。

第二种为领导评价法。领导意见可区分为两个层次：以受众的

身份对电视节目进行评价；以主管领导或上级机关的身份对电视节目进行评价，提出意见。

第三种为自我评价法。自我包括电视节目的制作主创人员和播出者等。所有参与自我评价的人员必须站在客观的立场上，公正地对电视节目进行评价。

第四种为专家评价法。专家要对各类评价意见进行研究、归类，在此基础上，提出专业化、理性化和有建设性、针对性的意见。

这几种评价宣传法的综合运用，将使一部电视剧成为值得一看的好剧。这些评价对各层次的受众都有巨大的吸引力。

3. 地域差异宣传策略

电视剧的宣传要考虑地域因素。大众传播选择性接触论认为，受众在接触信息时，会自觉和不自觉地注意那些与自己原有观念、态度和价值观相吻合的信息，或自己需要与关心的信息，也会主动避开和排斥那些同自己观念与态度相悖的信息，或那些与己无关和不感兴趣的信息。这也是电视剧《刘老根》在北方地区成为收视热点，而在南方地区则反响平平的主要原因。再如，在首都北京，反映老北京特色的《大宅门》《铁齿铜牙纪晓岚》等电视剧的收视率居高不下，并且颇受好评，但在其他地区却没有那么受欢迎。这就为电视剧宣传方式的灵活变通提出了新的要求，要根据电视剧不同的特色风格选择不同地域进行重点宣传。

（四）经典热播剧背后的独特宣传方式

仲呈祥《艺苑问道》中《论阿城的美学追求》是一篇小说评论，但是对电视剧审美趣味的思考颇有助益。中国电视剧在审美趣味中始终缺少或者忽略这样的韵味："悠然意远、怡然自得的情绪，简淡萧疏的生活情调，寂寞虚静的环境背景，优游不迫的行笔节奏。"有些电视剧做到了"把生活中的磕磕绊绊的事情带入了文学……信手

拈来，涉笔成趣，一切现象和意义都含蕴在融会不分的混一里"。现实主义应该追求曲尽其态、依乎天理、因其自然、不伤穿凿的自然和朴素的美学精神。

1. 用"小人物带动大人物，虚构历史带动真实历史"的新军事剧宣传路线

平视社会人生，展现军人风采是军事题材电视剧的基本主题。军事题材电视剧在宣传上更注重表现宏大叙事之外的小叙事，集中描述小人物构成的大历史。军事题材电视剧也关注现实世界，强调叙事的历史真实性，更具有理性思维的视野。所以，军事题材电视剧往往带有对历史和现实的双重书写。通过对宏大叙事与日常叙事的描绘，表现的是阳刚崇高之美和些许感伤之美，更多展现的是壮美与威严。即使其中有部分的虚构情节，也成为军事题材电视剧通向真实的另一条道路。

在社会上有一定反响的军事剧，在宣传策略上，已经逐渐突破了原先"军事剧＝行业剧"的概念，均是按照电视剧的社会标准而不是行业标准量身定做的，播出后取得的轰动效应也引起了社会普通受众的共鸣。演员也是依"社会标准"挑选的，比如《历史的天空》中的张丰毅、《亮剑》中的李幼斌、《幸福像花儿一样》中的孙俪，都是符合角色性格特征和有一定受众号召力的明星。从老百姓渴望国泰民安的潜意识来分析，他们更渴望看到那种具有顽强意志和英雄气概的军人形象。受众的这种心理诉求，助推了军事题材剧的收视热潮。"敢于亮剑"的精神至今仍为人津津乐道。可见，受众更多是把军人剧当成"精神钙片"。历史给我们提供了战争的记忆，那是军人真正的舞台。亮剑突围，继续前行，军人当如是。

2. 真实与争议成为电视剧自身吸引受众关注的最好宣传方式

电视剧《蜗居》内容触及社会敏感问题，引来争议无数。整部剧情几乎集结了当下社会弊病的所有关键词，"小三""房奴""腐败""拆迁"等众多让人触景生情的桥段令受众心有戚戚焉，并引来专家

学者的解读，甚至成为海外解读当今中国社会的新样本。有人认为，在城市里挣扎的人们都应该向《蜗居》致敬。这部似乎有些反主旋律的作品，由于太过赤裸的真实而引起广泛争议。剧情部分反映了"权力支配一切，资本动摇人性"的现实，不少受众观看后大发感慨并进行了深刻的现实思考。更有受众称应该感谢《蜗居》，它落笔于被社会遗忘的角落，将那些以打工名义无尽地奋斗着的知识分子最真实的生活状态进行了艺术再现。更有人通过《蜗居》得出了一些让人有些啼笑皆非的结论："没有肮脏的行为，只有肮脏的初衷；活着不是为了房子，但是为了房子一定要活着。"可以说，《蜗居》充分暴露了现代人生活的痛点。当受众看该剧时，这些生活的痛点会不动声色地刺痛受众，因为受众也是在生活中遭遇各种痛苦的人，也会感受到这些痛点。

《蜗居》被称为一部很实在的电视剧，一开播就赢得了很高的收视率。在高关注度背后，这部电视剧也引起了不少的争议。有人说《蜗居》里面台词"很黄很暴力"，其中有影射上海之嫌。与著名作家肖复兴"良知之刺"的赞誉相反，《蜗居》也被相当一部分人认为正式宣告了道德沦丧时代的成形，它试图反映社会现实，本身却也成为问题，一种价值观的彻底混乱和道德逻辑的缺失令人不寒而栗。该剧再一次将媒体宣传的导向问题提到一定高度。

《蜗居》停播成为事与愿违的逆向宣传。如果说，《蜗居》在播出期间是靠真实与争议成就了对自身的最有力宣传，那么，在其后期，尤其是所谓的"遭禁"期间，《蜗居》则是完全凭借着这种特殊的境遇受到了一部分网友的热烈追捧。有人听说电视连续剧《蜗居》被禁，反而带着好奇心观看了全剧并在网上热烈讨论。当时恰逢全国各城市迎来新一轮的地产涨价风潮，《蜗居》在上海电视台播出仅四天便创下收视率新高，热点话题引发大众强烈共鸣。更有网友认为，应该感谢《蜗居》引发的对一系列现实问题的深刻思考。由此可见，从电视剧宣传技巧来说，民间口头舆论与网络舆论交相呼应，

对这部剧的热播起了推波助澜的作用。

3. "新瓶装旧酒"本身就是一种吸引受众的宣传方式

看完 2010 年的电视剧《手机》，发现它与 2003 年电影版的《手机》并不完全是一种简单的套用与重复关系。电视剧版《手机》有自身的独特之处。当然，出于对电视剧版《手机》内容特色的好奇，相当一部分受众被吸引观看此剧。电视剧最主要的功能在于努力让生活进入艺术的审美境界并留存在影像的世界里，不同的是，它在以一种人们能介入的方式储存生活，它是生活的证人，所有接触的受众也成为证人，共同证明生活的轨迹。对于本剧而言，《手机》更真实地记录了生活。现实的生活充满了许多"必要的假象"和不可避免的"模式"，因此，电视剧所塑造的艺术生活应该是揭开和清除假象的生活。与此同时，该剧让"熟视无睹"的生活有了清晰的细节，让细节的真实保持了此时此刻的独特性。电视剧作为生活的发现者，使受众在认同的时候也得到了发现的满足。精神有时是物质的天使，在物质匮乏时，精神救助人性，画饼充饥就是一种精神自助。电视剧本身所讲述的或许是一个虚构的故事，但在受众眼中，却能使他们忘了虚构而生活在其中并感动于其中。艺术的真实与现实的真实不是同一性的，从根本上来说，艺术的真实是"受众感受到的真实"。在《手机》中，有精神的回归，有物质欲求与精神要求失衡后的呼声。

从对《手机》这部电视剧的宣传手法来看，由于是对旧片电影《手机》的再度利用、再度包装、再度运作，因而往往具有风险性。对旧片的开发实质就是将其改头换面，使其以崭新的姿态与受众再见面，这就是包装上市宣传策略。从这一点来说，《手机》是很成功的。《手机》的最大特色在于它以现实中的都市人和乡下人为主要题材，将中心生活和有些边缘化生活连接在一起。电视剧艺术最基本的功能之一，应该是教会爱。爱自己，也要爱别人。这部电视剧通过一部小小的手机全方位地透视并记录着人性、人的生存状态和人

的各种现实需求等。从人出发去观照人，给人以感性安慰又给人以理性思考，既关注人的现实需求又关注人的精神需求，这也是一种社会需求。近年来的《何以笙箫默》《盗墓笔记》的电影和电视剧版都是在一个基本的内容框架下拥有两个不同的演绎版本。

4. 后现代图解式迎合与全新的叙述方式带给受众全新体验

《武林外传》在 2006 年开播，这部剧的故事发生在明代一个叫七侠镇的地方，是关中一个不起眼的小镇。一个叫郭芙蓉的黄毛丫头初入江湖，欠下钱财，被困在"能人辈出"的同福客栈。故事从这里开始，依次引出佟湘玉、白展堂等几个性格各异的年轻主人公，引出了一连串戏谑生动的故事。他们在同福客栈里经历了江湖上的各种风险和传奇，遍尝人间冷暖，体会到亲情爱情，见证了成长过程中的酸甜苦辣。

该剧的电视文本对受众的影响在本剧中体现得淋漓尽致，可谓吊足了受众的兴致。现实生活中不能达成的愿望不意味着无法得到精神满足的体验，该剧通过各种人生故事，给受众提供了有着不同体验的虚拟情境。这部剧充分调动了受众对新事物追求的欲望，甚至给受众带来了惊奇的感受。该剧最大的特色莫过于表达的标新立异。当新的表达成为受众公认的典范，电视剧也就成为这个时代社会精神的记录。电视剧的意义不仅在于写出一个好故事，创造一个个人物典型，还在于创造新的表达可能，从而让电视剧在新时代中同样能被生活激活。与此相联系，该剧的宣传方式也极为独特，结合诸多现代宣传元素，每一剧集都会套用大量广告词、流行歌曲，从古至今的知名人士也都成为其引用的寻常话语，达到了化沉重为轻松的良好效果。

相对于现代而抽离的后现代，在影视剧中通常被当成一个无所不包的杂货铺。在影视作品里，后现代主义多被演绎为不按常规出牌的叛逆、独立性格的玩世不恭、社会责任感的丧失和崇高精神的深度消解。这种自由的形式很受 80 后受众的喜爱，因为它有轻松的

调侃、性格的叛逆和流行时尚的综合，可以成为模仿的对象。电视剧《武林外传》可以说是中国第一部将各种流行文化、多种视听元素，诸如广告词、歌曲、舞曲、各地方言拼贴组合而成的电视剧。人物情节不再以传统电视剧惯有的方式出现，颠覆思维随处可见：天下闻名的"盗圣"成了跑堂的，还动不动就想着装病偷闲；秀才不像秀才，时不时装点深沉，来几句英文；侠女不像侠女，空有劫富济贫热情，却能力有限；捕头不像捕头，见了贼就跑；美女爱英雄也不再是亘古不变的焦点，剧中的美女大多爱的是癞蛤蟆。审丑情节在剧中运用得非常成功，美丑的反差对比十分富于喜剧化。祝无双一见钟情酸秀才，大部分人都会觉得笑掉大牙，喜剧效果赫然纸上。剧中人物性格十分卡通化，故意把深刻的东西平面化。虽然后现代拼贴痕迹很重，但很多台词都成为受众口中常讲的流行语。可以说《武林外传》成为当代流行代码的符指，开拓了新的电视剧走向。

第二节　电视剧媒介宣传策略模式的反思

中国电视剧行业现在面临诸多问题，如受众分流问题，由于播电视剧的频道和剧场太多，数字电视用户也在稳步增加，大型娱乐节目以及栏目剧都在争夺收视，电视剧受众渐渐被稀释，而且流失的现象也日益严重。业界普遍认为，在广电行业的内容资源里，以电视剧产品最为成熟，最具代表性；作为大众最喜欢的节目类型和重要的广告依托，电视剧的媒体宣传经营与策划已成为中国电视节目营销与广告营销中不能忽略的核心问题之一。目前，电视剧制作还未形成真正的产业，只是传媒产业链条中的一个环节，相当于一个比较大的车间，依附着播出平台。现在的电视剧市场有点类似于20年前快速消费品市场的状况，由于缺乏市场机制，盲目创作，导致数量骤增、资源浪费、成本上升、品质下降。但是，各家电视台

和电视剧发行方仍然在电视剧沙场上摩拳擦掌，意欲血战到底。

目前，电视剧面临的最不利局面就是产量过大，精品太少。产量过大，意味着资源的浪费；精品太少，预示着这种节目样式未来失去竞争力的可能性。除此之外，还有演员高价、海外市场萎缩、盗版、侵权等一系列问题始终存在。问题的存在也是继续发展的动力，这些都预示着电视剧及其在未来市场宣传运作中要做一些反思和前瞻性的思考。

在电视剧产业运作中，媒介宣传的多重影响仍有许多值得我们反思之处，具体如下。

一、反思纸质媒体对电视剧宣传的审美误读

目前，许多不断扩版的都市生活类报纸和文化类期刊，所扩充的版面大多都被千奇百怪的案情追踪和明星逸事等社会新闻、娱乐文字占据着，而与此相对的却是诸多高雅艺术作品的"无人喝彩"。由此可见，对于文娱类报纸来说，寓导于乐是关键，新闻要素和艺术要素都要考虑。

一方面，要在报道新闻中着力歌颂美好形象。要在影视作品和影视明星中发掘社会正能量，积极宣传影视作品中有影响力的正面人物，凸显高尚情趣，避免过多宣扬明星私生活的低俗泛滥之风。要重点选取他们积极进取的人生奋斗经历来对社会进行正向引导，更要从他们爱岗敬业、热心公益、服务民众的角度来加以报道。

另一方面，在介绍电视剧等文艺影视作品时要有服务大局的意识，尤其在发掘作品中的趣闻轶事时要有格调。在内容选择上既要新鲜有趣，又要立意高远，让人能汲取有益的精神养料。至少内容上要符合社会发展的真实情况和历史发展的客观规律，绝不能以牺牲高尚的民族精神和优秀文化传统来换取读者的注意力。

总之，文娱类报纸等纸质媒体应以各种充满美感的内容和形式吸引受众的关注，让人从中领略到高雅的艺术气息，感受到文辞之

美和版式设计之美背后的思想之美，在艺术之美的氛围中，愉悦地接受它所传递的各类信息，由新感受产生新追求。

二、反思中国电视对电视剧宣传的娱乐至上倾向

王愿坚在《怎样把辉煌的革命历史变为辉煌的艺术》中指出："把娱乐性看成是我们电影事业的主体，会出现什么局面？可视性是电视的特点吗？我觉得通过那个看得见的去表现那个看不见的，这才是电视剧的一个任务。什么是看不见的？思想、哲理、道德、情操、感情、爱情、生死等这些看不见的东西。外在东西好办，内在的东西容易丧失。"他还针对历史题材电视剧创作提出历史心灵化的课题，把创作主体的历史观、艺术感受和想象力以及艺术技法视为决定作品成败的决定因素。

（一）反思电视宣传倾向上的理性匮乏现象

要把娱乐和人文内涵结合好。娱乐也是一种态度，电视剧的娱乐内容应以人为本，不能"目中无人""自娱自乐"，不顾及受众的感受。传媒行业和电视剧作品首先要面对的就是大众，都希望自身的节目、宣传和作品让更多的受众接受，满足各个不同文化层次人群需要。尽管时代要求为快节奏生存状态中的人们提供更多的信息和休闲作品，但媒体和电视剧创作者不能因此就降格以求，这样只会把大众化变成低俗化，只能迎合低层受众的低俗需求。从另一个角度来审视，我们会发现社会需要一些轻松娱乐的东西，但更需要有一些黄钟大吕式的东西，需要有更多的优秀文化去延续我们民族的有益传统。爱之深，求之苛。严肃的艺术作品，虽然不能马上产生轰动效应，但是，从历史进程的阶段性和长远的角度来看，一个民族和一个时代还是需要能够体现这个时代特点的、严肃优秀的文化产品。否则，我们的子孙后代在回顾我们这段历史的时候，他们会责备我们给他们留下了一堆文化的泡沫和垃圾。过犹不及，一定

要准确把握其中的尺度。

（二）反思电视在青春偶像剧的媒体宣传策略上的得失

作为知名导演的赵宝刚，他本人就具有品牌轰动效应。从1991年到2008年，赵宝刚凭借导演《编辑部的故事》《皇城根儿》《过把瘾》《东边日出西边雨》《一场风花雪月的事》《永不瞑目》《像雾像雨又像风》《拿什么拯救你，我的爱人》《别了，温哥华》《梅艳芳菲》《夜幕下的哈尔滨》等一系列有影响的电视剧而成为电视剧的金牌收视率导演。由于导演了《奋斗》和《我的青春谁做主》，他已经成为青春偶像剧的实力派导演，收视率号召力可想而知。他曾重新定义偶像和偶像剧："以前我们的偶像剧看起来觉得有些假，那是因为我们的生活底蕴不足，造就了我们落后的审美观念。现在很多演员从一开始上专业的院校就和制作公司签了约，制作公司包装他们，使得他们整个精神面貌变好，偶像的潜质和审美底蕴不知不觉形成了。"有了偶像，偶像剧的时代也就到来了。以赵宝刚导演的《奋斗》《我的青春谁做主》《北京青年》这些戏来说，就充分彰显了目前影视剧内容取向的优势和劣势。理性地讲，影视剧的优势是充分彰显了"青春是美好的"这一永恒主题。"生命诚可贵，爱情价更高，若为自由故，二者皆可抛。"在青春诗篇里，总有一种能点燃理性和思想的火种。这是青春偶像剧的优势和力量所在。

目前青春偶像剧要将"负能量"转换为"正能量"，主要体现在以下几个方面：

其一，青春偶像剧要彰显思想与理性。

浪漫主义属于年轻人，因为对于生命而言，尚有较大的空间，一切奇思妙想皆有可能实现。但也有些作品说明，除了精神会是物质的"天使"外，精神也会是物质的"情妇"。形而上，引向头脑；形而下，引向物欲。一个缺少思想与理性的青春电视剧市场，正越来越"无人喝彩"，因为"青春"在这里成了最贬值的东西。从更为

理性的角度来审视，偶像作为人类行为艺术的产物，本身也是一个社会的角色补充，青春偶像剧应该充分彰显出这种社会角色的现实内涵与积极意义。

其二，要用积极的人生态度去诠释美好的青春。

"青春是美好的"这一永恒主题，是文化产业中最为廉价的一句广告词。青春主题的电视剧摆脱不了俗套，永远只是有钱有貌才有故事的套路。青春成了一次性文化消费的总体广告词。现今这一代年轻人，被一波波来袭的多元文化冲击得头昏脑涨，心灵极度营养不良，在收获了一大堆俊男美女的泡沫情节之后，他们的胃也已经变得消化不良。一集集思想性和艺术性俱佳的电视剧更像是一碗碗精心熬制的补汤，不仅可以温暖我们饥饿的胃，更可以让我们的心灵与行动更有力量。

其三，电视剧要教会年轻人完整诠释拥有与匮乏。

在拥有与匮乏之间，人最愚蠢的行为之一就是用自己拥有的东西去置换自己匮乏的东西。拥有青春的人们，觉得青春的可贵就在于去奋斗，奋斗的目标就是自己所缺乏的金钱和地位，拥有了金钱和地位却感到生活依然不如意！其实，最重要的是要珍惜拥有的青春。电视剧创作者常常无意识地充当了教别人怎样"拥有"的人，要充分发挥电视剧指导人生的社会教育功能。

其四，时代需要"励志文化"的电视剧。

"励志文化"应与我们当今社会的宏大主题相联系。可以说，时至今日，对励志文化的认识仍有误区。励志文化不能简单地理解成谱写财富的神话或成为所谓的"成功人士"。每个历史时代或民族，都有其与众不同的精神理想。励志文化对于我们心灵的培养，永远有着不可替代的价值，它应该影响和指导我们的人生、我们的生命，去投身创新和改革。如，以青春偶像剧形式出现的励志题材电视剧《奋斗》《我的青春谁做主》《北京青年》等受到青少年的追捧就是很好的例证。由此可见，为了吸引更多的年轻受众，电视剧应根据自

身的艺术特点促使"励志文化"主题的电视剧向着时尚化、娱乐化和流行化的方向发展。

其五，要慎重对待现代主义带给人们的艺术审美倾向。

现代主义把帅哥和美女变成了现代时尚的载体和商品符号的集合。换言之，现代主义以实用和满足感作为评价电视剧优劣的标准。现代主义是现代人实用的俗文化，花样不断翻新是因为有无穷无尽的欲望。不知从何时起，"荒诞感"变成了现代主义电视剧的题中应有之义。先哲柏拉图说过："人是寻找意义的动物。"每个人的出身是无法选择的，在认识自我的同时，会发现有许多不同于己的存在，原来人外有人、天外有天。偶像就是认识自我与超越自我的一面镜子。青春偶像剧就是植根于现实生活的土壤并创造着新的现实人生的模板。

利益驱动下的影视作品呈现出类型化、单一化的不良倾向，题材有待拓展。在拓展题材范围的同时，要遵循其中的共性规律，即我们要用带有思想力度和时代力度的人物形象传播社会新风尚，从而替代原有意义上的宣传。在与受众进行平等的对话与交流中，要真正进入人们的内心世界，让普通人感受到自己的感情和思想也在影视作品中被生动演绎着，作品中人物的命运也是整个时代中个体人物的命运折射。

三、电视剧媒介宣传策略模式的整体反思

所有影视作品都在设计一种吸引人的套路。故事讲得好和充分调动各种电视手段、运用多种电视元素是电视剧具有观赏性和魅力之所在。

（一）反思电视剧流程性宣传策略模式的缺陷

有的投资商认为电视剧的媒体宣传是很简单的，开机的时候，召集各大媒体的记者开个新闻发布会，采访一下剧中的明星、导

演，造造声势；封镜的时候再做一些适当的宣传就可以了。要想取得良好的宣传效果，就要选择适当的时机和巧妙的媒体宣传策略。

开机时，即首轮的宣传。在这个阶段，应向媒体和大众介绍剧中的一些主要演员、导演，以及电视剧的主要情节等，让大众对该电视剧作品有一个大致的了解。

拍摄中期，由于受众每天面对大量的娱乐新闻，对于开机时的电视剧宣传可能早已没有印象了，所以，在电视剧的拍摄过程中，也要适当地选取一些拍摄中的花絮，或是对其中的拍摄过程进行跟踪采访，目的就是要让受众对这部作品继续保持兴趣。

封镜时，也有必要进行适当的宣传。因为这个时候，作品就真的要面市了，此时的宣传不但是做给大众看的，更是做给电视台、广告商看的。如果此时的宣传达到了理想的效果，在电视剧发行、播放的时候就会减少阻力。

播放时，这个阶段的宣传往往会被忽略，认为电视剧一经播放，所有的任务也就完成了。其实不然，当电视剧在电视台播放的时候，再进行阶段性宣传也是非常必要的。这个时候，在加强对核心受众的宣传力度的同时，还要加强对边缘受众的吸引力，注重与普通受众的双向互动，激起受众热情参与评析剧情的欲望，积极探索受众的收视心理，从而选择受众愿意并且便于参与的方式。

（二）反思电视剧的"卖点"与"宣传点"的平衡关系

"宣传点"与我们常说的"卖点"略有区别。所谓"卖点"，就是产品在生产营销过程中所具有的竞争优势。可以说，它是一部电视剧制作和宣传的基础。"卖点"并不是到了宣传的时候才挖掘，而是在前期策划时就有所考虑，如果一部片子在前期策划的时候还不知道它要靠什么东西来抓住受众，那么这部作品即使生产出来，也是不可能有理想的市场的。更多电视剧的"卖点"是借助一些知名的导演和演员，因为他们在受众中有着一定的号召力。但对演员

及导演的宣传要适度，不能无中生有、制造事端。有些时候，只要是他们参与的电视剧就会有固定的受众群，这也可以成为电视剧的"卖点"。这些都要在前期策划时就有所考虑，到后期宣传的时候，从"卖点"中提炼"宣传点"，将其主要特色因素提取分析后加以宣传报道，这样就可以收到事半功倍的效果。当"卖点"找准后，所有的宣传都应围绕"卖点"进行，宣传的目的就是将更多的人吸引到电视机前。

（三）反思宣传中的过度营销与媚外倾向

凡事一旦走向极端就意味着会出现弊大于利的不良后果。电视剧宣传中的"过度营销"就导致许多制片方不愿意看到的制作成本增大和回收成本乏力等结果。制片方制造的实力派大阵容迎合了受众的心理期待，也易于形成受众观后失望的巨大心理落差，失望大于期望的观后心理像魔咒一样也影响到潜在受众的继续收看。目前，国内的电视剧市场被一些故事性强和制作精良的韩剧抢夺了不少受众。面对湖南卫视、安徽卫视和央视 8 套等热播的一些超人气韩剧，本土剧压力非常大。当然，本土受众更希望看到我们自己创造出来的本土电视剧品牌。有时不乏"外来的和尚会念经"的普遍观剧心理，但是媒体和评论家的关注也助长了韩剧的人气。受众的一些时尚行为也要取决于媒体的引导，所以，希望媒体能把国产的优秀电视剧积极加以推介，让受众正确地评价，努力把咱们自己的电视剧市场搞得更好。目前我国的电视剧市场很大，媒体要架起电视剧与受众之间的桥梁，多支持国产剧才是媒体的社会责任所在。

（四）反思热门剧竞播造成的审美饱和

为了提高频道收视率和实现电视剧播出效益最大化，热门剧提速竞播成为频道竞争中的顽疾。电视剧《我的兄弟叫顺溜》头一天还是一个频道每晚播出一集，第二天就是 5 个频道白天黑夜滚动播

出 12 到 16 集。前几年，《我的团长我的团》和《人间正道是沧桑》等热门剧集，也曾上演过多家频道的播出飙速。《人间正道是沧桑》在央视两个频道同时播出后，紧接着在 4 家卫视亮相，每天加起来有六七集之多。《我的团长我的团》甚至有频道全天滚动播出 16 集。荧屏飙速不断挑战着受众的收视习惯和承受能力。当电视剧审美成为一种只看结果的"审尾"时，并不利于电视剧产业的健康发展。再好的戏也经不住赛着播，电视剧的审美瞬间饱和。有些需要细嚼慢咽的内容，并非仅仅知道结果就行。飙速播出毁了受众对电视剧的审美评判。此外，抗日剧集也存在扎堆播放的问题。如，2013 年的抗日剧有《武工队传奇》《穿越烽火线》《尖锋》《我要当八路军》《向着胜利前进》《谁是真英雄》《火线三兄弟》《苍狼》《打狗棍》《独狼》等；其中，还出现了过分夸大剧情的"抗日神剧"。2017 年的抗日剧同样火爆亮相荧屏，如《剃刀边缘》《八方传奇》《远征！远征！》等，剧集质量比 2013 年同类题材有明显提高，更加注意剧集的连贯性与逻辑性。与此同时，各家电视台也吸取了此前的经验教训，在播出时开始讲同步，未再出现前几年在电视剧播出时的乱局。

（五）反思市场迎合与主流文化意识形态权力话语的平衡

受众需求对电视剧市场来说是极为重要的且带有利益驱动性的元素，但又不能完全隔离开一个整体而去谈个体，或者只看到一个方面而忽略掉另一个方面。因为不论是市场还是受众，在主流意识形态面前，都不可避免地要做出让步，这是一个底线问题。这就决定了电视剧市场在自为性迎合同时，还会有另外一种非商业化迎合即主流文化意识形态迎合。自有电视剧以来，体现主流文化题材的电视剧一直都没有间断过。这也涉及主旋律电视剧如何才能达到内容和形式、艺术性和倾向性统一的问题。影视艺术本身就是一种特殊的、审美的社会意识形态形式。电视剧这种大众文艺形式需要诉诸欣赏者直接的视听感觉，用各种形态的艺术形象去唤起欣赏主体

的愉悦感情。这里有一个思想倾向"转化"为主体情感体验的取向问题。大型电视剧《长征》就是一部高投入的主流文本或称主旋律电视剧，按长征路线全景式深入拍摄，全方位展现了人类军事史上的奇迹，立体地反映了红军长征全过程，展现了中华民族不屈的革命精神，艺术地诠释了长征精神。在建党80周年之际，由中国国际电视总公司制作出品。这部剧在主流剧中的里程碑意义还在于用近乎纪录片的真实场景和事实说话，减少直白的说教，在恢复历史真实氛围的同时，又坚定了自己的艺术定位，节奏松弛有道，人物塑造视角独特，使该片的影像风格和叙述话语模式具有了特定的艺术价值。

当今，是主流还是非主流，是艺术还是商业，是雅还是俗，这个界限依然难以掌控。关键问题还在于受众有受众的需要，主流有主流的需要。主流影视作品经常由于其注重自身的教化性而削弱了观赏趣味性，似乎注定要失去一部分市场。艺术尺度拿捏到位，以主流剧身份占领市场的也不乏其例，关键在于树立自身特色。

第三节　电视剧媒介宣传策略模式的前瞻

目前，电视剧产业正在步入资源整合与产业升级的阶段。电视剧产业将在制作数量、播出平台、广告收入等产业链的各个环节创新发展，不断增强其自身实力。电视剧媒介宣传作为电视剧产业化发展中的重要环节，通过分析电视剧及其营销宣传策划所处的时代背景和时代要求，可以勾勒出电视剧及其媒体宣传策划的若干走势。

一、现实中的电视剧及其宣传走向

从表面来看，中国的电视受众很有"眼福"，并不缺电视剧看，每天打开电视机总有各种类型的电视剧可供选择。但其中最大的深

层矛盾是中国的电视剧"有数量没质量"，真正让受众百看不厌的优秀电视剧不多，这也是现在节假日期间电视台重播剧盛行的主要原因。精品电视剧仍是各家电视台争取受众的稀缺资源，因此，坚持生产精品电视剧是电视台长远发展的当务之急。

（一）首播剧、独播剧成为电视剧产业宣传运作新模式

从整体上看，电视剧仍然是收视率的平稳保障，各大电视台加大了对独播剧、独家上星权的争夺。早在 2005 年湖南卫视就大手笔独家购买了韩国电视剧《大长今》；2006 年浙江卫视也不惜巨资购买独播剧，在 2014 年第二季度，浙江广播电视集团还引进了印度电视剧《长女的美丽人生（一）》。从整体发展趋势来看，各大电视台未来还会增加对首播剧和独播剧的投入，不过，这种投入将从"引进"为主转换成"自制"为主。湖南卫视就在这方面进行了有益的尝试，仅 2014 年湖南卫视就有自制周播剧《爱的妇产科》和自制周末剧《女王驾到》，2016 年有自制电视剧《十五年等待候鸟》等颇受受众喜爱的电视剧播出。其在 2017 年独播和首播的《人民的名义》更是引发了持续高涨的收视率和话题度。"人无我有、人有我优、人优我特"成为创新电视剧可持续发展的一个座右铭。从中可以看出，我国电视剧产业已经相对成熟，正在步入资源整合与产业升级的阶段。积极主动地通过自主创新做大做强，成为电视剧产业发展的关键。其中，在整个电视剧发展流程中如何加大电视剧的影响力和进行深度宣传成为一个重要的现实问题。

（二）黄金时段播放的电视剧成为电视宣传中的宠儿

电视剧市场化程度将继续增强是大势所趋。电视剧产业在电视产业和内容产业中占据着重要位置，竞争优势明显。电视剧市场是我国电视节目市场重要的组成部分，黄金时段播放的电视剧为电视广告市场贡献了最大的收益。中国电视剧产业链日渐成熟完善，从

资本的投入和制作公司的生产、发行到以电视台为主的播出平台，最终到广告商的投放完成价值回报，形成了一个具有上下游关系的完整价值链条。从投资情况看，随着电视剧市场的进一步整合，拥有强大资本实力的影视投资公司逐渐增多。从播出途径上分析，电视频道的不断增多和卫视之间的收视大战直接导致了电视剧的需求量稳步上升。

（三）项目预审，创作先行，宣传先行

制作方和播出平台应该在创作阶段就开展前瞻性合作，避免作品的同质化和播出风格的混乱。而且，这种合作方式也可以适当减少制作方的风险。要让终端价值的实现者，从一开始就介入进来。征求播出平台的意见，尊重播出平台的要求，这体现出一种服务的意识，也便于播出平台开展适时的宣传。目前最需要适合不同人群，可以针对不同频道和剧场定位安排播出的电视剧品种，尤其是制作成本和价格都在中等程度的作品。这种以差异化竞争为方向的需求，主频道与副频道有所区别，黄金时段与非黄金时段有所区别。这更要求制作方与播出平台的合作要往制作流程的上游走。2017 年，湖南卫视芒果 TV 招商会公布的小说（漫画）改编自制剧计划为：《十年一品温如言》《火王》《六爻》《全职高手》《庆熹纪事》《路从今夜白》《盛莲传说》《良言写意》《天是红河岸》《开封志怪》《鸡零狗碎的青春》《龙蛇演义》《狂野少女》等；将购入的版权剧为：《择天记》《海上牧云记》《人间至味清欢》《夏梦狂诗曲》《特勤精英》等。

（四）电视剧制作方和播出平台是电视产业链上的生命共同体

天津电视台的《杨光的快乐生活》（第一部至第三部），以及由郭德纲领衔主演的《小房东》，都采取了电视台委托社会化公司量身定做的模式。2006 年元旦时，天津卫视陆续播出《杨光的快乐生活》的第一、第二部，整体收视以及品牌提升很大，余温持续了两个月。

天津电视台在 2014 年继续了这种独家开发、资源独家占有、独家播出的营销模式。2014 年与受众见面的自制剧是天视卫星传媒公司继《幸福来敲门》之后投资出品的"幸福三部曲"第二部《幸福在哪里》,扩大"幸福系列"品牌传播影响力。面对定制的话题,天津卫视本着"制播携手、共创双赢"的原则,可以是几家电视台共同参与到一部作品中,打造期货剧,争取独播剧。湖南卫视则通过自身电视平台和芒果 TV 等新媒体平台真正实现了制作和播出的一体化和产业化,实现了真正的共同体产业链。2017 年 5 月播出的《择天记》等都是湖南卫视购买版权后自制的电视剧,同时在湖南卫视和芒果 TV 播出。

二、电视剧制播互动媒体宣传模式前瞻

目前,许多影视剧开拍前都会先进行网络投票来选择受众心目中的男主角和女主角。由受众决定影视剧中主要人物的人选本身就是一种未播先热的宣传方式,可以引发人们对相关影视剧的持续关注,这让我们看到了"受众决定角色",甚至决定剧情的这种制播模式的逐渐流行。受众由被动收看改为主动参与,电视台则可以顺应民意吸引眼球,无疑是一件双赢的好事情。在欧美国家,包括韩国,他们采用的是"边拍边播"的制作方式,根据收视率的情况来决定故事情节的发展。这种方式从制作到播映,与国内电视剧制作完成再投入播放的流程有很大的差别。目前,国内电视剧也已经开始采用这种"边拍边播"的制播形式。

目前,在国内采用这种制播方式的剧集基本以网络剧为主,并正在成为网络剧新常态。这种制播方式的前瞻性优势有如下几点。

(一)打造季播剧概念,培养受众约会意识

季播剧模式是指边写边拍边剪边播,每周固定时段只播 1 到 2 集,剧情稍有拖沓,受众轻则换台,重则下周就不回来了;不像目

前的内地电视台动不动就 3 集连播、4 集连播，导致制片方不求精但求长，疯狂兑水。按"季"播出还能够使受众与节目之间形成一种约会意识，培养受众的忠诚度，也塑造了受众的收视预期。

（二）剧本独立成就精品剧集

剧本独立、开放，成就精品剧集。边拍边播模式要求流水线制作，包括主笔设计情节，专人编写提纲，专人撰写对白，总编剧汇成脚本，制片人和导演做前期筹备，然后拍摄、后期制作、发行播出。这种制播分离的制度使得播出方只能委托专业力量制作电视剧，再加上高投资和播出模式的变化，使得电视剧结构由现行的封闭式结构转为独立的、开放式的结构，这从另外一个角度成就了精品剧集的出现。

（三）用剧情充分互动来有效调动受众参与热情

编剧根据时事变动、受众反馈，随时调整剧情，这是一种故意模糊戏里戏外的策略，目的就是让受众把剧中人当成自己的朋友，甚至家人来关心，由此把受众固定在屏幕前使他们不愿离开，自然也就能够有效激发受众积极参与的热情。而且，这样的电视剧将更有利于新媒体的互动。

（四）用拉长节目制播周期来配合广告经营

中国人看电视剧讲究痛快，以前是两集连播，现在 4 集连播都很常见，一个 20 集的电视剧 5 天搞定。这种方法最大的弊病就是广告经营与剧集质量完全脱节，不管戏是好是坏，反正播完了，导致"劣币驱逐良币"。采用边拍边播模式，形成栏目化和季播化，电视剧才能准确地找到目标收视市场，才更容易吸引到大公司的广告投放和一流的赞助商。

（五）"个人化"成为电视剧新趋势

受众常常边看电视剧边骂，以后不满意就不必气得跺脚了。新模式使得电视剧可以按照受众的喜好来播放旁白、字幕，让剧情顺势发展。通过互动电视新技术，"个人化"完全有可能成为电视剧新趋势。网络剧中"弹幕"的出现，可以充分满足受众边看边发泄情感的需要。

2016 年，东方卫视首次打造季播剧《欢乐颂》。还有 2017 年的《欢乐颂 2》都取得了收视佳绩。当前，国内电视剧市场竞争日益激烈，"独播剧"概念成为新的竞争手段，但是抢来抢去还是一个独家播映权；而边拍边播模式在产品开发和市场营销方面，显然更具备实质性的商业价值。SMG（上海东方传媒集团有限公司）前段时间就宣布要尝试电视剧定制的模式，瞄准独播剧，边拍边播；湖南广电"大片战略"也要采取由受众参与边拍边播的季播剧形式来运作，投拍的《悠悠寸草心》在播出期间就要开辟受众反馈通道，根据受众的意见和建议来设计下一季剧集的情节和故事结局。边拍边播的新制播模式或将首先成为大玩家之间的游戏。

三、未来中国电视剧市场的受众迎合与媒体价值取向

随着社会和时代的发展，现代人的生活状态和生存空间也随之发生了巨大变化，生活节奏愈来愈快，生存压力愈来愈大，生活空间愈来愈狭小。现代人奔忙在生存竞争压力超负荷的大环境下开始自顾不暇，信任危机的出现通常使人与人之间的关系隔着一副面具，人们开始以自我为中心将自己幽闭起来，给别人呈现出"第七层面纱"后面的表象，貌似生活得游刃有余而实则精神疲惫、灵魂孤独。在这样的状态空间中急需一种释压渠道，一种不会有危险的交流对象，一种可以不用很麻烦就可以经常使用的消遣对象。无疑，电视是最方便也是最经济的娱乐消费和精神消费，电视剧更是通过镜头

语言扫描现实社会生活抑或于镜像中憧憬美好生活来缓解精神压抑、慰藉心灵的较佳选择！价值意识的形态变更使电视剧出现自为性迎合。由于受众的这些需要，电视剧更是从剧情到播放时段、到市场运作都做出了多方面的自为性迎合。这里所谓的自为性是指物的价值是从属于人的，只有相对于人的需要才有意义。

（一）娱乐释压性迎合

科林伍德在他的《艺术原理》中提到过，"如果一件制造品的设计意在激起一种情感，并且不想使这种情感放在日常的事物之中，而且要作为本身有价值的某种东西加以享受，那么，这种制造品的功能就在于娱乐和享受"。电视剧的娱乐性迎合的多是放松身心，娱乐心情，不用费心竭力就可以在虚幻的镜像中得到某种程度的释放和满足。在自己观剧的同时，受众也从镜像语境中得到了视觉愉悦与精神愉悦。现在的多数电视剧都明显加大了剧中的娱乐元素与人性化元素，如《杨光的快乐生活》和《闲人马大姐》等。

（二）心理式零度叙述迎合

所谓零度叙述是指把感情淡化，将感情隐藏得很深，编者与导演不加入自己的思考，仅仅是叙述这个故事，不表达自己的价值观。它是新写实主义的一个主张，把空间留给受众，以现实生活为基点，原生态表现出来。老子说过"曲则全，枉则直，洼则盈，敝则新"，就是说，对立双方是会向相反的方向转化的。受众与内在化镜像亦是如此，当一个文本镜像不表达自己的价值取向、意识修为时，受众不自觉地就会对此镜像整合出自己的认识理解，而这一理解又与受众自身的生活积淀、人生阅历息息相关。一个历尽了人间大是大非、大起大落的人有一个看法，一个养尊处优、懵懂于世的人又会有另外一种看法，而无论衍生出多少的个体意识，归根结底都来自同一个本原。就像霍尔巴赫说的，"一切都是必然的，没有偶然性"。

此类电视剧的优势就是在有可认同性的心理机制中，受众的个体参与性成为占有受众的强有力磁场。早期的零度叙事的电视剧作品有《一地鸡毛》，近几年的有《中国式离婚》《亲兄热弟》《金婚》《老有所依》等。它们通过讲述小人物自身处于尘世烦琐状态中的种种生活困扰来平静地彰显一个故事。所以，只要有生活在，此类电视剧就不会失去市场。

（三）信息传达式迎合

随着信息传播技术的日新月异和全球信息轰炸式的扩散，书籍、广播、电影、电视、网络都成为信息传递的有效方式，人们不再有时间将全部信息尽收眼底，只能有选择有目的地摄取一些必需信息，这就使大量高价值的信息被错过，就像很少有人有时间去读完全本的《资治通鉴》《二十四史》《史记》一类的历史书籍。人们不是不想去了解，而是没有足够多的闲暇时间大量涉猎此类书籍。由于受众的这种需要，各式从历史史实出发，再现古代帝王将相的权谋霸术、王朝变更的历史古装正剧应运而生。此类电视剧与戏说剧（诸如《铁齿铜牙纪晓岚》《孝庄秘史》）不同，它一般比较尊重史实，能够较大程度地再现历史的真实原貌。比较受欢迎的有《康熙大帝》《雍正王朝》《汉武大帝》《甄嬛传》等。通过电视剧这个传输媒介，将平面的、静态的、文字化的史籍转化为立体的、动态的、剧情化的镜像，就使受众易于接受得多，信息也就被整合成受众的个人资源储备乃至茶余饭后的谈资。故事文本既形象生动又很有戏剧性且与史实相符，较好地迎合了受众对史实信息量摄取的需要。其中也有比较另类的古装剧，如2012年火遍大江南北的《甄嬛传》，作为古装剧，该剧描写的是清朝后宫里嫔妃明争暗斗及与皇帝斗法的故事。这部剧集制作精良，演员阵容强大，剧本扎实，台词精彩，处处以古讽今，令大批写字楼白领精英成为忠实拥趸，并使"甄嬛体"风靡一时。与以往内地拍的宫廷戏不同，这里没有勤政爱民的明君，

那个很少现身的皇帝其实只是一个权势的符号；甚至也没有忠心耿耿的臣子，那些绞尽脑汁取悦皇帝的妃嫔，亦不过是想借其势而上位，对皇帝本身不仅谈不上爱情，连一般的忠诚都欠奉，最后纷纷背叛。该剧一改内地历史剧的帝王崇拜情结和英雄史观，具有了草根性与平民情怀。2015 年播出的《芈月传》再续宫廷剧的辉煌收视。2015 年播出的《琅琊榜》则颠覆了受众对宫斗剧的常规理解，基本上是一部男性之间的宫斗戏。

有些媒介批评者认为电视剧的宣传攻势在荧屏上越发猛烈，这其实是媒体对电视剧自身艺术价值的介入。对电视剧等影视作品的宣传并不是今天才有的行为，媒体从来都是电视剧艺术的"市场价值"偏离电视剧自身价值的操盘手。对电视剧的宣传在本质上是媒体对影视艺术资源的一种重新分配。

四、电视剧未来的发展趋势与媒体宣传的发展导向特点

在中国电视屏幕上，连续剧逐渐成为主流节目类型。可以毫不夸张地说，电视连续剧是中国十几亿受众在休闲时间的主要精神食粮，是人们生活中最基本、最主要的"叙述/接受故事"的渠道。当今我国电视剧可谓异彩纷呈，对现实生活的观照、对历史题材的挖掘和创新，尤其是对红色经典剧的再创作，这些形成了电视剧创作的潮流和发展趋势。

一方面，现实生活题材电视剧成为荧屏的核心。

现实生活剧折射着生活的智慧，也反映着种种社会问题，在讲述波折情感故事的同时，也发挥着"心灵鸡汤"的作用。普通人的普通事建构着大时代的背景画面，这里有太多的人间悲喜剧，每位受众都能从中感同身受。从电视剧的播出平台来说，在北京电视台黄金档播出的电视剧中，那种饱含人文关怀的小人物和小事件成为人们关注的焦点和社会热点话题。尤其是那种中国式都市喜剧，最善用小人物的悲喜来唤起大众认同，用反讽态度释放受众情绪。在

传统的美学观念里，喜剧把无价值的东西展示给人看，悲剧把有价值的东西撕破给人看，两者泾渭分明。但是在现代和未来的喜剧中，喜剧性与悲剧性的对立已经消失，界限完全被打破，代替它的是充分融合了悲剧因素的喜剧。更多的电视剧将属于这种悲喜混杂的情况。

另一方面，红色经典剧和主旋律题材将成为荧屏主角。

尽管人们对红色经典作品改编的质量不断提出质疑，但经典终归是经典，经过漫长的时间洗礼，依然让人难以忘怀。因此，受众对于翻拍经典的电视剧会存有一定的观看欲望，在重温经典中感受时代的变迁。翻拍的基本原则是继承基础上的创新，在遵循经典精神内核的同时，会增添"个性化"的因素，使人物的情感更接近现实中人们的审美观，使作品更加为现代受众所接受。"红色经典剧"也满足了人们从历史中寻求那荡气回肠的英雄主义的心理需求。

简言之，电视剧质量和受众的口碑将成为衡量电视剧水平的标准。不管是改编传世经典，钩沉历史逸事，还是构建全明星队伍，全力打磨优质剧本，哪些作品能够拔得头筹，除了要争取得到专业人士的首肯外，最终的裁判还是广大受众。

电视剧未来的使命和发展方向依然是要全方位描绘大时代的风采，运用多种题材共同奏响时代主旋律。要积极再现今日中国社会生活真情，着力塑造各具风姿的荧屏人物形象和光彩夺目的成功的荧屏艺术群像，要肯定这些人物直面人生的现实主义态度，并以此来讴歌健康振奋的时代精神。在历史题材范围内再造辉煌，要突出悲剧意识中深沉激荡的悲壮美，要突出历史人物个性意识的觉醒与群体意识的融合。中国不同的地域文化往往孕育出不同的流派，也造就了中国电视剧的民族艺术风格。面对电视剧产业化和市场化的运作趋势，要积极对待并在这种趋向中追求雅俗共赏的精品，在雅俗对立中坚持精品化方向，这才是正在生成中的中国电视剧美学品格。

关于电视剧的有效评估，未来将受到各播出平台越来越多的重视。有一种误区，一般认为，演员跟受众的收视喜好没有什么关系。但实际是，电视台购销人员最看重的恰恰就是演员阵容。有鉴于此，对电视剧价值的评估应用理性取代感性，未来有必要建立起与电视剧相关的一整套评估体系。这套体系将包括专业人士主观测评、受众测评和完全基于既播收视数据分析的客观结果三个部分。受众测评部分，有集中收看做出评价和计算机模拟观剧系统等途径；而既播收视数据分析，也将根据不同城市的具体状况，配合不同的权重。

从传播学的角度来讲，传播者的传播目的在受众（受传者或解读者）身上得到了预期的反应，取得了期望的效果，这种传播奏效了，才能算作是真正的传播，而追求有效传播是任何传播者最基本的目的。传媒属于创意行业，创新是传媒永远的课题，而创新能力在本质上是一种把握需求的能力。回归本质，聚焦于满足需求，是创新真正的动力和方向。对中国传媒来说，必须同时把握两种需求，即党和政府的要求以及受众的需求。满足党和政府的要求是主流媒体存在的前提，满足受众的需求是媒体推进事业产业发展的基础。单一诉求总是相对简单的，而在实现创造性的同时实现导向要求和市场目标，既是责任体现，也是能力体现。

在对电视剧宣传发展的实践中，要坚持通过塑造优秀的品牌文化，使相关的宣传活动始终沿着符合党和人民要求、符合市场需求、符合传媒规律的轨道进行。在媒体自身的品牌文化塑造中，要把人放在核心地位，要积极通过电视剧等艺术形式来关注人的生存状态、人的情感、人的需求，在文化传播中要体现对人的尊重、善意、关怀和责任，目标是增加人民的福祉和推动社会的进步。简言之，以贴近实现引导，以服务满足需求，与民众同行，才能成为亲和的、大众的、被民众需要和认可的媒体。

相关的新闻宣传要力求使"谋鸿篇、布大局"的每一个出发点都从"小"处入手，采用平民视角、新鲜手段，以老百姓乐于接受

的方式，寻求最大范围的理解和共鸣，在广阔的视野和生动的解读中唱响主旋律。进入社会转型期，主流的精神宣导和先进文化建设需要更具贴近性、更有人情味的方式和渠道，而民众比以往任何时候都更需要追求情感、释放情感、疏导情感的空间，电视剧无疑是最佳的艺术表现形式。把握这样的双向诉求，就要发挥媒体的特殊作用，做好电视剧等文艺作品的宣传平台和服务平台。

满足需求可以分为发现、满足、引领、创造四个层次，可以将它们看成创新发展的四种境界。发现需求与满足需求是创新发展的基本要求，这就需要媒体和电视剧创作都要努力做到与需求同步；而引领需求和创造需求则是媒体与电视剧创新发展的更高层次要求，需要具有敏锐的前瞻性洞察力。

五、电视剧宣传短片的发展趋势

电视剧宣传短片按照剧本的全剧情节提炼构思。先拍摄出最精彩的片段，制作成"片花"（又叫前期广告宣传片），在电视台晚上黄金时段滚动播放，播放时配上画外音和解说词、音乐等各种有利于调动受众欲望的手段，在 1 到 3 分钟的时间里将主题和主要亮点展现出来，更要达到"简洁的深刻"这样的宣传效果。

电视连续剧通常包括一条或几条故事线索，随着剧情的展开，不同的线索互相交织，不断形成危机并创造出故事高潮，吸引受众持续不断地观看下去。电视剧篇幅的宏大性使它拥有极大的艺术容量和表现生活的自由，可以随着时间和空间的变换来书写曲折的人生命运，演绎漫长的历史进程，反映浩繁的社会生活。如何在电视剧宣传短片中浓缩这些精华，让受众有欣赏欲望，笔者认为应从如下几个方面着手。

（一）突出情节的曲折性

这就要在极短的时间内把人物最富戏剧性的命运、最激烈的事

件集中展现出来，采用一波未平一波又起的方法，突出曲折有致的结构安排，让人物与事件紧紧交织在一起，在部分解开悬念的基础上，推进故事的发展逐步达到高潮，然后至结尾处再留下一个悬念为更多的精彩故事作铺垫。这样的宣传短片可以使受众总是处于一种期待之中，欲罢不能，是吸引受众不断看下去的法宝。

（二）构思的新颖性

如何能够发挥短、平、快的宣传短片优势，以小中见大，使人于短片中感受到电视剧所蕴含的时代精神和人生哲理，从而形成一种思想冲击力？构思上取胜是核心环节。构思取胜关键在立意新颖，但不是要刻意地标新立异，而是要选取新颖的视角，表达出慧眼独具的看点。愈是出乎受众的意料，愈是打破正常心理期待的那种平衡状态，受众愈是能从中找到某种现实性的关联，愈是能在心里激起长久的回味和审美期待。

（三）细节的生动性

短片可通过一个个生动的细节或以剧中人物性格的一个侧面来作为一种符号和代码，将电视剧的亮点突出出来，激起受众积极参与剧情演进发展的主观能动性。

简言之，短片宣传要紧紧把握住情节跌宕、悬念设置、矛盾冲突、细节刻画、心理描写、音乐、音效等强效元素。一个几分钟的电视剧宣传短片要通过不断设置兴趣元素，以及快节奏的叙事转换、矛盾冲突的集中化、故事人物的传奇化、动作的性格化等要素来积极适应快餐文化的基本消费要求。如果电视剧特色明显，还要尽量突出电视剧所涉及的多元化内容、方言化语言和地域化风格特征。由于电视剧制作的流程性，电视剧一般采用边拍边播（宣传片）的模式，因此，电视剧宣传短片越来越成为流水线上集体创作的结果。

六、新媒体的发展将成为未来电视剧宣传的主攻发展方向

对电视剧的媒体宣传策略的认识，有一个从简单到复杂、从表面到深入的过程。第一阶段的电视剧媒体宣传策略更多是从广播、电视和报纸等行业特点出发考虑电视剧的宣传，对电视剧的本质和特性还认识不够，往往更多强调内容决定形式，宣传形式简单划一。而第二阶段的电视剧媒体宣传策略则开始努力去认识新媒体所特有的表现形式，重视形式如何更好地服务于内容。

较之于传统媒体，新媒体优势明显。新媒体具有交互性和跨时空的特点，可以与受众建立起真正的亲密联系。新媒体给整个媒体行业带来了巨大冲击，媒体行业整体的信息传输制作过程中的科技含量越来越高。新媒体带有受众自产自销乐在其中的因素，信息发布多为自发行为，信息发送者与接受者似已达成默契，默默地进行着无成本和无负担的信息发布。这种传受双方的新型信息交流方式也对传统媒体的新闻产品制作流程形成严峻挑战，挑战的核心主题就是传统媒体的"高成本"信息发布如何应对新媒体的"无成本"信息发布。新媒体的多媒体整合态势已经形成，传统媒体如何顺势作为将是未来发展的关键。在网络媒体和新媒体日益成为人们眼中的"新贵"的前提下，区别于以往的传统的销售策略，各大制片公司开始将眼光锁定于网络和新媒体的运用上。制作方运用明星博客和播客形式加大对电视剧的宣传力度，无论是演员在片场的拍摄花絮、趣闻，还是对电视剧播出情况的预热，都被运用到电视剧的宣传策略上，取得了很好的效果。手机媒体和移动电视等新媒体的广泛运用也为拍摄中的电视剧的宣传发挥了重要作用，手机报的相关报道和移动电视上反复播放的片花都加大了对电视剧的宣传力度。

从媒体发展现状来看，媒体与受众关系正发生着一系列变化。随着媒体渠道的增多，受众获取信息的来源和接触的信息量也逐渐增多，这也使受众难以集中注意力，没有哪家媒体可以受到受众的

专宠。而现今时代，手机微信和网络内容的极大丰富也加速了人们媒介化生存的趋势。数字化、网络化的发展预示着一个时代的终结和一个新的、更辉煌时代的开始，广播影视的传统功能得到大大提升，节目质量、传播容量和效果都有极大的增强，而且拓展了新的功能，可以点播，可以互动，还可以开展其他信息服务。这些新功能使得视频点播、互动电视、网络电视、移动电视、手机电视、楼宇电视等新媒体业务成为社会关注热点。不仅广播、电影、电视之间加速了融合，而且广播影视与其他媒体、其他信息传播手段都加速了融合，媒体之间、各种传播手段之间的界限越来越模糊。特别是互联网的崛起，既充分体现了各种媒体融合的趋势，又为各种媒体的发展提供了新的平台。

　　大多数受众的选择证明，电视剧仍然是中国电视传媒市场上最重要的内容基础，甚至是相当多电视台经营立台之本，许多电视台超过半数的广告收入来源于电视剧时段。有些卫视已明显具备了强大的购片实力，独播剧逐渐成风就是电视剧市场洗牌的重要推动力。但购买独播剧更倾向于"大戏"，众多中小题材剧目的市场空间和容量反而变小了。古装剧和警匪剧的政策性限制使传统的电视剧生产大为缩减，相当多制作团队转型做现代题材，以家庭伦理剧为主。"好题材＋好剧本＋好演员＋好团队＋好回报"，成为理性影视投资机构（特别是有传媒背景的投资方，如电视台）的基本考量标准。从趋势来看，越来越多的广告客户也会左右电视剧市场的洗牌，大客户认同的电视剧类型会更走俏。随着现代题材的增多，真正有效果的植入式广告可能会成为新一轮电视剧生产中的潮流。目前，电视剧市场也许会像电影业那样，每年也只需要几部有分量的"大剧"，哪怕有争论，那也是适时符合了市场和受众需求的。电视剧重在以情节吸引人、以真情感动人或以思想影响人。从发展的角度看，一些电视台正在尝试的各类情景剧和栏目剧，如果剧情更紧凑简练，也是比较适合新媒体平台播出的。现在基本形成了大制作的电影在

专业电影院看，小制作的内容在网上看，这也许是个大趋势。新一轮大浪淘沙后，市场上留下的是更有想法、有创意、有活力的优秀影视作品！谁多研究受众、多下功夫磨好本子、真材实料拍好片子，谁就有更大的机会。电视剧题材选择最为关键，好好拍戏，收视率天天向上，节目好、广告好才是真的好。

新媒体创造了受众观看电视剧的新平台，受众可以多途径、多平台观看电视剧，促进了电视剧的分众化影像传播，也延展了电视剧媒体宣传的范围。与此同时，新媒体也造就了大众文化的裂变与转型。生活中的受众，在传媒产业中，已被界定为媒体消费者。媒体环境和社会需求的转变使得受众出现分化的态势。从新媒体所带来的文化交流走向来看，在这个世界上，文化交流如同天上的气流，无时无刻不在进行。风雨雷电没有国境线，文化亦如此。问题不在于这种交流是否"合情合理"，而是此刻新媒体经常充当强势文化的推销员角色。

七、中国电视剧对外媒体宣传策略前瞻

随着我国改革开放的日益深入，中国在努力和世界接轨的同时，世界也想感受真实的中国。影视作品恰恰能迎合这种需要，韩剧在东南亚国家的影响力就充分证明了影视艺术本身就是一种审美层面的国家文化宣传。"自从 1993 年中央电视台引进第一部韩国电视剧《嫉妒》，中央及地方台相继推出了大批颇受中国人喜爱的韩国影视剧。"①其影响力已经超越了文化本身的内涵，不仅展现了韩国人的整体形象，更给韩国带来了巨大的政治与经济收益。由此，引发了运用电视剧进行外宣的思考。

目前，国产电视剧海外发行还存在一定难度。我国电视剧输出的主要市场是日本、新加坡等国家，由于它们都有一定的华语节目，

① 邱兆敏. 关于利用电视剧加强对外宣传的构想. 对外大传播，2005（6）.

因而为电视剧的海外发行提供了便利条件。尤其是古装剧，由于制作成本较大，海外发行的收入是弥补其高投入的一个重要资金来源。但古装剧的海外发行喜忧参半。导致海外发行市场萎缩的原因有：一方面，国际版权交易中变动因素过多，不易掌控。电视剧市场中的国际贸易没有供严格遵循的规则体系，定价标准也不稳定，正规的交易渠道没有充分利用起来。应该充分发挥使领馆的外交优势，加速推进中国的影视文化产品输出。另一方面，国外对于国产电视剧里的价值观和人文地理环境都缺少了解，全面的海外发行策略并不现实，绝大部分的电视剧只能针对海外华人市场。如何激发海外华人受众的观看热情，进而积极带动整个海外电视剧市场的繁荣，既是一个宣传创新问题，也是一个受众心理与审美习惯问题。

亚洲地区的海外市场一般欢迎古装戏、历史戏、名著改编戏等，农村戏、现实题材戏很难打入海外市场。主要原因是国情不同，剧中很难有吸引人的亮点。可是，令人颇感欣慰的是，纪录片、专题片和城市形象片凭借其直观现实的特点而成为外宣的重要手段。但电视剧相对于这几类纪实题材的影像资料，具有更大的优势，主要表现在以下几个方面。

（一）电视剧可以产生正向的连锁效应

中国的电视剧要学会运用平稳的艺术性叙事方式，从平民视角展现中国各方面的发展。电视剧的文艺娱乐性质，淡化了宣传给受众造成的抵触心理。相对于纪录片和专题片等纪实性影像作品，电视剧作为一种艺术形式，它的作用在于润物无声，更富有人情味和趣味性，更易于被接受。好的电视剧会让人身临其境，融入其中。这就意味着电视剧完全可以成为传播中华文化的有效载体。可以利用电视剧将中国具有鲜明特色的民族风情展现在国外受众面前，让他们心怀愉悦之情，乐于欣赏中国故事，乐于了解中国人民的生活方式和思想意识，乐于随着故事情节的跌宕起伏感受中国人民的人

文情怀，乐于接受和热爱这个国度和这里的人民。

（二）重视电视剧海外营销的渐进推广策略

从渐进推广的策略来看，"国际营销市场应分为四个开发等级：一级市场为中国大陆及港台地区；二级市场是全球华人散布的区域及有中国文化根源的外籍华裔聚居地；三级市场为欧美市场；四级市场为受欧美国家文化影响的世界其他国家"①。从文化和地域最相近的地域开始开发，到逐步打开下一个市场，这四个市场之间都存在着"环环相扣"的关联。在发行旅游宣传片和电视剧宣传片时，我国电视剧的制作方应根据不同国家定位发行不同的版本，如本土版、东南亚版、欧美版等多个版本。在亚洲版本中，要多体现血脉相连的文化背景，要找到各国文化的融合点，要善于将中国的文化特色注入别国传统文化体验中，始终体现出文化的自然融合而不是相反。在欧美版本中，要注重吸收好莱坞大片中的动感形象来适应欧美人的口味。从我国目前传媒文化产业发展路径可以看出，对发达国家文化交流出现逆差的主要原因在于，对国内整体的文化资源不能善加利用，对文化产业的相关产业链经营不当。

（三）要善于运用消解文化差异的融合策略

文化背景和历史发展轨迹的差异使东西方文化的沟通存在着一定难度。要解决这一问题，我们必须加强对外国文化的核心思想和受这些思想影响的潜在受众等情况的调研。从人类共同兴趣和共同关心的问题出发，在选题上，尽量从博爱的角度出发，积极宣扬向善和创新进取的思想，尊重生活方式的差异，尊重个性的张扬，尊重并积极帮助弱势群体。这些都是西方社会普遍遵循的社会原则，它们带有一定的宗教情结，不过却对人际交流和社会和谐有重要的

① 肖文娟.我国国际文化传播如何借鉴韩国经验.青年记者，2006（8）.

助推作用。从题材上，情感故事和探险故事都是可供选择的方向。体现中国人海外生活的电视剧，如《北京人在纽约》《上海人在东京》等一系列的剧集都展现了海外华人渴望融入国外社会的心理和对祖国割舍不断的情意。反向推之，我们也可以推出一些对国外受众有天然吸引力和让他们有新鲜感的选题，如《美国人在北京》和《英国人在上海》等。

（四）借鉴韩国电视剧以受众为本的市场拓展策略

韩国影视剧的平民视角反映了城市平民大众现在普遍的文化观念和文化心态，往往给受众以一种亲切感并产生强烈的共鸣效应。这些都源于韩剧对受众各种需求的深刻理解，主要表现在以下几个方面。

1. 重视电视剧商业化包装与市场需求对接

文化产业的商业化包装要注重市场需求，对产品本身的市场竞争力要进行精准评估。例如，韩国的电视节目和剧集播出时，要先尝试性播出部分节目或剧集，节目能否延续或剧情如何发展要看受众的投票意向，甚至有时剧中主要人物的生死和某些情节都由受众决定，其实质是受众与主创人员一起共同完成节目和剧集的创作，受众的核心地位和创造力得到集中展现。从市场包装来说，大多数韩剧都具有唯美浪漫、讲究视觉享受的特点，这些都是商业化运作的结果，其中不乏一些植入式广告。

2. 重视电视剧产品的内在质量

韩剧非常珍视民族文化，善于在差异中寻找共通点。例如《大长今》，韩方为了拍好传统素材，专门成立了一些课题组，请专家把关相关专业内容，善于把商业和科研相结合，有目的和有计划地把文化科研资源转化成商业资源。2014 年火遍亚洲及全球的韩国电视剧《来自星星的你》和 2016 年的《太阳的后裔》同样如此。电视剧产品的内在质量还体现在电视剧的几个重要组成部分上：首先，

内容上，以情节取胜，以唯美动人的爱情打动人。其次，细节上，以精致取胜。再次，角色上，以俊男美女刷亮受众的眼睛；画面上，以精美的画面营造特殊的意境并善于选取场景；衣饰上，以紧跟潮流的时装打扮角色；音乐上，以优美的曲调打造出一种格外的情调。

3. 故事策划以受众需求为本

韩国电视剧之所以能够热播流行，主要就在于故事情节好看，吸引人，重视受众的各方面需求。韩国在拍外销中国的电视剧时，会让编创人员事先到中国来了解审美需求上的民情民意，据此调整创作思路，在知己知彼的前提下，他们的作品在中国能够获得较大的成功就是理所当然的事情了。可见，故事策划是电视剧的命脉所在，是建立在"想受众所想"基础上的。所以，韩剧特别关注人性，讲究生活平民化。"平民化意味着电视剧创作在内容、题材、主题选择上贴近生活，贴近受众；在创作视角、表现视角、叙述视角上具有平民意识，即不给受众指导性的结论，而是给予受众共享、共思、共乐的参与空间；在传播功能上能够给人们提供知识信息（解惑）和消闲娱乐（解闷），让人们感受到公平、公正，替人们伸张正义（解气），因而为平民百姓所喜闻乐见。电视剧要多反映平民生活，电视剧追求最大多数受众的需要，是电视剧取得高收视率的必然要求。"[①]

许多国际反响良好的电视剧，例如 2005 年获得美国电视最高奖——艾美奖的《为奴隶的母亲》，2008 年获得艾美奖提名的《等郎妹》等作品，都是墙外开花，但都不被国内受众所熟知。[②]遗憾的是，这些作品通过呈现旧中国普通劳动妇女的艰苦生活来迎合西方受众的猎奇心理。2015 年，《琅琊榜》在国内热播的同时，"就已

① 江华超. 韩剧"攻城略地"引中国电视人"冷思考". 文汇报，2005-9-23.
② 国产电视剧走进"输出时代". 中国文化传媒网，2013-2-21.http://www.ccdy.cn/cehua/2013ch/guochanjunixi/201302/t20130221_567465.htm.

收到来自美国、韩国、新加坡等国家的订单。而《媳妇的美好时代》则是典型的案例之一，该剧自引进非洲国家后，引发当地的收视热潮。目前国产电视剧出口较多的是东南亚国家以及第三世界国家，真正进入欧美国家的较少，而《甄嬛传》则是第一部登陆美国付费视频网站 Netflix 的国产电视剧"①。但对于一部影视作品而言，若想获得受众认可，关键还是内容质量需要过硬，尤其是要想进入已经拥有高度发达并成熟的工业体系的美国等市场，在剧情安排、拍摄技法、后期制作等方面均须保质保量。换言之，只有凭借过硬的实力才能在海外市场逐步提升自身的话语权。

　　共同的文化渊源和地缘情结使我国电视剧在东南亚国家和地区具有明显的文化亲和力。现在韩国等亚洲国家几乎都有专门的电视频道播出中国电视剧，说明韩国等亚洲受众对中国电视剧同样有观赏需求。在媒体积极的宣传策略助推下，随着时间的推移，相信中国越来越多的优秀电视剧会受到其他国家受众的欢迎。这也需要中国电视剧在演员、导演、剧本、编剧等选择上，要有前瞻意识，应该本着立足本土，放眼全国，面向省内外、境内外择优选择的原则，用一流的投入，换来一流的产出。与此同时，中国电视剧也需要打造一支懂市场、善管理和政治意识、文化意识、艺术审美意识强的年轻制片人队伍，更需要积极培养知识型、智慧型、创意型、包装型的文化人才。

　　黄会林在《中国影视美学建设刍议》中，从继承、发扬民族美学和民族文化角度谈电视剧艺术的发展，对主旋律电视剧价值问题也有涉及。作者引用了张岱年《中华文明的现代复兴和综合创新》中的一段话："从世界思想、世界文化发展的宏观视角来看，中国文化思想主流中贯穿的这种超越个人本位、自我中心的互主体性观念，代表了一种迥然不同于西方近现代思想的新型的主体性观念和价值

① 国产影视剧尴尬：电影海外营收仅为国内票房1/10. 北京商报，2016-5-17. http://money.163.com/16/0517/09/BN8OB91800253B0H.html.

观念。"①他还结合侯孝贤等人的电影指出，他们电影中的文化情感和对民族生活的深切关心才是纪实主义的深层意义。"了解你成长的这块土地所接受的历史、文化的经验，然后你的表现形式又适合于表现这样的客观环境，才发展出一种可能不同于其他的国家或者地区的影片，才有它的特殊性。"电视剧是当代中国社会最有影响力的叙事艺术形式之一，最集中地体现着中国叙事审美文化传统的现实文化意义。要明确，电视剧的海外影响力也是中国文化软实力的体现。

① 张岱年，王东.中华文明的现代复兴和综合创新.新华文摘，1997（8）.

第四章　电影的媒体宣传策略

如果把电视剧艺术看成一种为建构社会理想而启迪和教育民众的工具就是"启蒙论"的话，这种"启蒙论"在电视剧理论中也是存在的。而"娱乐论"则将电影视为一种消费产品、一种娱乐性的市民文化产品，它来自"现代性"的消费趋向和电影本身作为工业产品的特性。这种意义上的"娱乐论"同样也反映在电视剧理论话语中，因为"娱乐论"既然和工业产品的特性联系在一起，那么电视剧和电影作为影视公司的工业产品的不同类型，就与此密切相关。

第一节　渠道互利与粘贴效应策略及其应用

在电视出现之后，电影院里的电影就备受冷落。随着数字电视服务功能日趋完善，电影就注定要被某些受众打入"冷宫"了。怎样让这些受众重回电影院？策略得当很重要。去影院看电影是一种非常具有潜力的文化娱乐消费方式，关键在于开发受众资源。从终端实践经验来看，可以尝试采取渠道互利与粘贴效应策略法。对于很多电影院来说，"该来的一定会来"，电影院始终是中国情侣沟通情感的理想之地，这是属于"该来"的群体。可是最大和最有价值的挑战是让那些没有观影冲动也能来影院看电影的那部分"不该"和"不愿意"来的群体。最有效和最直接的方法就是把免费电影票通过各种渠道手段送到潜在消费者手上，制造潜在观影者的实际消费行为。"送"票就是一种好方法。即使你从来都不喜欢去影院看电

影，但是出于不要浪费的考虑，你可能还是要去试下的。这对普通的电影院来说，免费赠票开销大，最怕"赔本赚吆喝"。只有借助渠道的力量，才能高效发挥"粘贴"策略的功效。对于影院来说，主要有以下几种手段。

一、开发大客户资源，挖掘整体合作

通过渠道合作关系，开发具有可深入合作潜力的大客户资源，如银行、电信等大型商业服务机构。该渠道特点是拥有大量的会员群体或者顾客消费群体，维护客户忠诚度很有必要。可以将影票礼包作为联络感情的媒介开展互动活动。从实战来说，新影院开业要有促销，赚人气。如果促销的方式直接就是门市票价打折，效果也不会太好。因为影院虽然票价便宜了，但还是那些愿意来的来了，不愿意的依然不来，开发不出新的观影人群。可以换个思路，利用通信和金融等行业的渠道终端优势,让客户积分直接变成电影票，与此同时，也将其用户直接转换成观影人群。这种渠道互利与粘贴效应模式可以很好地达到吸引潜在受众观影和维持商家用户良好关系的双赢目的。

二、深度开发媒体资源，充分利用媒体力量

媒体是影响观影人群数量的重要因素。宣传渠道还要选择在影城当地具有相当影响力的媒体。该渠道特点是影响面广，能提供观影信息并激发观影欲望，可以深刻影响目标人群，能将相应媒体的受众群、忠实读者直接转化成现实观影者。当然，实惠的电影票以及与媒体的互动活动必不可少。最好能让报纸、广播、电视、网络、手机媒体等多元信息媒介齐动员，通过设立《电影资讯》等专栏板块，在为更多受众提供观影实惠的同时，还可以提升品牌。这种渠道互利与粘贴效应模式实质是影城提供新鲜创意以及优惠票价，媒体发布电影资讯，读者参与活动的良性循环模式。

三、发挥新媒体团购优势开展营销

根据一般影城的团体票政策，当购买影票达到一定数量后，就会有相应的折扣。这种渠道互利与粘贴效应模式，其实是一种资源整合营销的思路，是对大众资源的充分结合与利用，可以实现与渠道和受众的共赢。对于电影院来说，可以在短时间内，大幅度积攒人气，开发出有潜在观影欲望的群体。

现如今去看电影的受众，几乎都是被电影前期的大量宣传吸引去的。而消费群体有一种跟风现象，对于最流行的电影，大家都会争先恐后地去看。根据这种观影心理，媒体策划可以采取如下方案：

首先，加大多元媒体宣传力度。宣传的主题最好围绕影片内容进行。将电影中吸引人的情节做成片花，用于宣传时播放。可将片花投放到视频网站上，加以简要介绍，使片花更加吸引人。片花的制作要让受众有一种猜不透的感觉，引起受众的评论与猜测，以此来达到网上宣传效果。在电影院播放别的电影前播放该电影的片花和上映日期，给受众心理上的暗示。在一些影评杂志上刊登该电影的一些信息，电影主题主打的核心内容要形成话题效应，以此来扩大电影的主题效果。就像广告，有一句好的广告词，就能让受众对广告记忆犹新。

其次，要格外重视新媒体的宣传。可以经常在网络上播放一些幕后花絮，制造一些新闻来夺人眼球，让人更想看电影成品。这种吊人胃口的观影引导策略也是一种让电影"情节"引起观影"情结"的重要影片宣传手段。如，2015年上映的电影《大圣归来》就充分利用了微博营销手段。其中，"自来水"，即自发结成的为某一电影进行宣传的微博水军团体，他们为影片的影响力传播发挥了巨大作用。2017年上映的韩寒导演的电影《乘风破浪》更是充分发挥了韩寒个人自媒体的社交影响力，加之主演邓超、彭于晏、赵丽颖等拥有众多"迷粉"的追捧，没有票房才奇怪。

最后，可以根据电影设定来制作具有纪念意义的文化衍生品。例如，在宣传电影的同时宣布，每位观看该电影的受众都可凭电影票得到一枚珍藏版的徽章或与影片内容相关的小玩具，这样便能吸引更多的受众前来观看电影。文化衍生品力求制作精美，具有流行元素，足够吸引受众的眼球。

第二节　事件和口碑营销宣传策略

国内大制作的电影的宣传目标都是力求达到"好莱坞工业标准"，全面追求大规模、大覆盖和高密度。事件营销和口碑营销可以提高电影的知名度，但需要提升到正向层面而不是单纯的八卦内容。在有了知名度后，就会对潜在观影者产生一定吸引力，使他们产生观影冲动。完成这种期待视野的关键是影片要有足够的宣传点、超强的凝聚力。除了以静态和动态等形式全面登陆电视广告、地铁公交路牌广告和楼宇广告外，随着上映的临近，各种媒体专访等多种宣传模式要积极预热造势。

一、事件营销推广策略

事件营销，简言之，就是通过把握新闻的规律，捕捉具有新闻价值的事件，通过媒体传播，从而达到广而告之的效果。大量运用事件营销可以增加其在媒体上的受众缘。电影宣传通常在影片上映前期要将影片有限的宣传点在较短时间内充分展现，实现传播效果的最大化。在这"酒好也怕巷子深"的时代，大规模的持续宣传可以使受众不得不去影院观影以解开诸多悬疑。

二、口碑营销推广策略

属于公共关系范畴的口碑营销策略，是指充分发挥人际传播优

势，利用口碑传播。许多人都是因熟人推荐才去影院观赏影片，开心网、人人网、腾讯网、新浪微博上有关影片的信息也是重要的宣传营销平台。4C[Customer（顾客）、Cost（成本）、Convenience（便利）和 Communication（沟通）]理论认为，产品价格不是由企业来定的，而是由消费者决定的。随着网络时代的到来，多元互动式的口碑传播将取代传统的口耳相传，它能以最低的成本获得更多的注意力资源。如何善用媒体及相关网站，让有观影热情者自发地成为影片的宣传军？营销传播倡导以消费者为中心的营销原则，即从"消费者请注意"向"请注意消费者"转变。口碑营销则应倡导从"受众请注意"向"请注意受众"转变，实现影视营销的受众中心观。

第三节　影院的精密营销传播策略

"同质化竞争"下的带有建设性的娱乐创意很重要。当观影成为一种时尚与品位的象征时，其中的商业价值和宣传价值也就可以直观呈现了。

一、个性选择决定细分受众

电影作为一种精神层面的文化产品，是一种自主性极强的选择性消费行为，因此电影受众的生活状态也带有独特的个性风格，他们追求时尚和自由，渴望被关注，在意休闲生活品质，注重文化层面的精神享受。他们比较愿意接受具有挑战性的新鲜事物，同时也是比较感性和易于冲动的人。

二、要掌握品牌营销核心要素

人群越集中，定位效果越精准，传播的效果也会越好。关键是找到品牌与电影之间的结合点，才能打动这群消费者。要积极寻找

品牌推广与电影的平衡点，让品牌、影片、消费者三方受益。主题式和活动式营销是关键，要利用媒体将传播的半径扩大。此外，与电影结合的营销方式渐成体系。这种营销体系包括电影前期的推广活动与衍生产品的后续媒体宣传，还包括电影剧本改编的影视小说等的宣传。

第四节　电影传播策略中的文化产品整合传播策略

营销理论的普遍规律告诉我们，营销活动不但要适应环境，还要善于创造良好的市场营销环境，为市场营销开辟道路。国内电影市场应采取相应的宣传营销策略，为影片大卖开辟道路。

一、泛文化产品宣传营销策略

对于制作好的影片，要充分挖掘影片的"思想内核"，将抽象的理念转化为带有附加值的各种产品，这就需要加强对后电影产品的开发。在影视娱乐业发达的美国，非银幕营销的收益远大于银幕营销，如迪士尼的主题公园和相关衍生产品就老幼咸宜。电影营销要突破只重视影片本身宣传营销的狭隘视野，一部电影的商业运作应该是一个产业链。商家通常也很乐于与影片营销方联合开发电影衍生产品，毕竟是名利双收的双赢合作。

二、品牌营销宣传的亮点传播模式

亮点传播模式是在某一个层面或环节上，通过集中采取多种传播策略，为整个营销宣传过程寻找最佳盈利点，进行核心品牌营销。品牌营销包含两个层面，即建构以突出差异化甚至个性化标签为目的的品牌识别体系与开发以品牌的核心价值为主体的无形品牌资产。电影本身是一种无形的精神文化产品，人们消费电影的结果是

获得某种心理感受，而一个强势品牌必然有鲜明的品牌识别体现。这里需要处理好有关有形产品的理念先行即"有形产品无形化"和个性品牌的实体价值实现的"无形产品有形化"的辩证关系。王家卫的光怪陆离、吴宇森的暴力美学等都很好地实现了品牌价值在无形与有形之间的自由转换。

三、整合营销传播策略模式

在欧美国家，影视营销方很擅长运用市场调研的方法，通过相关数据搜集和分析来预测消费者与潜在消费者的消费欲望、满意度、忠诚度以及一系列的市场指数，为整合营销传播模式提供坚实的运作基础。这些数据的分析结果被运用到电影产业运作的各个环节当中。在剧本的编写阶段，相关受众调查结果会影响题材和故事的选择。在影片拍摄期间，媒介传播策略也是在数据支撑下有的放矢地进行。

"知否世事常变，变幻原是永恒"，这才是影视艺术发展的永恒定律。不论世事如何变迁，人们心中总会有各种美好憧憬，电影是梦幻的艺术和造梦的工具。如何完美制造符合受众需求的梦幻之旅，这不仅是电影本身应该承担的要务，也是电影营销成败的关键。

整合营销传播策略模式如下：

第一阶段　开拍之前

地点传播策略：某影片在某地举行开机仪式，此地自然风光如何？山高林密还是风景宜人？更适合拍摄哪些场景？

明星或导演传播策略：开拍在即，影片主角海选竞争激烈或吸引众多明星加盟。导演佳作即将面世，此前该导演曾经制作过哪些有影响力的作品？

影片题材传播策略：中国首部某题材影片正式开拍。该影片不同于其他大片，内容悬念不断，高潮迭起，有自身独特之处。

第二阶段　开拍历程

地点传播策略：极力渲染拍摄地点对拍摄影片的各种影响。正面影响适合场景拍摄，负面影响阻碍正常拍摄。剧组如何因地制宜地克服各种困难完成拍摄计划？

明星传播策略：围绕明星的影视造型与片场趣事或险象环生的拍摄遭遇制造宣传热点。

片场传播策略：透露部分片场拍摄细节与影片分镜头内容以吸引注意力。

导演传播策略：围绕导演对影片内容的阐释、角色定位与对演员演技的评价引起各方关注。

第三阶段　关机仪式

该阶段传播策略：某影片顺利关机，各方明星大腕到场祝贺。明星讲述拍摄趣闻，导演还将解答影片当中许多值得期待的亮点。重在突出影片内容与角色特点，尽量打造不同于以往同类或类似影片的内容与角色。

第四阶段　记者、媒体见面会

该阶段传播策略：关于明星影片和相关传闻的访问；关于导演拍摄影片目的以及故事题材和当今受众需求等的访问；播放预告片和片花。此后，独家采访导演或明星，畅谈影片。

第五阶段　各大电影节

该阶段传播策略：某影片亮相或入围某个大奖；导演发表感言，可以是成功感言，也可以是失败感言。

第六阶段　巡回首映、媒体合作

该阶段传播策略：在巡回首映中，可以突出某影片巡回首映启动，覆盖全国大中城市；某演员携手某影片在某地著名景点宣传，免费发放珍藏版剧照，场面火爆。

就媒体合作而言，可以通过某卫视携手某影片，将影片内容渗透到娱乐节目当中，通过让剧组参与娱乐活动完成影片介绍、明星才艺展示等，既有利于影片宣传又有利于提高节目收视率。

第七阶段 发行前期

该阶段传播策略：发行前期主要涉及档期安排和发行区域问题。

就档期而言，可以将影片锁定贺岁档、父亲节档、感恩节档等，将安排影片档期的考虑也作为宣传的要点。影片档期的提前或推迟也可以成为宣传的一个方面。

就发行区域而言，如果是国际大片，可以说某影片计划某日全球同步上映；如果是普通影片，可以说某影片将主打一线城市或二三线城市，力求惠及更多普通受众。

第八阶段 媒体看片会与发行以后

该阶段传播策略：某影片媒体看片会，场面感人，故事情节让人欲罢不能。此外，邀请幸运受众观影，口碑极好。

某影片某日全国公映，无论观后结果是好是坏，皆是观看热点。如果社会舆论评价极好，这是一个正向宣传点，会吸引后续受众前往观看；如果各界反响平平或是评价不高，这也可以成为一个宣传点：如此不良口碑的影片到底有多不好呢？一定要去看个究竟。这就是受众心理与宣传之间的微妙关系，好坏皆可成为宣传点。

电影的年度活动方案、宣传策略主要集中在：1 月元旦、春节；2 月除夕、情人节；3 月国际妇女节；4 月愚人节；5 月国际劳动节；6 月国际儿童节、端午节；7 月建党日、暑期营销活动；8 月建军节；9 月教师节、中秋节；10 月国庆节；12 月世界艾滋病日、圣诞节。

为迎接中国人民解放军建军 90 周年，2017 年 7 月底全面公映的《建军大业》是既《建国大业》和《建党伟业》之后的又一带有时代和历史纪念意义的精品巨制，也是继《建国大业》《建党伟业》之后中影"建国三部曲"系列的第三部作品，是展现中国人民解放军创建历史的宏大之作。继发布首个预告及首批人物形象对比图后，《建军大业》接连曝光刘昊然（微博）、马天宇（微博）、张艺兴（微博）、李易峰（微博）、白宇、梁大维、宋洋、叶筱玮、释小龙（微博）、李现、李岷城、王昭等主演的片场花絮，网友在缅怀历史、致

敬先烈的同时，更感受到了演员们的真诚与努力。一圆英雄梦，青年演员为角色"时刻战斗"；再忆英烈魂，网友感慨"别人的 20 岁"。电影《建军大业》一一回顾了这些历史人物的生平，令许多网友重温了当年革命先辈们为国家抛头颅洒热血的热血青春，诸多革命先驱在 20 岁出头的年纪就为革命牺牲，引发许多网友的感慨：要向先辈烈士致敬，我们年轻人也要时刻保持自己的赤诚之心!《建军大业》在公开放映前在社交媒体上的部分分享激发了不少网友对过去这段峥嵘岁月的兴趣，也让历史更深入地走进了众多"90 后"乃至"00后"年轻人的心中。有网友称："才发现我们对很多革命先辈都毫无了解，查过他们的生平事迹后觉得既钦佩又痛惜，期待上映时好好了解每一个人物，我想这也是《建军大业》最大的意义。"①《建军大业》在社交平台上公布了首批革命先辈与演员的形象对比图后，许多网友评论认为演员们的眼神和状态都相当入戏。系列对比图和花絮趣闻令不少网友每天"追更"，许多网友都很喜欢这种呈现方式，认为该片让年轻人了解了老一辈的光荣历史，也感受到了青年演员们的努力付出。这是一种传承，国人世代努力奋斗的传承。

通过对大众电影群体进行观察分析，由于电影院面对的主要是"情侣电影市场"，男女的基本比例相当，即使偶尔有单人购票，也大多数是女性受众，女性文化消费意识比男性文化消费意识更占主导地位，赢得女性受众等于赢得市场。观看电影的受众基本是一类年轻有朝气、文化水平高、收入和消费高的"小资"人士，这正是最可能受到广告影响的群体。从精神层面来说，如果中国有一些年轻的电影人能够真正认识到电影能给他们带来力量，他们真正能够找到创作的感觉，那么中国就可能会有精彩的电影出现。《中国合伙人》应该就是这样精彩的电影。这部影片在熠熠生辉的明星效应下，同样具有精神感召力。

① 《建军大业》传承先辈精神，青年演员们时刻战斗. 新浪娱乐微博，2017-5-24. http://ent.sina.com.cn/m/c/2017-05-24/doc-ifyfkkme0346516.shtml.

为了便于对比分析，我们来看一下 2016 年的电影票房排行榜。

2016 年电影票房排行榜前十名（截至 2016 年 2 月 18 日）[①]

年度排名	影片	票房	上映时间
1	美人鱼	22.57 亿	2016 年 2 月 8 日
2	澳门风云 3	9.07 亿	2016 年 2 月 8 日
3	西游记之孙悟空三打白骨精	9.04 亿	2016 年 2 月 8 日
4	功夫熊猫 3	8.77 亿	2016 年 1 月 29 日
5	星球大战：原力觉醒	8.25 亿	2016 年 1 月 9 日
6	熊出没之雄心归来	2.83 亿	2016 年 1 月 16 日
7	最后的巫师猎人	1.79 亿	2016 年 1 月 15 日
8	神探夏洛克	1.60 亿	2016 年 1 月 4 日
9	极限挑战	1.25 亿	2016 年 1 月 15 日
10	云中行走	9043 万	2016 年 1 月 22 日

2017 年电影票房排行榜前十名（截至 2017 年 5 月 18 日）[②]

排名	影片	票房	主演
1	速度与激情 8	26.78 亿	范·迪塞尔，道恩·强森
2	功夫瑜伽	17.17 亿	成龙，李治廷，张国立
3	西游伏妖篇	16.39 亿	吴亦凡，林更新，姚晨
4	金刚骷髅岛	11.61 亿	塞缪尔·杰克逊，景甜
5	极限特工：终极回归	11.28 亿	范·迪塞尔，甄子丹
6	生化危机 6：终章	11.12 亿	米拉·乔沃维奇，伊恩·格雷
7	乘风破浪	10.49 亿	邓超，赵丽颖，彭于晏
8	大闹天竺	7.55 亿	王宝强，岳云鹏，柳岩
9	金刚狼 3：殊死一战	7.32 亿	休·杰克曼，波伊德·霍布鲁克
10	情圣	6.58 亿	闫妮，小沈阳，肖央

　　① 2016 电影票房排行榜前十名. 上海本地宝影视资讯，2016-2-19. http://sh.bendibao.com/live/2016215/155053.shtm.

　　② 2017 电影票房排行榜前十名. 上海本地宝影视资讯，2017-5-18. http://sh.bendibao.com/live/201731/177472.shtm.

综上所述，在实际影视传播过程中，我们应对中国电影宣传营销模式存在的问题有充分的认识。如，宣传营销观念水平有待提高，宣传营销创意人才缺乏，宣传营销模式单一、同质化竞争严重。这些都表明中国电影营销现在仍处于以票房营销为目的的阶段，但却不得其法，票房收入不高，非票房营销又后劲不足，难与国际接轨。现在，网络营销、品牌营销、分众营销、竞合营销、文化营销等新的营销方式应运而生，这都为影片宣传提供了一定借鉴。我们现在的影片营销模式的最大不足是缺乏科学性和系统性，过分夸大创意的作用，而没有把营销建立在深入细致的市场调查和分析的基础上，最后只能是创意效果有限，社会影响力有限。可见，非科学化的宣传策略并非长久之计。

第五节　国内外大制作电影营销策略分析与比较

没有比较就看不出差距。通过以下两个方面的分析，可以大致理清中国电影产业发展前景及媒介传播发展方向。

一、中国电影媒体宣传模式现状及反思

我国电影的媒体宣传重点主要分布在暑期档、国庆档、贺岁档三个档期。暑期档主打少年儿童影片；国庆档主要针对一些主旋律的大片，一般以历史题材为主；贺岁档以轻松娱乐的影片为主，以便迎合新年的喜庆气氛。但是在票房尚佳的背后，我国电影也正面临着前所未有的危机和挑战。有好莱坞大片进入的贺岁档期，直接压缩了贺岁档国产影片的市场空间。求存图强的方法除了制作更高质量的电影之外，就是中国电影营销模式的发展与改进。我国影片尤其是大制作影片的营销传播应尽量避免完全遵循"营销传播大于影片"的纯商业理念，要将电影视为特殊的艺术产品，而不是单纯

地当成娱乐消费品，商业大片尤其要避免这种狭隘的视野。大制作商业影片叫座不叫好的主要原因就在于，受众被猛烈的宣传攻势所打动才进影院观影，其结果却发现影片不过如此，没有艺术风格和思想内容上的超越，最终导致再想将这些失望的影迷请进影院是难上加难。其中还应把握一个重要的理念，那就是要以超越的意识把握时代的效应点，以高品位的审美创造把握市场艺术的制衡点。艺术与市场不是劲敌而应当是依存关系。这种关系体现为市场需要电影艺术的支撑，艺术需要市场的扶持。影视艺术实现了市场化，则艺术生存就有了保障；市场支持了艺术生产，市场才具有成熟的气度。艺术要为人生提供一种富有历史深度和积极健康的审美情趣，在现今文化模式正在从纵深走向平面的时候，我们应该大力倡导这个方向，追求这一目标。

电影营销传播相当重要的一部分就是品牌推广。一方面，电影拍摄的主创人员都可开发成为宣传亮点，其中导演可成为品牌，明星演员更是品牌，如果是知名电影公司也可以发挥品牌效应等；另一方面，围绕影片形成相关商品品牌开发的产业链。许多大片主要依靠知名导演和明星的品牌效应作为票房保障。常规的影片宣传是零星放出新闻，系统而有序地进行宣传、策划与营销。其中，焦点宣传、抓住突破口是重点。李安的《色戒》，影片的尺度问题在社会上引起了巨大轰动，这些都是典型的焦点宣传效应。此外，《建国大业》等主旋律影片凭借全明星阵容吸引了众多影迷，也验证了品牌效应的社会影响力。

由此可见，电影传播营销要有先行意识，这就要求电影在未开拍前就应做出营销推广计划，在拍摄和制作过程中不断完善以进行进一步的精准定位，利用营销的思维来开展整部影片的运作。要针对目标受众，从影片的内容和情节设定到演员的选择，都要进行完整的规划。

二、好莱坞营销模式分析

好莱坞的成功应该是营销的成功，好莱坞大片总能在全球营造出"山雨欲来风满楼"的盛况。通过严密的市场调查和信息分析的科学运作，好莱坞在电影开拍前，就已找好投资人和购买者，只需根据市场需求制定出影片情节与内容，再根据剧情来选择导演和演员。试映是其中最重要的调查手段，通过选择特定人群进行试映活动，掌握受众观影的第一手资料。在电影发行前，通过反复播放电视广告或预告片，创造了观影需求。其精彩、准确的宣传营销方案与执行，常常达到事半功倍的效果。

2014年，笔者正在美国进行访学，亲身体验了美国电影营销的无孔不入。以2014年《超凡蜘蛛侠2》系列营销模式为例，植入式营销和高科技营销，在其营销案例中都有所体现。2014年6月，笔者当时正在美国盐湖城的一家宾馆入住。在宾馆用餐时，发现在就餐处的桌子上都摆放了"蜘蛛侠"的有奖竞猜海报。在超市买的食品的包装盒上竟然也印着"蜘蛛侠有奖竞猜赢得影票"和相关蜘蛛侠系列产品的广告，并特别标注"请登录蜘蛛侠网站有更多惊喜"。在美国超市里有系列蜘蛛侠造型的各式玩具。在万圣节期间，还特别推出了全套蜘蛛侠的服装、手套、头饰等。这就是美式营销的全方位轰炸，目之所及，都是营销产品。

简言之，我们感受着大制作电影场景的恢宏气势、明星阵容的强大、各种视听特效的震撼。我们的导演和受众都在追逐着美国好莱坞的大制作商业影片。但是，与好莱坞成熟的电影商业化运作相比，中国电影的市场化起步晚，电影营销意识和使用的营销手段还都是一些舶来的常规手段，营销策略单一，不过是"电影贴片""捆绑宣传""联合促销"等。但是，我们也应该看到过度的商业化运作也带来一些问题。正如梅斯特罗维奇的《后情感社会》中所描绘的西方文化背景下的"后情感主义"，这种被文化产业熟练操作的"合

成的和拟想的情感"，为投资风险所控制的"安全、可靠的"作品中
显露出来的"快适伦理"，与传统意义上的作为艺术感染力的动力源
的"真实情感"显然不是同一个所指。即使在传统意义上，艺术情感
论的绝对化也曾经把创作带入歧途，拜情感为主题的作品格调往往过
高估计自我的普遍意义，缺乏自我的升华和超越。这样的作品尽管具
有幽深的撼动人心的自我解剖力，不乏对人精神世界的深刻揭示；但
是致命之处在于它缺乏历史高度，不具雄浑大气，难成时代的强音。

三、我国电影产业发展前景及媒介传播发展方向

我国电影产业的基本现状是衍生产品开发落后，电影市场规模
相对小，电影受众群偏窄，观影率低，尚未形成适应电影产业发展
需要的健全的政策法规。加快电影产业发展的关键，是要树立适应
电影产业发展的营销观念，调整电影产业结构，促进电影产业升级。
要充分挖掘宝贵的民族文化资源，制作出能适应国内和国际需求的
精品电影，只有民族的才是世界的。正如 2014 年 APEC（亚太经贸
合作组织）会议领导人的"新中装"一样，此次亮相的"新中装"
以中国三大锦之一的宋锦为面料，融入诸多中国传统服装设计理念。
"新中装"提倡的是将中华传统文化和元素进行传承与发扬，体现的
是一种自信的外交语言和对民族文化的弘扬。会议期间，各国领导
人都身着中式服装亮相，这本身就是一种契机。这些中国元素都可
以成为我国电影中的特色品牌，吸引各国受众注意。应该看到，改
革开放以来，我国经济实现了跨越式发展。经济的发展为电影产业
的繁荣奠定了物质基础，这是我国电影产业发展的客观有利条件。
但是在盲目模仿好莱坞电影的过程中，我国电影产业也迷失了自我。
中国影视艺术在民族优秀文化与当代中国精神内核的艺术表现上很
匮乏，甚至出现表述上的空白。只有在艺术上掌握了民族话语权，
才能真正成就伟大的作品，否则只能是不断地抄袭和复制，永远不
会有创新，永远不会让人记忆犹新，永远不会成为经典。

第五章　大众媒体本体多元视角下的
媒介宣传规律

本章将结合大众媒介最新发展实际，分别从报纸受众群、报纸微博、主流新媒体、网络社会和影视剧全媒体宣传策略模式等方面进行相关内容阐述。

第一节　报纸受众群增值途径与
影视作品宣传策略

如果说，经济学主要研究经济活动的动力和对活动的阻力的话，那么，报业经济学就应该将报业经济活动的动力、受众和产业链条延伸中的阻力作为研究中的重点。从报纸进行经营活动的实践来看，报纸的发行和受众的需求就像"一把剪刀的两片刀面"，必须双管齐下才能更有效率和价值，单独重视和只使用剪刀的一面对报纸的整体经营都是徒劳无益的。其中，报纸的读者既是报纸发行中的消费者，也是报纸进行深层次价值开发的终端客户。换言之，报纸经济效益的高低最终取决于报纸受众群作为终端客户的开发能力。本节将针对报纸受众群作为终端客户的具体特点及现存问题展开论述。

一、报纸的传统受众消费群仍需进一步开发和引导

从报纸内容生产最直观的角度出发，要想实现对报纸受众消费群的进一步开发和引导，就要求报纸要转变原有的受众思想，从"只帮忙不帮闲"向"既帮忙又帮闲"的方向转变。这里的"闲"主要指"有闲"，"有闲"不是指懒惰，而是指非生产性消耗时间。这里

的"帮闲"不仅指消费信息和娱乐信息在报纸内容上比例的增加，更意味着一种活动策划能力。如报社通过与商家合作，开展电影节、美食节、购物节等休闲活动，积极进行消费引导。通过一系列有组织的影视策划活动，报纸的经济效益和无形品牌资产的增值潜力都将得到进一步提升。在对受众消费群进行进一步引导的过程中，还要根据报纸受众多为中年人和社会精英阶层的特点，开展有针对性的引导。

随着新媒体与传统媒体在信息传播中的并驾齐驱，报纸的受众消费群也逐渐演变为几乎泾渭分明的两类受众群体：

一类是纸质传统媒体的受众消费群。他们的年龄一般在 40 岁以上，是颇有消费能力的实力派一族，亦即所谓的"三高"即"高学历、高收入、高消费"读者。

另一类是数字报纸的受众一族。这一群体主要是那些 35 岁以下的年轻人，他们不大喜欢看传统的报纸媒体，是时尚消费的新生代，求新求变是该群体生活的常态。

这两类群体都是影视受众的最基本构成群体。前者通常以收看电视剧为主要的消闲手段，后者则以进影院看电影为时尚消费标志。可以说，报纸的纸质版和电子版的影视宣传与活动策划都会给电视台和电影院带来稳定的受众源。尤其像《中国电视报》和天津《今晚报》这样的报纸，做好影视作品的媒体宣传和活动策划既是自产自销的表现，也是关注都市人休闲生活的集中体现。

从报纸受众群的变化来分析报纸营利模式，我们应该看到以前媒体的营利模式是建立在大量生产和大量销售的基础之上的，8:2 的帕累托定律成为选定"高端市场"和"重度用户"的一个核心策略依据。所谓营销不过是抓好那些大用户，即属于 20%而占有 80%资源的客户，而那些属于 80%只占有 20%资源的客户虽然总数很多，但因为可开发的效益有限而经常被忽略不计。我们应该看到，新媒体的出现已经改变了目前整个纸质媒体发展的格局，一种崭新的"长

尾营销"理论开始登场，原来被忽略不计的众多而分散的 80%的"长尾"成为重要的营销资源。如，当当网、卓越网等网站就很好地利用了"长尾营销"理论，紧紧抓住了 80%的长尾消费者，获得了可观的经济效益。报纸网站经营者也应正视报纸网站的受众群特点，从印刷媒体泛精英化受众理念向电子媒介更广大目标受众理念转变，实现从泛精英式模糊定位向大目标精确定位转变，将内容设置和受众的群体特点紧密结合起来，抓牢利润"长尾"。

二、报纸新媒体状态下的新型受众群的价值增值问题

从报纸自身而言，随着新媒体的成熟，受众的接受和认可程度不断提高，加上报业业内竞争加剧和利润重心外移，原有的价值链再度遭遇多重分割。以前新兴媒体的广告份额很少，还没有对传统媒体构成实际威胁，那是因为新兴媒体处于试水阶段，传统媒体也处于观望状态，还没有把这个"新生儿"放在眼里。当新兴媒体通过不断的市场摸索找到了适合自身的生长点时，自视清高的传统媒体也就招架不住了。总的来说，传统媒体面对新兴媒体的挑战，不外乎两种迎战策略：

一种策略是传统媒体有充分的能力和把握战胜新兴媒体，使新兴媒体在传统媒体面前卑躬屈膝、自叹弗如。这种情况只能是在新兴媒体遭遇现实冷遇无法独立生存时才会出现。

另一种策略是面对新兴媒体的强劲发展态势，传统媒体短时间内无力征服失地。在这种完全处于劣势的状态之下，传统媒体的唯一选择就是取其精华为己所用。

目前，传统媒体普遍采用的策略是"留原神、借其形"，借此来弥补自身的不足。即保留传统媒体在内容制作上的优势，这是传统媒体的"原神"；借用新兴媒体在信息传播上携带方便、传输便捷的优势，力求达到"形神完备"的理想境界。这大致可以被视为报纸网络版和手机报产生的媒介背景。换言之，数字化时代催生报业变

革，新的形势要求传统媒体必须做出应对，调整发展思路。危机也意味着机遇，传统媒体必须按照数字化时代新媒介产业发展逻辑去重新认识受众群需求特点，去打造新的运作体制及营利模式。唯有如此，才有望突破重围，实现超常规的发展。

综上所述，针对新媒介发展势头强劲而传统媒体势弱的问题，笔者认为最关键的是要对目前的媒介形势有一个清醒的认识。在媒体产业链中，报社掌握着大量的上游资源，面对新兴媒体的发展，我们应该看到实质上我们面对的是价值取向和消费行为相当一致的新型受众消费群，他们在盯着几乎所有的东西。这种消费趋势就要求我们的大众传媒，尤其是擅长理性思维的报纸内容创作者做出重大变革，这就意味着要对"利基"产品和"长尾营销"理论及其现实应用重新进行深刻的理性思考。

一方面，要正视"利基"模式在现实报纸经营与受众增值研究中的重要作用。正如菲利普·科特勒在《营销管理》中给"利基"下的定义中所言，"利基"是更窄地确定某些群体，这是一个小市场并且它的需要没有被服务好，或者说"有获取利益的基础"。通过对市场的细分，企业集中力量于某个特定的目标市场，或严格针对一个细分市场，或重点经营一个产品和服务，创造出产品和服务优势。"利基"受众很长时间以来一直相当于"高端精英读者"的代名词，报纸对"利基"受众很重视，但针对这部分受众的各项配套服务仍然没有到位。目前，各家报社都在采取积极的举措弥补这种缺失。早在 2007 年 3 月，天津日报报业集团旗下《每日新报》就与天津移动联手打造了手机报《天津每日新报》并正式面向全国移动用户发行。湖北日报报业集团所属"荆楚网"，也已启动了网络音视频流媒体平台建设和网络电视项目建设，推出了移动新媒体平台"楚天无线"，并与技术提供方合作建立了手机短信新闻发布系统、WAP（无线应用协议）手机新闻信息上网系统、彩信手机报发布系统。这种崭新的报纸发行和受众增值模式对稳定"长尾"受众和开发"利基"

受众都有积极的现实意义。报纸的这种适应性变革可以统一用于受众增值与影视作品的媒介宣传中，服务受众即服务消费者。如何有针对性地对这些增值潜力巨大的受众和消费者进行深度开发，在满足和引导受众进行精神消费的同时，开发受众消费者的商业价值，这是纸质媒体应该随时进行策略跟进的问题。

另一方面，"长尾营销"理论在现实经营实践中的业绩不容小觑。追根溯源，所谓"长尾营销"理论，其核心观点是只要存储和流通的渠道足够大，需求不旺或销量不佳的产品共同占据的市场份额就可以和那些数量不多的热卖品所占据的市场份额相匹敌甚至比它们更大。换言之，受众越多，营销所产生的力度才能越大。报纸目前主要采用"多兵种协同作战"的方式极力扩大报纸发行的覆盖面，多层次、多角度地满足不同受众群的信息需求与消费需求。如，在现实报纸发行中，报纸就创造性地采用了报纸连锁店发行、报纸网络版发行、手机报发行等多种方式，这些都是报纸"多兵种协同作战"发行方式的生动演绎。与此同时，影视作品也应顺势采取"多兵种协同作战"的营销方式扩大自己的观影人群，多种媒体宣传攻势齐上阵。在这个过程中，未上映的影视作品的知名度和熟悉度会得到极大提升，受众期待已久的必然结果就是先睹为快。由此，宣传效果自然而然地就出来了。

运用上述理论分析整个报纸业的发展现状和影视作品的营销趋势，得出两个结论：

其一，报纸不论是采取纸质媒体的载体形式，还是采取网络或手机等新型载体形式，作为肩负着舆论宣传和舆论引导重任的报纸来说，受众面越广泛越好，这是由报纸的核心使命决定的。艺术形态的舆论引导同样是舆论引导的重要内容，如何获得读者的青睐以及如何吸引受众眼球是其中最根本的发展要义。由此分析可见，"长尾营销"理论是比较适合报纸和影视营销的理论模式。如何在稳定80%"长尾"受众的基础上，更好地抓牢剩余的20%的"利基"受

众，是我们报纸和影视营销过程中需要正视的问题。

其二，报纸应积极与新兴媒体联姻，互补互促，谋求共同发展。其中，最重要的目标就是要稳定报纸原有受众，并在此基础上争取受众的多次消费，即在稳定报纸原有"长尾"受众的基础上，深度开发"利基"受众。事实上，报纸的数字化发行不仅拓宽了报纸的受众领域和受众数量，也拓宽了报纸潜在受众群的视野，方便了众多已有受众群的信息查询。当手机用户定时收到来自报纸的权威信息发布和个性化广告时，这标志着报纸"长尾利基化"的初步成功，也标志着影视营销成功到达目标群体。

总的来说，党报受众群增值研究与影视宣传规律能够有融合之处，就在于党报受众群增值的内容中，内在包含着影视宣传的受众观。报纸受众群的价值增值和效益开发更多取决于报纸对自身受众群作为终端客户的把握能力，这种把握能力未来将取决于传统媒体对新兴媒体的应用开发能力和对报纸受众价值的多元引导。

第二节　报纸微博舆论引导技巧与影视作品宣传新途径

传统媒介的舆论引导功能相比新媒体在逐渐地减弱，如今，被誉为"杀伤力最强的舆论载体"的微博开启了互联网媒介新时代。微博时代，舆论引导的局面呈现多极化趋势。微博到底是纸媒的鸡肋还是救命稻草？实无定论。但是，有一点是可以达成共识的，那就是作为传统媒体的报纸不能对新媒体微博的发展置之不理。报纸作为传统媒体的核心代表，更应借助微博这个新媒体形式充分发挥自身深度性和权威性的优势。面对新载体要有新策略，本节重在阐释其中蕴含的舆论引导技巧和影视作品宣传的新途径。

一、报纸舆论领袖与民间舆论领袖应形成舆论引导和影视作品宣传合力

微博时代的"意见领袖"也是舆论引导的领袖。微博"意见领袖"是受高度关注的一群人，拥有数量可观的粉丝数和被转载数。要影响这些有影响力的人，就要多加强和他们的双向沟通，减少负面传播的危害。数量庞大的报纸从业者可以迅速在网络中成长为意见领袖，他们在互联网上短平快和无障碍地报道新闻、尖锐评说时事的方式更具活力，而且逐渐形成名人效应，引起全社会的广泛重视。越来越多的新闻媒体鼓励记者编辑开设和利用微博。报纸专职舆论领袖与流动民间舆论领袖相结合，在关键时刻形成舆论合力。明星用户是各大微博产品聚拢注意力和影响力的主要渠道。名人微博由于公众关注度高、社会影响大，已然成为社会"公器"。为进一步扩大人民微博的关注度，扩大舆论引导覆盖面，人民微博通过两个步骤来吸引明星用户加盟：第一个步骤是开发政治明星资源，如两会明星等。第二个步骤是渐次吸引大众明星加盟，如人民微博已有巩汉林、杨澜、王珞丹等明星加入。目前，尽管报纸微博中的明星数量和质量有限，但是这条发展路径是值得尝试的。名人效应在影视作品宣传与舆论引导中的作用是显而易见的。名人微博的粉丝数决定了其影响力和话语权。在新媒体时代，极易出现名人微博只言片语引发舆论狂澜的现象。换言之，如果名人微博推荐某部影视作品对其赞许有加，那么对这部作品的极大关注度就可能成为票房保障。

二、让微博发挥作为公共事务反馈平台的舆论引导和影视作品宣传的桥梁作用

新媒体的开放性和交互性，淡化了传播者与接受者的界限。"知屋漏者在宇下，知政失者在草野。"政府应充分利用民意调查这个平

台，让受众成为"议程设置"的参与者，真实反映民意和引导民意。

一方面，"对话型"言论成为报纸微博民意调查平台的重要特色。

"对话型"的新闻言论是以平等的身份展开对话，不同于单个作者、单篇文章表达一种观点的传统形式，而是多人同时上场，从不同角度观察和分析问题，提供给受众多角度的视野、多重的解读、宽广的思维和兼容的理念，从而将评论的话题引向纵深。在微博的热门转发中，如果影视作品的名字能进入热搜词行列，那么，这部影视作品"想不火"都难。

为了适应微博时代的信息传播特点，作为地方报纸，《烟台日报》采取了"微博—博客—报纸—iPhone 银钮"的发布方式，快速反应、即时解读。具体来说，就是先将最新信息及主要观点发布在《烟台日报》官方微博上，随后将全文发到官方博客上并与网民互动，待次日信息和评论见报后，再借助集团 iPhone 手机平台打造的银钮发到新闻客户端上。在这一过程中，新老媒体的受众都可以在第一时间看到相关内容，从而形成了从报纸到网络、手机的立体传播格局。

另一方面，应充分利用心理学中的同体效应树立公信力和宣传影响力。

同体效应也称自己人效应，是指在现实信息传播过程中，受众把媒体归于同一利益共同体。同体效应的合理运用，能缩短传播者与受众间的心理距离，引起情感上的共鸣。同体效应要求报纸微博要想受众之所想，言群众之欲言，全面提高服务水平。为此，"人民微博"建立了立体化的微博服务体系，满足受众多元需求。就结构而言，"人民微博"常规情况下设置了浏览、应用、推荐、热点关键词搜索、实时播、热门关注、一周热议、玩转人民微博—微群推荐、媒体报道等微博专题。"浏览"专题中，又包含资讯版、话题版、人物版、媒体版、机构版等栏目。"应用"专题中，又包含微投票、个人标签、转发/评论排行榜、微博秀、合作接口等栏目。其中，"一周热议"专题中涵盖了本周内最热门的新闻话题。由此可见，话题

涉及地域和领域广泛，重点突出，便于受众检索。

三、报纸微博的舆论引导和影视作品的宣传方向

尽管纸媒与新媒体相比还有诸多不尽如人意之处，但是，普通民众面对重大突发事件，更愿相信官方信息源和获得官方认可的新闻媒体信息。这是报纸微博的天然优势。要把优势转化为传播力，报纸微博应努力向两个方向转变。

（一）要注意打造亲和形象

报纸微博从背景设置到回复转发所运用的语言应更有人情味，服务应更到位。这种亲和力不但对媒体自身有利，还有利于影视作品的传播力度和塑造亲民形象。报纸不仅要把微博作为新闻发布的渠道，还应通过精心的策划和组织，将自身的微博打造成公共交流和影视作品推介的平台，使其与相关报道更好地相互嵌入和融合，全面立体塑造亲和形象，形成受众凝聚力。

（二）要注意找准舆论兴奋点

微博更看重锋芒和切口，要找准兴奋点，直抵问题核心。报纸微博要善于在现实生活中挖掘和发现有意义、有价值的信息，通过揭示现象背后的新问题，见人所未见、发人所未发，做到覆盖更全、站位更高。报纸要做到论社会万象缘事而发，因事抒怀。报纸还要主动抓住社会热点，自觉展开观点交锋。报纸追求话语主动权，但不等于谋求话语霸权，还要充分汲取外界媒体一些有参考价值的舆论视点、言论声音，拓展报纸微博的传播力。

从本质上说，报纸微博正在努力构建的是健康向上的媒介文化。媒介文化的塑造不仅仅涉及市场、产业、利润等经济元素，更要上升到吸引力、感召力、公信力的精神层面。我们应该看到"和谐"才是舆论引导的主线和影视作品宣传深入人心的重要保障。

第三节　主流新媒体对影视作品的宣传引导

一、主流媒体的议程设置让影视作品宣传别有特色

在英国社会学家约翰·B. 汤普森看来，传媒的一个特质就在于象征意义的生产。传媒的功能不仅是传递信息，其话语表达本身就是一种行动，并具有象征性的权力。大众传播通过象征形式的生产与传输，以及传媒信息的构建、接受和占用，不断地进行着社会语境的象征性再生产。这意味着传媒的言论未必能直接对受众产生影响。然而，其在环境中建构的象征秩序，将对受众形成舆论压力。正如那句著名的广告词所言："今年过节不收礼，收礼只收脑白金。"这句广告词就运用了一种从众效应。该广告暗示着，过年时流行将"脑白金"作为送礼首选，要送其他的礼物就落伍了。换作影视作品的宣传就要形成一种媒介气候：一定要看这部影片，否则就会后悔和被众人边缘化。

二、从受众中来、到受众中去是对影视作品宣传的必胜法宝

从新媒体的传受主体来看，它不同于以往传统媒体的传受方式，没有固定的传者与受者，任何人、任何组织都可同时兼具主体与客体的双重身份，他（们）根据自己的理解去变革接受的信息，并加以创造，从而二次且多次传播，形成新的信息源。互动与主动是新媒体受众的最大特点。具体到新媒体信息传播方面，则要用服务受众的方式来引导受众，做到与人方便才能与己方便。目前，微博已经成为关注社会公共事务的新媒体，并进一步改变了社会舆论格局。作为主流网站，主流话语进入新媒体的程度决定着公共空间品质，这就要求主流新媒体要积极发挥网络公共空间宝贵的"自组织"潜

力来进行舆论引导和优秀影视作品宣传，让一部分受众对影片的期待与评价影响另一部分受众，这也是践行新媒体宣传中的群众路线。

三、要重视群体心理对现实影视作品宣传的影响

社会学研究表明，群体在智力上总是低于孤立的个人，但是从感情及其激起的行动这个角度看，群体可以比个人表现得更好或更差，这全看环境如何，一切取决于群体所接受的暗示具有什么性质。群体最大的特点是不善推理，却急于采取行动。这也对媒体选择信息发布的形式和方法提出了更高要求。因此，在影视作品宣传期间，也要充分考虑社会公众接受心理特点，沉默中的大多数是活火山，要注意加强常规影视作品的网络宣传与引导，通过适当刺激让受众把观影期待转为群体购票观影热潮。在越来越多的影视作品宣传过程中，报纸等主流媒体对"网络技巧"的有效应用遵循着从纸媒到网络发声再到微博互动的媒体流动顺序，这些信息流程的变化考验着主流媒体对各种影视作品宣传的反应速度和敏感程度。

第四节　网络社会中的网络人际传播与影视作品的宣传策略

人际传播的基本功能就是协调人际关系，交流思想感情，在此基础上，进一步统一社会态度并支配他人行动等。网络虚拟社会的形成和发展，为人类生存和发展提供了新的活动空间，改变了现实社会的固定结构，形成了与现实社会并存的网络社会存在的新形式。由此，人际传播虚拟化，即人们的虚拟化生存成为现代社会发展的一个新趋势。通常情况下，人际传播是指两个或两个以上的人之间借助语言和非语言符号互通信息、交流思想感情的活动。人际传播的最大特点是体现了传播者与受传者之间的信息互动过程，是个人与个人之间的信息、意见、感情的交流与沟通行为，是人际关系得

以建立、维持和发展的润滑剂。人际传播可以是面对面的信息传播，也可以是借助传播媒介进行的传播。由于现代科技的迅猛发展，人际传播现在越来越借助于现代传播媒介进行沟通，由此，也出现了许多新的交流方式。以下将结合网络人际传播涉及的各种复杂因素来阐释网络社会对传统人际传播及影视作品媒介宣传策略的影响。

一、交换理论与网络人际传播的现实发展

社会交换论的创立者乔治·C. 霍曼斯认为，人与人直接的、面对面的互动与交换是人类行为的基本形式，它由功利需要推动，通常交换双方都理性地计算代价与报酬。广义的社会交换不仅指交换紧缺物质产品，还包括情感的交流，而这种情感交流主要指人们之间对赞同、尊重、依从、爱等情感方面的交换与交流。比如，交往者自身的年龄、资历、社会地位、知识或专长等都可以作为人际互动中的投资因素产生作用。人们一般选择那些与自己在社会地位或其他方面相近的人进行互动，也就是人们通常所说的"物以类聚，人以群分"。在这种融洽的条件下，交往者可以相互拥有肯定的情感或通过交往活动能够得到相互补偿，这将进一步促进双方的交往。当然，纯粹个体的人是不存在的，人总是群体中的人，如果一个人希望获得群体成员的赞许，他将倾向于遵从群体的规范，这意味着群体将对个体施加不可低估的影响。同时这也提醒着影视作品的发行者，要想达到理想的影视传播效果，一定要掌握网络群体传播规律。

在日常生活中，由于社会的变迁及社会关系日趋复杂，社会交往的成本与所承担的风险是比较高的。显然，网络交往在成本和风险这两个方面都已降至相对较低的层次。当然，网络人际关系中的资源交换具有自己的特殊性。可以说，在网上人们最需要得到的利益或回报是精神和情感上的满足、安慰和愉悦。其中，除了交流信息这一普遍性资源外，主要是一些特殊性的资源得到广泛交换，比

如认可、尊重、关心、爱与情感等。在网络人际关系的不同发展阶段，双方能交换或共享的资源并不相同，即交换的能力会有强弱变化，各自得到的回报也并不一定是对等的。有些人只想找个临时的倾听者，但多数人在参与网络交流时，还是期待与他人在精神或情感方面有对等的交流或交换。上述这些特殊资源在日常生活中由于种种原因变得越来越稀缺，而网络空间则有效克服了现实中的各种交流壁垒，网络空间毕竟不同于物理现实，在这个满足人的内在需求、内心生活的自由舞台上，要实现这些交换毕竟是比较容易的。对大多数聊友来说，双方的交流过程既可能是达成资源交换的手段，也可能是目的。换言之，交流行为和过程本身即为一种亲密的共享。网络虚拟社会的形成和发展，就充分体现了这种交换与交流的双重需要，不但为人类生存和发展提供了新的空间，改变了原有的稳固的社会结构形式，形成了与现实社会并存的社会存在的新形式；而且改变了人类的生存方式和活动方式，形成了人类的虚拟生活方式。虚拟化成为现代社会发展的一个新趋势。BBS（网络论坛）、网络在线通信、电子邮件、博客（群）、跨地域性的内部网络、电子购物、网络角色扮演游戏等多种网络应用程序组成了数以百计的网络虚拟社区。根据社区成员需求的不同特点，虚拟社区可进一步分为兴趣型社区、关系型社区、娱乐型社区、事务型社区等。从上述分析中可以看到，整个网络社会就是一个虚拟的现实世界，一切现实社会的基本构成要素在网络社会里都有所体现，即使是现实社会里各种类型的社会组织，在网络社会里也都有各种高级的复制版本，如网络志愿者组织、虚拟旅馆、网络超市。换言之，某些虚拟社区和虚拟社会组织具有类传统社会组织的突出特点。总之，网民在这些不同类型的社区里可以产生虚拟交往，并具有用无风险发泄取代日常行为规范的特点。

　　上述网络虚拟社会的表现特点决定了影视作品的宣传特点，那就是可以直接通过建立虚拟社区的形式将影视作品的准粉丝们在网

络上聚集起来，通过人际传播的影响，用一传十、十传百的人际传播"黏着效应"拓展人脉。以 2015 年 7 月 10 日上映的《西游记之大圣归来》的宣传为例，为推广宣传该片，网络上设有专为宣传而自我订制的《西游周刊》电子杂志。"不请自来"的"自来水们"，即为该片进行自发宣传的网络水军，他们对近 10 亿的票房起了功不可没的作用。在他们的努力下，影片被延长至 9 月 9 日下线。下线后，11 月 20 日爱奇艺等网站可以在线观看。

二、心理学视域下的网络人际传播的本体化存在

人际传播是人类传播活动中最古老，也是最基本的形式，一切其他形式的传播无不以人际传播为基础，都是人际传播的某种延伸或变形。伴随着人类社会的发展，人际传播也经历着不断的变革，这种变革的表现形式就是人际传播媒介的日新月异。互联网作为一种崭新的媒介，就承载着人际传播新型工具的作用。互联网的人际传播功能伴随着计算机和信息技术、网络技术的快速发展而不断增加着新的应用模式，并迅速介入人们的生活，给人际传播带来了深刻的变化，越来越多的人选择互联网作为人际传播的媒介和交往方式。从人们选择网络文本聊天这种人际交往手段的心理学角度来分析，就不难发现其中的奥秘。总的说来，人们之所以选择这种方式进行交流，是因为它符合了人际传播主体普遍的"自我掩藏"心理，使其能获得比传统人际交往更有力的掩饰方式。这种心理状态又可细分为两种情况：一方面，交往中害怕被他人感知；另一方面，交往中害怕被他人拒绝。

人们之所以选择网络交往，就是因为可以在交往中按自己的期望，塑造一个不同于"本相"的"假相"，塑造一个更容易为他人所接受的形象和身份。在网上，没有硬性规定一定要使用有关个人属性的真实信息来进行交流，也正因为如此，通过网络文本交往的人可以随意虚构若干种身份来构筑个人魅力，随时都有无数个塑造自

我表现的机会，虽然带有虚拟性，但是毕竟满足了个人实现自我价值的需要。可见，网络文本聊天的交往方式将人们"自我掩藏"的心理强化了，逐渐使人们相信在网络交往中信息的失真、对他人感知的不完整是自然而然的、理所应当的。在这种认识下，通过网络文本聊天建立起来的人际关系是在"非信任"的基础上的（特别是在陌生人之间）。网络这种新媒介虽然拉近了人们人际交往的物理距离，但是却疏远了人际交往中的心理距离。多元的身份也成为网络社会中进行影视作品宣传的一个有力渠道，有些片商会通过雇用网络水军的形式来进行影视作品的推广，或者干脆让推广人员化名各种网络身份进行自我营销。

三、网络人际传播中的个人身份确认问题与规避网络负面宣传因素

个体的真实性身份问题一直是网络社会中争议最多的问题，也是网络负面因素综合治理的一个重要方面，以下将从两个方面来探讨这个问题。

（一）从本质上说，互联网社会人际传播的负面问题产生于网民身份的虚拟性

网络社会（虚拟社会）的核心困难就是没有可靠的身份识别信号，每一个潜在对话者都可以自由进入和退出，从而人们无法确立关于交往能力（包括道德素养）的恰当的准入限制。于是，当行为不发生负外部性时，这一网络社会是可以维持的。否则，任何网络社会都难以长期存在。这一定理被称为"关于互联网社会的无名氏定理"。这一定理代表了网络社会发展的一般规律。不过这则定律却是一把双刃剑，在造福社会的同时，也给社会带来了一些不稳定因素。如果鉴于自身的网络伪身份而有恃无恐地进行虚假信息传播或诽谤和恶意攻击竞争对手，那么针对这种情况，必将诉诸网络法规

加以处置。尤其在影视作品档期密集的宣传过程中，网络互殴现象时有发生，互黑的结果对影视市场本身也是有害的，其结果只能是两败俱伤。

（二）从解决问题的手段来说，网络人际传播中负面因素的克服还需采取源头治理的方式

人自生命之始，本能的传播就是人际传播，当人际传播从本能转向自身控制的有意识的传播时，人与人之间丰富而复杂的各种心理因素就产生了。换言之，网络人际传播的不和谐成为现实人际传播诸多矛盾的导火线，这就意味着网络人际传播过程中出现的伦理问题及网络人际传播所引发的负面道德影响，如道德观念淡化、道德行为失范、道德人格分裂等，将越来越成为社会不稳定因素的重要来源。微信的出现解决了身份确认问题，微信朋友圈建立的是熟人交流圈，信任度较高，道德约束力较强，传播影响力更大。新的形式总会以克服旧有形式弊端的高姿态闪亮登场。微信在影视作品宣传中的作用不可低估，如果有好友在朋友圈推荐或要约大家一起去观影或品剧，朋友们一定会欣然前往。

综上所述，人际传播的最终目的就是要达到人与人之间的理解与沟通。网络人际沟通作为现实社会人际沟通的必要补充，若趋利避害，它完全可以有效地达到对人的情绪进行调控、对人际关系进行有效调整的效果，有利于建立起新型的人际关系，更有利于影视作品的正面宣传，进而维护社会的稳定与发展。总之，在全球化和信息化社会背景之下，人际传播的手段日趋多元化，形式的变化不但没有消解人际传播内容的价值和意义，反倒进一步彰显了人际传播的本质属性和劝服性传播力。

第五节　影视剧媒体宣传策略模式研究

毋庸置疑，媒体本身与影视剧所代表的大众文化之间具有某种功能性契合。媒体经常利用自身的传播优势，对影视剧的拍摄花絮和社会反馈信息加以综合传播，并形成一种影视剧文化传播的"黏着效应"。这种热点效应足以引起业界关注、学界响应，并可以进一步转化整合成影视剧的收视率。由此可见，影视剧的热播与媒体宣传模式之间具有紧密的内在联系。以下将深入研究媒体宣传策略模式的运用及其与影视剧热播之间的内在关系。

一、影视剧宣传策略模式与媒体的选择

影视剧宣传策略当中的最关键一步就是媒体的选择，媒体选择的最终目的就是要把影视剧相关信息以最精彩的形式并辅之以最动人的内容传送给预定的收视对象。各种媒体各有特性，接触各种媒体的对象和层次也不同，要根据剧情的特点和收视对象的范围来决定选用特定媒体或多种媒体。简言之，若要实现最佳传播效果，媒体选择首要考虑的因素就是市场如何实现与媒体的完美对接。主要集中在以下两个方面：

（一）市场利益最大化是影视剧媒体选择的主要依据

不同的媒体有其自身不同的优势，一般而言，影视剧宣传选择媒体时更看重的是媒体受众群体的数量及其可观的经济价值。其中，媒体受众群体的数量主要指报纸杂志的发行量、电视的收视率、电台的收听率等可量化标准。在衡量媒体的经济价值时，影视剧制作方主要考虑的是使用各种媒体所需的成本费用，不仅要考虑"绝对成本"，即媒体每天的读者数和受众数；同时还要考虑"相对成本"，

如每天使用印刷媒体读者数或广电媒体每分钟每人的视听成本。

（二）要努力实现影视剧的特性与媒体的核心受众相一致

各种影视剧的类型不一样，选择的媒体也应有所不同。例如，战争片和爱情片媒体的选择方向就完全不同，前者可能面对的是以男性为主体的受众，后者主要针对的是恋爱中的年轻人。一般来说，人总依其个人品位来选择适合的媒体，不同教育层次或年龄的受众对媒体的接触习惯也不相同。教育程度较高者，偏重于印刷媒体；教育程度较低者，偏重于广播、电视等声画媒体；年轻人则比较喜欢使用网络和手机等新兴时尚媒体。因此，媒体的选择要积极结合受众的性别、年龄、地域、受教育程度、职业特性等诸多因素来综合考量。同时，还需全方位考察媒体的整体特性和节目内容是否与预期的收视效果相匹配。

二、影视剧宣传策略模式的综合运用

为了达到理想的传播效果，影视制作方要善于交错组合使用各种媒体。除了借助电视媒介本身外，还应该联合纸质媒介、网络媒介以及手机等现代传播工具，积极整合相关媒体资源，实现影视剧宣传的全方位辐射效果。综合运用的关键是影视剧宣传应该树立"立体传播"意识，也就是尽力实现跨媒体传播和全媒体传播。这种全媒体多元化传播意识决定了要实现影视剧的最佳传播效果，必须有一系列跟进策略。总的说来，影视剧要想热播获得较高的收视率，不外乎以下几种策略：

（一）多种媒体联动传播策略

这是指综合运用各种新闻媒体，反复宣传。放映前后不断地在各种媒体发消息和相关评论，进行持续宣传，引发受众持续关注，吸引潜在受众，扩大影响层面。滚动模式是根据实际需要，以一周

等时间段为单位，分阶段扩大宣传范围。除了制作电视广告片在电视台播出外，其余大众传媒平台也应同步推出形式多样化的宣传内容，如拍摄花絮、部分精彩剧情。此外，也可采用闹市区贴海报等手段。这种强有力的立体化媒体宣传，可以起到为电视剧造势的作用。

（二）勇于冒险自我挑战策略

电视剧的营销策略重在发现"卖"点，把最能发掘市场能量的"卖点"彰显出来，让受众似可闻其声，似可见其形，但终不见庐山真面目。这就需要在必要时要反常规之道而行之。在进行媒体宣传时要善于不断自我反思，用更新的创意和更奇特的表现手法强化自身的魅力。从某种意义上来说，影响力较大的电视剧获得的都是风险收益。不走寻常路就是成功宣传的法宝。在电视剧宣传策划中要勇于置之死地而后生。为了产生新闻轰动效应，可以围绕拍摄引发的一些具有新闻报道价值的事件，进行新闻上的宣传。

（三）巧抓时机抢占市场策略

这种策略多是指在拍片档期上应抓住适合推出新片的时机，如母亲节、父亲节、情人节、圣诞节等有意义的节假日形成的有利时机，当然也包括一些偶发性的时机，要适时推出相关内容的电视剧或从即将上映的影视作品中找出相关内容，采用顺势而为的宣传方法即可达到理想的效果。这种用排映档期来决定影视剧的生产周期和放映期的方法，是一种讨巧的宣传策略，可以最大限度地节约宣传成本。

（四）攻心为上的悬念策略

所谓欲擒故纵就是电视剧拍摄时现场保密，也不发公开照片，但不时发布更换演员等消息，让演员和剧情一样扑朔迷离，预留悬

念。在电视剧播出之前，先营造出一个"山雨欲来风满楼"的播出氛围，让受众自觉产生观看的兴趣。如，相关系列的电视剧在受众心目中已形成良好的心理定式，这时就可以向已经非常成功的已播电视剧靠拢，借力运作，事半功倍。抓住核心受众，拉拢边缘受众，争取其余受众。要有的放矢，层层扩展受众范围。只有牢牢地抓住受众，在看似无意的叙事进程中诱导受众，抓住受众的心，最终才能征服受众，才能有效益。

（五）张弛有度式宣传策略

极具张扬性的造势策略是利用或创造各种与电视剧有关的新闻事件，进行大刀阔斧、石破天惊的媒介宣传。这种宣传策略的实质是"制造"受众。谁能够有效地激发受众的观看欲望，甚至能营造出一种"文化现象"或时尚氛围，制造出电影营销人员所预想的受众群体，谁就能成为电视剧宣传的赢家。电视剧本身独特的魅力，还有逐渐变化的社会心理导致了上扬的收视率，起码它在肯定和宣扬一种久违了的社会心态。

与之相对应和互为补充的策略是渐进有序式宣传策略。渐进有序式宣传策略，就是拉长宣传市场预热时间，少占市场空间，给受众留一个认知时间，尽可能地进行引导、诠释并进行启发性宣传，寓教于乐，培养有效的口碑传播，以期达到最好的市场效应。这种策略可分三轮进行：一轮集中于发布电视剧背景资料和演员资料；二轮以故事介绍和消息发布为主；三轮配合商业广告，多角度、多层次挖掘电视剧本身话题，掀起电视剧的欣赏热潮。古人云："凡事预则立，不预则废。"简言之，策划就是为未来的行动谋划方案。

第六章 主流影视文化与国家核心价值观建构的媒介表达

第一节 中国主流影视文化与社会主义核心价值观建设

从目前的社会发展现状来看，建构社会主义核心价值观重在落实对当前社会文化思潮的影响和指引，提升核心文化价值观的影响力。中国影视文化从各种不同的角度审视着人和社会的生存现状，生动艺术地诠释了社会主义核心价值观的内涵。

一、社会主义核心价值观的内涵及影视文化的主流诠释策略

坚持以爱国主义为核心的民族精神和坚持以改革创新为核心的时代精神是社会主义核心价值观的当代写真。社会主义核心价值观具有普遍性、民族性、崇高性的特点，也内在地具有和谐、公正、仁爱、共享的内在诉求。这也为我们的影视文化提出了现实创作目标，即要充分体现社会主义的本质并积极着眼于中国发展主题，要有广泛的认同性与实践性。因此，社会主义核心价值观要被广大社会成员所感知、认同、接受和践行，就要在内容、形式等诸多方面进行创新，既要遵循人们思想观念、德行习惯形成发展的规律，又要适应现代传媒的发展和人们认知接受方式的变化。

（一）影视作品中的社会主义核心价值观建构要具有创新意识

弘扬主旋律与适应市场需求相结合，把满足受众审美需求与艺

术创新相结合，《恰同学少年》以"红色青春励志偶像剧"的形式，既实现了艺术创新，又加强了社会主义核心价值观的教育。再如，在受众中反响比较强烈的影片《人间正道是沧桑》通过两个家庭不同命运的历史沉浮，以磅礴的气势、精彩的情节和鲜明的人物，再现了中国新民主主义革命的灿烂画卷，其史诗风范和经典品格征服了受众，塑造了主旋律电视剧的新路径。以紧张悬疑、剧情跌宕的通俗谍战剧形式包装起来的《风声》反映了中国电影类型意识的强化，巧妙地把国家叙事与商业类型叙事有机结合了起来，通过多种叙事元素的融合运用，实现了戏剧化因素和看点的最大化，开拓了中国电影新的领域和空间，对于中国电影类型的发展有着积极的意义。《建国大业》《建军大业》则把历史真实与艺术真实推到了一个新的高度，影片中众多真实动人的细节让所有的受众都产生了"陌生化"的感受，也产生了独特的审美乐趣。可贵的是，《建国大业》《建军大业》摆脱了过去"红色情结"支配下简单、截然对立的审美审视和判断，摆脱了单纯歌颂的模式，对镜头中的人物形象赋予了更丰富的历史人文内涵。

简言之，主流电影创作应高扬时代精神，保持高雅格调，以昂扬的爱国热情弘扬社会主义核心价值观，同时尊重市场规律，创新艺术手法，摆脱以前的陈旧面貌，以焕然一新的状态面向市场、面向群众。以《建国大业》《建军大业》《风声》《湄公河行动》等为代表的主流影片，在情节上增强了戏剧性的感染力，在情感上努力与当代受众产生共鸣，使影片达到了思想性、艺术性和观赏性三者的统一。可见，主旋律影视剧同样可以既叫好又卖座，关键在于如何进行艺术性的转换和表达。

（二）影视作品中的社会主义核心价值观建构要具有受众意识

当下主流院线的受众主体是年轻受众，由于网络、手机等新媒介带来了新的娱乐方式，他们的文化消费心理发生了巨大的变化，

包括献礼影片在内的主流电影的创作和运作都必须深入研究并适应这种变化。在 2009 年众多的国庆献礼影片中，《建国大业》云集了172 位明星参与拍摄。事实上，由全明星阵容出演的《建国大业》不是一部常规电影，而是一部"大事件"电影。献礼新中国 60 周年、172 位明星参与演出本身就足以吸引受众的眼球，足以形成巨大的磁场而产生轰动性效应，足以形成"注意力经济"，足以超越影片本身而成为一段时间的社会热点话题。2017 年，为纪念中国人民解放军建军 90 周年而拍摄的《建军大业》，沿用了这种策略。令人欣慰的是，《建国大业》《建军大业》的剧情跌宕起伏，明星云集没有影响受众入戏，从而实现了"故事"大于"明星"。这就使主流影片不仅成为主流媒体的热点话题，而且在电影市场上也成为受众包括众多年轻受众追捧的对象。

（三）影视作品中的社会主义核心价值观建构要贴近生活

社会主义荣辱观作为社会主义核心价值体系的重要组成部分，已经成为并将继续成为引领社会风尚的一面旗帜。央视一套黄金时段开播的《老大的幸福》，以社会主义核心价值观为引领，着眼于当前社会转型期人民大众人生观、道德观和价值观正在发生的深刻变化，在展示多层次、多元化幸福观的同时，诠释了什么才是简约的幸福，告诉了人们"小人物""大幸福"的真正含义。这也再次提醒我们，社会主义核心价值观的建构一定要重视影视的价值引领效应。一系列广受好评的体现时代主旋律的影视剧，不仅较好地满足了人民群众多元、多样的精神文化需求，而且在推动社会主义核心价值体系建设、加快文化产业发展中发挥了积极的作用。贴近生活的最高境界就是人们在看电影或电视时就等于在回味自己的生活，真正实现"活"的还原。

（四）影视作品中的社会主义核心价值观建构要注重题材的选择

题材是时代主旋律影视剧最醒目的标签。作为最受人关注的主旋律历史剧，要在延伸展示一段历史进程的同时，注意通过抓住一些关键的时间节点，在一个点上集中展示历史的广度和深度。通过这样的点面结合，既提高了体现时代主旋律作品的集中度，又展示了时代主旋律的丰富性，从而有力地扩大了时代主旋律作品的影响力。2010 年国庆献礼片中有以"王家岭大救援"的新闻事件作为题材的影片，着重描写了 8 天 8 夜的救援过程，再一次展现了不抛弃、不放弃、众志成城的伟大救援奇迹。2015 年，为纪念中国人民抗日战争暨世界反法西斯战争胜利 70 周年，《百团大战》《战火中的芭蕾》《诱狼》《根据地》《开罗宣言》《穿越硝烟的歌声》《报国忠烈之赵一曼》《燃烧的影像》《黄河》《抗战中的文艺》《犹太女孩在上海 2—项链密码》《铁血残阳》和《受降前夕》等 13 部国产重点献礼影片均为抗战题材和反法西斯题材影片，大多于当年 8 月底至 9 月在全国陆续上映。从这些影片的观影效果来看，题材选择越发多样化，诠释手段更加人性化，受众从中可以有更多审美体验。

（五）影视作品中的社会主义核心价值观建构要注重艺术引导

艺术的引导是时代主旋律影视剧发挥舆论导向和文化传播功能的放大器。"老题材"只有推陈出新，采用"新视角"结构故事，才能别出机杼，自成高格。随着时代主旋律影视剧引导水平的提升，人们对时代主旋律影视剧的欣赏热情也相应提升了，在彼此良性的情感互动中，这些作品所蕴含的共和、民主、爱国、改革、创新等价值观念也就自然而然地得到了积极传播和强烈共鸣。在艺术表现上，《人间正道是沧桑》的家国结构，在"即小见大"中集中展现冲突设置。从《十月围城》的民主共和，到《建国大业》的政治协商；从《人间正道是沧桑》的时代激荡，到家庭变迁，叙事视角以及刻

画人物越发简洁凝练。

（六）影视作品中的社会主义核心价值观建构要注重典型引路

社会普遍认为社会主义核心价值体系建设需要典型引路，事实证明，榜样的力量是无穷的。与此同时，我们的影视作品也反思了为什么现在有些先进典型生命力不强、群众认可度不高，一致认为问题的关键是还存在"模范必须高大全"的惯性思维。典型人物塑造如果实事求是可能会更好、更可信，也更有生命力。简言之，主旋律影视作品一定不能拍成宣传片，艺术创作最重要的还是塑造鲜活的人物。2009 年的国庆献礼影片中涌现出众多的人物传记片，如《铁人》《袁隆平》《邓稼先》《潘作良》《孟二冬》等，这些影片都非常注重个体心理体验层面和感情层面的表达，从多个层面上突破了传统主流电影的思维模式和审美定式，找到了一种个性化的和人性化的叙事角度。我们过去之所以对英雄形象有距离感，甚至有些天然排斥，就在于我们将其与个人的追求、幸福和国家民族的命运相分离。可见，主旋律影片只有找准生活的支点、叙事的支点、感情和精神的支点、与受众的共鸣点、与市场的对接点，才能真正走向受众并获得认同。

二、军事题材影视剧与主流价值观的主流艺术表达

多元文化格局的形成和道德伦理价值体系的变迁，促使主流意识形态的表达变换了自身的存在方式和灌输策略，转而与大众文化意识形态达成一种新的协商或称共享模式。作为一种承载主流意识形态与社会主义核心价值观念的影片类型，军事题材电影坚持对重大历史和现实题材的正面表达，坚守崇高、英雄、光荣的精神传统和史诗性的审美品格，先后推出了《冲出亚马逊》《惊涛骇浪》《惊心动魄》《太行山上》《我的长征》《情暖万家》《八月一日》《惊天动地》《湄公河行动》等优秀影片。其中，电影《湄公河行动》是 2016

年国庆档的一匹"黑马"。该片一改主旋律影片的通病，摒弃了以往通过教化性言语表达爱国情怀的方式，通过冲突推进剧情，塑造出丰富立体的人物性格，将主旋律所倡导的主流价值观、爱国意识、民族意识与吸引受众的商业类型化特征融合，使受众在融入影片中险象百出紧张情节的同时，自然地接收到电影传递出的主旋律的意识形态，接收到爱国情怀与归属感。在此基础上，该片营销团队始终坚持"血性报国"与"真实案件改编"的宣传策略，将"真实案件改编"作为核心进行宣传，带动受众口碑营销，并在案件发生五周年的当日举办记者会，向公安致敬，缅怀受难者。通过上述精准化营销的方式，实现排片逆袭。由此可见，当下军事题材影视剧的发展在坚持自身崇高、壮美的美学追求，以清新脱俗、昂扬向上的精神品格获得市场认可和受众尊重的同时，也要关注对战争境遇下普遍人性的探索，建构更加广阔的精神容量和更为开放的审美品格。军事题材影视剧还应该站在民族文化复兴与文化价值输出的战略高度来审视自身。

三、在文化融合传播中彰显社会主义核心价值观

我们要学会借其他国家的文化来传播中国的民族文化，随着"地球村"日渐成熟，影视剧创作也要立足于国际化，让"地球村"里更多的"村民"都能通过中国的影视剧认同中国文化，这对中国的政治经济发展和核心价值观念的对外传输肯定会有积极的促进作用。换言之，传播社会的核心价值观是影视作品义不容辞的责任。建设"文化中国"，创立富有中国特色的文化产品，并让世界接受中国的文化思想和精神内涵，通过影视传播来打开文化市场新局面的方式是目前最容易取得成效的价值观念传播方式。

（一）抓住受众的情感需求是影视作品成功的根本

社会主义核心价值体系的构建不能是纯粹的说教，而应该是人

民群众活生生的实践，因此，要在"感"字上下功夫。故事比理论有时更有力量，影视作品是讲故事的艺术，因此，核心价值观建设要渗透转化为影视文化产品，要潜移默化地影响人们的价值判断、道德情操、文化心理和思想性格。实践表明，一部好的作品往往会影响一代人甚至几代人。因此，要积极通过影视作品，讴歌社会生产生活中的真、善、美，激发人们的共鸣，让人们在美的享受中受到感染和得到启迪。要通过多样化的艺术内容和表现手法，把积极的人生追求、高尚的情感境界、健康的生活情趣传递给群众并感染引导群众，增强社会主义核心价值体系的影响力和辐射力。未来的中国影视文化发展要做到既不削弱其教化价值，又能增添其内在的感染力和广泛的亲和力。

（二）中国影视文化的海外传播要内外兼修

中国文化要"走出去"，向世人传播中国的核心价值观念并展示中国整体的文化形象，这也是新时期国家文化战略的重要环节。在全球化时代，我们如何更加合理有效和持续地传递我们的核心价值观和传播我国的文化形象，让各国的人们主动而深入地体验和接受我们的文化传播并能持续地消费我们的文化产品呢？这就需要我们的影视文化作品既要保持民族特色，还要多研究具有普适性的市场需求，要制作更多适合全球消费者的文化产品。这就要求中国的影视剧作品应当增强关于人性化和戏剧性冲突的表现力，充分彰显细节文化和性格文化；还应当通过影视作品积极介绍中国在民生问题以及和平外交文化方面的成就，关注当代文化精品的传播和相关产品的出口。在内容品牌的规划上，还可以借助国外受众熟悉的一些概念来作为内容选择的载体。例如，可以把"花木兰""三国演义""孔子""兵马俑""敦煌"等带有中国烙印的文化象征物，通过内容创新来体现中国影视文化的艺术追求并彰显中国文化的独特内涵。

总之，中国的影视作品要突出中国的文化气息，要有中国式的

美感和内涵，要源于现实、高于现实，在博大精深的中国传统文化渲染下，汲取人类艺术的精华。在对外的影视文化传播中，既要"求同存异"，也要懂得"内外有别"。主旋律影视作品不仅是支撑一个国家影视产业的重要支柱，而且也应当成为传播与弘扬一个国家核心价值观的重要途径。我们的国产商业大片由于忽略了对民族文化精髓以及优秀文化传统的深入发掘，才使得我们的民族电影业始终没有形成像美国电影、韩国电影那样自己信守且可以对外输出的文化核心价值观。这也是国产众多商业大片"叫座不叫好"的根源所在。简言之，担负着建构社会主义核心价值观体系重任的中国影视文化要始终站稳我们的立场、坚守我们的原则，并能艺术性地诠释我们核心价值观的理念和思想，这才是中国影视文化传播发展的根本。

第二节　主流影视作品的媒介宣传与舆论引导

每一时代的受众都在重写艺术史，没有一种固定的观点会永远流行，每代人都必须用新的方式阅读文本。影视剧的世界是良知、共同人性的"生活世界"与真善美假恶丑、爱恨情仇俱全的"现成世界"交织的世界。探求影视剧自身的艺术审美特质并注重影视剧媒介文化分析及其社会意识形态功能，让理论更贴近历史或者现实的文化语境，这也是一种社会需要。电视剧的价值功能很重要的一个方面是增强民族认同感和文化凝聚力。电视剧中有一个很重要的类型被称为主旋律电视剧。这类作品突出树立国家形象的功能，从观念意识到话语形态都表现出与主流价值体系的一致性，是主流艺术形态舆论的重要存在方式。王伟国在《思想的审美化》中指出，"电视剧是中国社会主义文化重要组成部分，必然要服从国家的意识形态和国家的文化建设的需要"。媒介乃天下公器，需要正向的舆论

引导。

　　我国对电视剧管理实行事先审查制度，电视剧的制作、播出都要获得许可证,经过国家广播电视行政部门或审查委员会审查通过,方可实施。2000 年由国家广电总局颁布的《电视剧管理规定》中说明了我国电视剧的审查标准，载有下列内容的电视剧禁止播放："(一)危害国家的统一、主权和领土完整的；(二)危害国家的安全、荣誉和利益的；(三)煽动民族分裂、破坏民族团结的；(四)泄露国家秘密的；(五)诽谤、侮辱他人的；(六)宣扬淫秽、迷信或者渲染暴力的；(七)宣扬种族、性别、地域歧视的；(八)法律、行政法规规定禁止的其他内容。"[①]我国对电视剧的整个运作流程实行事先审查制度，是与我国国家体制和电视的发展现状相适应的。实行审查能够有效地保证国家主流文化意识形态的表达和优秀民族文化的传播，为广大受众营造绿色荧屏。

　　田平畅志在《意识形态与价值意识》一文中，对主流意识形态转化为个体价值意识进行了分析。他具体考察了日本天皇制国家主义、军国主义意识形态如何与国民的价值意识缝合，并能够以绝对优势统治国民的精神。他总结说："特定历史阶段人们把什么当做有价值的东西去意识这个问题的理解，就必然是对那个时代历史性动因的把握。""主流意识形态不是外露地直接支配个人的意识，而是要个人把意识看做自我意识，并认识到行为是自我意识下的主体行为。理解个人的行为，要认真思考主流意识形态在个人身上的主体化。"如果说影视剧价值是个体价值与社会价值的复合体，那么，影视剧价值观念就是个体审美趣味与社会意识形态的统一。

　　从主流影视作品的媒介宣传与舆论引导的角度来看，不同的媒体凭借不同的媒介进行传播，相同的媒体也要面对不同的人群传播，于是又有了各自不同的表达语态要求。由此可见，主流影视作品的

① 国家广播电影电视总局令（第2号）第三章"电视剧的审查"第22条. http://www.sarft. gov.cn/articles/2000/07/08/20070922145320110817.html.

媒体宣传与舆论引导策略好比一个魔方，它有无数种变化，有不同的解法，如何寻找这些变化和解法呢？问题就在于你把主流影视作品和媒体宣传与舆论引导关系看成什么，你把它看成什么样子就按什么样子去解出它。

主流影视作品宣传与舆论引导是社会和谐发展的重要元素。关键是要认识到主流影视作品的艺术属性、商业属性与主流影视作品宣传的关系，以及分众化视域下的不同作品类型及其宣传与舆论引导的特点；还要处理好主流影视作品与受众的关系，主要是审美关系中的受众、传播关系中的受众、商品关系中的受众，因为受众特点决定宣传与舆论引导特点。不同类型主流影视作品宣传与舆论引导的现实价值取向也不同。目前需要集中解决的问题主要有如下几个方面：

1. 主流影视作品的媒介宣传对收视率的影响

（1）宣传是收视率的重要砝码

（2）主流影视作品类型决定宣传引导方式类型

2. 主流影视作品风格与宣传方式的灵活转换

（1）风格不同决定了宣传方式的不同

（2）力戒影视作品中的"三俗"倾向，追求品味提升

（3）平衡雅俗关系，满足受众精神需求

3. 要尊重艺术生产的规律，把主流影视作品变成人类共享文件

（1）微电影等新媒体艺术形式的出现与应对

（2）艺术生产和消费的新型关系

（3）主流大片如何重建和现实的对话关系

4. 主流影视作品宣传与舆论引导策略层次的提升

（1）主流影视艺术作品要见证、记录时代

（2）媒体对媒介产品的宣传是常态

（3）重在思维方式和创意技巧

越米越多的电视剧作品更注重追求眼前的商业利益，而忽略了

文化应有的历史感和深度。主流影视作品艺术凭借现代媒体的发达而越来越浮躁和急于求成。现代商业社会注重和擅长的就是源源不断地制造先锋和前卫，以便不断地迅速更新市场需求。在这种商业文化冲击下，主流影视作品及各种宣传与舆论引导形式成为一种文化游戏，参加者津津有味，而旁观者感到茫然，最后只剩下参与者自说自话。只有成功的主流影视作品才能打动一代又一代的人。在主流影视作品媒体宣传与舆论引导策略实施过程中，最重要的是要趋利避害，避免文化炒作、文化浮躁，更不能以文化产业的名义制造一些"文化垃圾"，污染我们的文化市场。主流影视作品要做到的就是别让受众心灵营养不良，要善用富有创意的艺术思维制造创新性的艺术作品，更要学会用智慧型的媒介市场宣传与舆论引导策略来占领国内外市场。目前，我们很多作品在情节设置、内容真实性方面都不太注意受众的需求，不太注意艺术的逻辑性。主流影视作品理应严把内容质量关与媒体宣传舆论引导关。从大众媒介的普及性和受众喜爱的传播形式来看，电影、电视剧无疑独占鳌头。电影、电视剧的巨大传播优势从根本上来源于其形象化与情节化的表现形式，这种形式一方面增强了传播效果，另一方面也容易让人忽视其导向性。正如马歇尔·麦克卢汉所言，"媒介文化把传播和文化凝聚成一个动力学的过程，将每一个人裹挟其中。于是，媒介变成我们当代日常生活的仪式和景观"。如何运用好这种情景化的最佳状态，为主流影视作品的宣传和舆论引导更好地服务，成为本研究的重点和难点。

从国内对主流影视作品的认知角度来看，我国主流大片的生产创作和理论探讨一直处于在解构中寻求建构、在建构中又去解构的波浪式发展之中，而且我国主流电影在历史的发展当中逐渐建构起自身的民族文化形象。从"价值""意义""信仰""责任"四个关键词入手，可以看到我国受众中的青年人的世界观、人生观、价值观还没有完全成熟，电影作品所传达的价值观对他们的影响是重大的。

主流大片要有鲜明的价值取向，《云水谣》《集结号》《风声》《杨善洲》《1942》《中国合伙人》《百鸟朝凤》等叫好又叫座的主流大片，坚守住了中国主流大片的阵地，传递出了一种美好的价值。

笔者认为，主流影视作品这种文艺形式本身就具有多样化的特点，在对主流影视作品进行宣传和舆论引导时，要根据主流影视作品不同的风格选择相应的宣传和舆论引导模式；但是不论采取何种模式，都要减少对平庸文化和粗俗文化内容的传播，要极力平衡雅俗文化之间的价值取向对主流影视作品自身文化诉求的影响，应该让中国的精英文化和边缘文化在主流影视作品中都能获得巨大的发展空间。换言之，一部优秀的主流影视作品应该是雅俗共赏的艺术精品。从文化产业的发展契机来看，主流影视作品是一个巨大的文化与商业的复合载体，传媒运营能力直接决定了主流影视作品在收视市场份额中的占有率和收益。主流影视作品制作方与媒体等应当建立起积极的互动经营机制，建立立体式的媒体传播机制，充分考虑市场推广需求，满足市场推广欲望，建立起新型的合作机制和利益分配机制。

从理论意义和实践意义的宏观角度来看，艺术生产和消费进入现代社会以后变得更加方便了，微电影等新媒体艺术形式应运而生。真正好的主流影视作品应该是将现实生活材料清除病毒后变成人类共享文件。主流影视作品已经成为时代文化的一面镜子，成为中国社会巨变的记录和见证，是中国人内心世界的写照。尽管一边有数据说，主流影视作品的播出比重和贡献比例正在下降，但另一边的数据则又表明人均收看主流影视作品的时长略有增加。不论哪种数据更为真实，今天的人们的确实实在在地感受到它的影响，它已成为人们日常生活中的一个部分。就对社会生活和人们心理影响的深度和广度来说，目前没有哪种艺术形式能够与之相比。如何让受众接触和认知主流影视作品进而完成舆论引导的潜移默化影响，对媒体和社会发展都是至关重要的。

根据马克思主义文艺理论的核心思想，意识形态是由生产关系而不是生产方式决定的。我们要分析电视剧生产的商业化在社会主义体制下其生产关系发生了什么样的变化，而不是仅从生产方式或者生产规模的变化上判定电视剧艺术观以至社会主体审美精神发生了本质的变化。王彬彬的《对电视剧的最低要求》认为，电视剧价值标准底线是要看它是否展现了"世道人心"。"现代民主法制建立，现代公民意识养育，形成理性的人——不仅是经济学意义上追求利益最大化的经济理性，还是永恒的人文精神的理性。"这种理性表现为在自由的内在规定上，在非排他性的独立自主中，追求真实多元社会的有序发展。

中国电视的这种以宣传和教化为主的媒介功能充分体现了儒家文化提倡的"文以载道"的文艺观。作为宣传体系的一部分，电视剧必须配合党和国家各个时期的工作重点和工作任务，进行相应的创作和播出，即"剧以载道"，其中"主旋律电视剧"就是典型代表。反映在电视剧的播出体制上，就是以重大国家节庆日为支点的播出体制。如，建军节、国庆节等特殊节日较为明显，这一时间段的剧目都极力表现着"时代性"中心话语。电视剧题材也会随着国家宣传重点的转移而发生变化，哪怕是书写有关日常经验的家庭故事和亲情电视剧也都在与主流意识保持着或"神似"或"形似"的一致性，可以看出是自觉地向主流政治意识形态靠拢。就连某些时尚流行电视剧的结局也大都体现着人们对主流政治、现实社会的信心。王伟国的《主旋律审美化刍议》的中心议题是如何把主旋律作品拍好看。为此，作者提出"真实性是电视剧美学的核心和基本特征"的重要美学观点。这是关于主旋律电视剧在国家文化建设中的历史地位和作用及其创作方法的真知灼见。真实性为什么成为电视剧美学核心？这是因为它把电视剧文本作为时代的缩影来看，就像巴尔扎克的《人间喜剧》。真实性如何成为基本特征？这需要在电视剧艺术的真实性中贯穿科学真理、历史的真实性和人的真实性。换言之，

离开真实性的美，不是立足于生活和内心情感的美。只具有抽象的或者是观念化的美，不是好的电视剧作品。

黑格尔指出："每一种艺术作品都属于它的时代和它的民族，各有特殊环境，依存于特殊的、历史的和其他的观念和目的。"①豪泽尔也认为，艺术总是跟社会需要联系在一起的。如果不与社会发生关系，自发性无法导致艺术作品的产生。路海波在《改革题材电视剧刍议》中认为，上乘境界则应是看它有没有当代意识、最新鲜的生活材料。因为当代意识正是指人们在急剧变化的现实中产生或形成新的价值观念和判断标准。

在飞速发展的电子传播技术的带动下，一个以消费和娱乐为核心的大众娱乐文化语境日渐清晰。"在当代中国文化的总体维度上，当今中国文艺显然已经不再寻求那种激进形式的政治批判理性，而转向一种能够为范围广泛的大众情绪所接受的新的话语策略，其中没有故作深沉，没有高谈阔论，没有慷慨激昂，没有想入非非，而唯有感受观察、体验、描写、再现，唯有写实性的复现——在复现中传达世道人心、兴衰治乱和爱憎恩怨、百姓家常——它们不再凭借某种精神的价值判断而存在，因为现实本身早已拒绝为这种'价值'做出牺牲。"②郑证予的《电视文化传播导论》认为，电视文化场可分为信息场（高信息量系统，有能力蕴含比传递表层信息或主流信息更多的信息内容，如现场感等）、知识场（成为全体人群获取知识的重要途径）、娱乐消遣场、艺术审美场、价值信仰场、行为规则场等。这些场域是舆论引导的重要方向。李泽厚提出了"以美启真"的观念。这其实是用艺术引导舆论的一个变相说法。

现今，主流影视作品市场的成熟与媒体宣传和舆论引导的关系已经从自发认识阶段进入到了自觉研究阶段，完成了由感性阶段上升到理性阶段的巨大转变。要看到主流影视作品受众的需求与消费

①　[德]黑格尔.美学（第一卷）.朱光潜译.商务印书馆，1979年，第19页.
②　王德胜.文化的嬉戏与承诺.河南人民出版社，1998年，第34页.

的特点，以及网络新媒体和新技术条件下主流影视作品宣传与舆论引导可能会出现的一些新的发展趋势和意义。

第三节　反思影视文化本体视域下的媒介传播与舆论引导问题

主导文化的主流方面以非主流方面所追求的历史合理性为前提，非主流方面又以主流方面的当下合理性为自我叙事的基础。二者是一种矛盾互动而非对立冲突的相互依存性文化存在。

从海德格尔、梅洛·庞蒂考察视觉艺术发现非对象化、非客体化思维的精妙所在，到胡塞尔的现象学、居伊·德波的景象社会、本雅明的机械复制时代、利奥塔的图像体制、博得里拉的类像时代，还有维尔斯、费瑟斯通视觉文化的消费文化，都不约而同地突出了关于文化的削平、文化的民主、文化的经济功能的论述。如此丰富的视觉文化理论早已使视觉文化超越了只停留在形象而没有观念的认识层次。对影视作品的评论话语分为四种：普通民众话语、权力话语、商业话语和专业话语。这四种话语是舆论引导的方向，成败与否也在于此。

看电视是家庭成员都会参加的日常休闲活动。如果电视里的家庭剧演绎的就是看电视家庭的家长里短，那种关注和愉悦的状态可想而知。所以说，"电视连续剧所具有的这种东方地位与东方人的家庭化生活方式、与中国文化的时间性叙事传统、与社会公共服务条件都有密切关系，加上人们文化消费选择的空间比较小，电影市场萎缩，社会闲暇生活总体水平还不高，都决定了电视剧在人们的娱乐生活中的重要性。电视连续剧在中国所具有的巨大影响力可以说远远超过了电影、小说、戏剧等其他叙事形式，成为名符其实的'第一故事载体'，几乎成为多数中国人阅读故事、享受故事、消费故事的唯一途径，人们沉浸在那些悲欢离合、柳暗花明的家长里短、东

邻西里的故事中，伴随那些一个个周而复始、老生常谈的电视剧度过了一个月又一个月"①。高远而宏大的目标关怀虽然依然潜隐于民众之间，但娱乐功能和消遣欲望在这个时代则加速了它的膨胀和弥漫。影视艺术作为现代社会最丰富多样和最大众化的一种传播媒介，最富有审美创造能力和表现能力。语言和声音是影视艺术重要的组成部分，它在影视审美意象、个性化影视形象和文化蕴含的建构方面，能创造出一种新的审美时空。在以叙事为主的电视剧类型中，语言对白有助于辅助画面阐释、说明和提升主题，也有助于推动情节发展和人物性格的塑造。如，《北京青年》等电视剧的语言对白都比较符合人物的塑造规律。

　　黑格尔在《美学》一书中，也把"情境"作为艺术创作中的一个重要问题，认为"发现情境是一项重要工作，对于艺术家往往也是一件难事，生活情况、行动和命运的总和固然是个人的形成因素，但是他的真正的性格、他的思想和能力的真正核心却无待于他们而借一个情境和动作显现出来。在这个世界情境和动作的演变中，他就揭露出他究竟是什么样的人，而在这以前，人们只是根据他的名字和外表去认识他。"②黑格尔所说的情境包括自然环境、人化了的环境和复杂的精神关系的总和。这三方面彼此保持着本质性的联系，形成一个完备的整体。

　　现在的受众都喜欢影视作品有一定的喜剧成分，剧中的人物能有幽默感。"由于喜剧性有感性和理性的侧重，前者注重形象表现，后者注重观念传达，因而前者偏于外显，后者偏于含蓄，前者相对形而下，后者相对形而上。后者如幽默以更为含蓄的语言为主表现幽默创作者的智慧，形式更为内在，既有超然的精神，强调有节制的高雅，又具有整体谐和及某种思想的美感；而前者如滑稽以包括

　　① 尹鸿，阳代慧. 家庭故事、日常经验、生活戏剧、主流意识——中国电视剧艺术传统. 现代传播，2004（5）.

　　② [德]黑格尔. 美学（第一卷）. 朱光潜译. 商务印书馆，1979年，第277页.

语言在内的还有肢体动作和较长的情节的手段表现滑稽客体（而非创作主体）的可笑性，形式外在而夸大，富有形象性与情感撩拨性。"①真正的幽默"不是停留在可笑性的层面，而是深入到历史的潜流与人性的底蕴，把对当前社会世态人情的描摹戏拟发展到活灵活现的地步，即传输欢乐，更启人心智，它像一道欢乐的溪流，从严密的控制和沉重的氛围中奔涌而生，让我们体会到生命的欢喜，感受着生活中的日常现实，又深悟反讽戏拟背后的宽容与公正"②。对人物塑造深度的要求以及不断扩张的市场都要求喜剧能够像传统的严肃戏剧的叙事一样，错综复杂，引人入胜。而且，为了迎合年轻的、经济富裕的消费层次高、审美品位挑剔的一批特定受众，制作方也在努力生产更加有深度的喜剧。中国喜剧叙事模式是故事完整、线索单一。叙事上讲究这个唯一的叙事线索迂回曲折和一波三折，但是不注重叙事线索的多层并进。如，《泰囧》《港囧》系列影片等本土导演的影视作品都或多或少有这种特点。

　　漫漫历史长河中，"中国一脉相承的专制制度和带有某种血缘温情的宗法制度相结合，形成了'家国同构'的社会政治结构，这种社会政治结构深刻地影响着中国文化，包括占主导地位的意识形态、史学文学艺术、民风民俗，甚至科学技术等"③。如，2014年热播的《父母爱情》更是表明家国意识下的自我始终面对并限制着纯粹的特殊自我。社会的变革影响着社会中每一个个体的命运，这也应该是影视作品要表现的主题范围。比如《结婚十年》，主人公结婚的十年也是改革开放的十年和社会飞速发展的十年。家庭作为社会的细胞，不可能不受到社会大环境的影响。以这样的视角切入，家庭和个体的沉浮才更具有代表性，才能让作品更有血有肉和震撼人心。

　　贺拉斯在《诗艺》里曾说过，诗人的愿望应该是给人益处和乐

① 文刚. 滑稽之美学品格新论. 石油大学学报，2004（3）.
② 韩鑫. 从滑稽到幽默. 艺术百家，1999（3）.
③ 张岱年，方克立. 中国文化概论. 北京师范大学出版社，1994年，第55页.

趣，他写的东西应该给人以快感，同时对生活有帮助，寓教于乐，既劝导读者，又使他喜爱，才能符合众望。我们的创作都蕴含着一个大主题、大背景，主旋律影视作品，"望名生义"，似乎每一部作品都带有教化的韵味，其实深刻的就是生活的本身。可是，我们有时往往把激情当成一种口号，而忽视了人的内心情感。艺术就是情感的符号，这是一条普遍的艺术创作规律。影视剧所讲的"故事"都隐含着人生在世的根本问题，是大环境在个体身上的投影，要充分体现生活世界的良知。这样，影视艺术哲学也就变成了影视剧心学。

影视剧是一个可以信息叠加的"场"。它貌似是"实体"，其实是虚拟的实体，是技术性图像为图像接受者建构意义和内涵，其实际建构的是"意识之场"。影视艺术可以从哲学的视角来探讨影视剧的"呈现方式""影像思维""叙述功能"等，换言之，影视剧可以成为诗意地把握世界的独特方式。影视剧是感觉的艺术，现象学是思想的艺术。影像的直观品性，即真实呈现事物原貌的特质，使影像具有了通过"实体之现象"显现"实体之意义"的能力。亚里士多德早就说过："心灵的思索离不开形象。"

杂交是媒介的本质，媒介的不可限量的能量，不仅在于其传播能力及其在传播中的再生能力，更在于其杂交的变数及能量的释放。用麦克卢汉的话说，报纸枪毙了剧院，电视打击了影院和夜总会。但是萧伯纳将新闻媒介纳入戏剧，让戏剧舞台接过新闻媒介争论的问题和人的兴趣来呈现大千世界。"由于媒介形式的生命杂交和相互作用，人的经验能得到出人意料的充实。"随着电脑技术的发展，影视艺术还会出现新的"技术内爆"，还会出现未可知的新的艺术生产方式。①面对最能与时俱进的影视艺术，我们提出现象之美是对镜像生存方式的顺应，并希望在顺应的同时提升这种方式的质量。数

① [加]马歇尔·麦克卢汉.理解媒介——论人的延伸.何道宽译.商务印书馆，2000年，第365页.

字化生存的一个表现形式就是镜像生存。"媒介即信息"提醒我们有必要提高对已有杂交媒体的潜质的认识，提高对可能的新的杂交媒体的发现和挖掘能力。影视剧本来就是杂交出来的，它还会杂交下去。麦克卢汉说："媒介作为我们感知的延伸，必然要形成新的比率。"①

① [加]马歇尔·麦克卢汉. 理解媒介——论人的延伸. 何道宽译. 商务印书馆, 2000年, 第87页.

第七章　新媒体社群下的影视作品推广

新媒体社群就是建立在新媒体平台之上，进行信息共享传播、情感交流的虚拟人的集合体。新媒体社群下的以"弹幕"等形式出现的社会化观剧评剧行为体现了人际传播和群体传播并重的网络观剧行为的群体变化过程。在社交网络时代，社群化观剧成为一种传播剧情和分享体验的社会化行为。换言之，新媒体社群的社会化和大众化观剧行为就是要通过剧目的多元化、评剧即时化来满足在线受众的多元个性化需求。

第一节　新媒体社群下的网络自制剧营销传播分析

社群具有关系属性，通过社群通常可以联系到大量的"同道中人"。通常情况下，要想实现社群成员对社群从弱依赖性关系向强依赖性关系发展，就要意识到内容是社群组建的基础，要通过社群沉淀来增强用户成员黏性，进而将兴趣相同的用户成员吸引到同一个朋友圈内。各大网站的网络自制剧就是要让受众产生网络社群依赖感，想看某剧就来某网站。从 2000 年我国第一部网络剧《原色》诞生，到搜索量过亿、被评为"2010 年中国十大文化产品"之一的《老男孩》，网络自制剧市场影响力逐渐增大。但是由于制作水平参差不齐和内容低俗，导致大部分网络剧叫座不叫好。2014 年各大主流视频网站开始尝试网络自制剧，竞争出精品。像搜狐的《匆匆那年》、优酷的《万万没想到 2》、爱奇艺的《灵魂摆渡》。2015 年网络自制

剧更是开启了视频网站的"付费模式"。2016 年网络自制剧中更是出现很多点击量和口碑俱佳的好剧，如《余罪》《最好的我们》《半妖倾城》等。目前，各大视频网站的网络自制剧正在走向网剧社群化、类型化和品牌化之路。

一、网络自制剧与社群依赖感

网络自制剧依托互联网的大数据，可以深入了解年轻网民的兴趣点所在，有针对性地引发潮流和爆点。以爱奇艺为例，视频门户网站的海量存储可以照顾到各类受众的观影愿望。有些网民希望看到优质的特色剧集，爱奇艺会推出像《老九门》《最好的我们》等剧。有些网民想看在电视上看不到的猎奇题材的剧集，爱奇艺会为其提供《灵魂摆渡》《余罪》这样的剧集。为了满足某些所谓"脑残粉"的追剧需求，爱奇艺推出了《白衣校花和大长腿》《来自星星的继承者们》等。为了满足喜欢传统网络段子剧的受众，爱奇艺从 2014年开始连续三年推出了《废柴兄弟》。网络自制剧的社群依赖感主要来自以下两个方面。

（一）网络自制剧独特的制播模式让受众产生约会意识

网络自制剧拥有传统电视剧所没有的独特播出模式，即周播、季播。视频网站会选择每周固定时间上线一集或者两集，并且会根据需求一年制作一季或者多季剧集。周播和季播作为自制剧的最大特色，突出优势在于每次播出的剧集结尾都会设置悬念，给受众带来一种期待。这种期待会在下次观看时引发受众的兴奋心情，从而培养出相对固定的受众群，并且因为其较长时间的播出周期，能够形成长时间的话题讨论热度，从而培养出品牌效应。此外，网络自制剧与网民互动产生的意见与反馈可以帮助制作方更好地修改或延续之前的风格。

（二）受众观看习惯的改变也加剧了对网络自制剧社群的依赖

随着互联网的不断发展，多屏互动和移动媒体已经成为人们观看视频的主要渠道，而在线观看视频已经成为网民上网的主要行为之一。相对于以前守在电视机前看电视剧的时间和地点的固定化，网络自制剧的观看方式及时间更加灵活随意，因此成为更多人休闲放松的主要方式。情节更加紧凑和剧情更加跌宕起伏的网络自制剧给了受众追剧的动力，碎片化的叙事方式也比较迎合现代人快节奏的工作生活状态。现在年轻人在现实中的真实状态是在火车上、地铁上、公交车上都在追剧，他们通常戴着耳机、低着头，整个世界似乎都浓缩在了手中的手机上。

二、批判话语下的网络自制剧营销传播

网络自制剧极端的娱乐化倾向及其后果是需要用批判思维进行审视的，主要可以从以下两个方面来分析。

（一）要处理好作为"话语权的商品"和作为"商品的话语权"的关系

网络自制剧作为一种特殊的娱乐文化产品，其中作为最主要构成的台词也成为一种有价商品，这种语言商品代表着话语权。商业看重娱乐和人气，有娱乐就有人气。娱乐对人们来说是低成本的精神需要，对商家来说却可以轻易达到营销的预期效果。当强势的商业资本向娱乐界进军时，娱乐界也开始拥有强势话语力量。当网络自制剧中充满了广告植入、插播、冠名等商业宣传元素时，受众倒也习以为常。毕竟以受众的心态只要能够尽情享受网络自制剧带来的娱乐体验，其他的商业标签权当是一种必要的代价。当商业掌握了娱乐的话语权，就意味着可以控制人们对娱乐内容的选择和理解。当我们感受到娱乐的肤浅时，从众心理也会让我们继续默认这种肤

浅的存在。

（二）合理认知对社会矛盾问题的消解

网络自制剧借助无意识的娱乐化台词构造了一个最终美好和谐的社会。《屌丝男士》系列剧中，无论大鹏受到了什么挫折，即使头破血流，依然开心地面对生活。事实是你可以通过自己的方式忽略现实的残酷，但是，残酷的现实和社会问题依然存在。看似已经被娱乐消解的社会矛盾问题如果不在剧中真实呈现，而只是为了取悦受众进行合理避让，受众就会因为过度关注娱乐化内容而缺失正视现实和解决社会矛盾问题的勇气和方法。如果解决社会矛盾问题的出口被掩盖，那么危害社会正常秩序的谣言和暴力冲突就会成为人们主要的发泄途径。如此循环，社会中的人们有可能会陷入一个自己编织的口袋中不能脱身。

通过对网络自制剧台词的批判性话语分析，我们可以发现其背后隐藏的权利关系。网络自制剧运用隐喻、反理性和低俗的台词营造了"恶搞"的娱乐效果。当网络自制剧中的语言成为娱乐化的商品时，就会导致受众逐渐丧失主体批判精神，不利于人和社会的全面发展。

第二节　新媒体社群下的 IP 影视剧营销传播分析

自 2014 年起，IP 成为中国影视界的热词。IP 是 Intellectual Property 的缩写，即知识产权。现在，IP 更多指以拥有知识产权的作品为核心衍生出的文学、影视、游戏、音乐等产品。如，电影《栀子花开》《同桌的你》都是音乐 IP，《古剑奇谭》是游戏 IP，《爸爸的假期》《奔跑吧兄弟》是综艺 IP。在这些多元题材中，由一本本网络小说改编的 IP 影视剧最引人关注，成为影视市场中的佼佼者。

从 2012 年的《甄嬛传》《步步惊心》到 2015 年的《琅琊榜》《欢乐颂》，再到 2017 年的《三生三世十里桃花》《择天记》《欢乐颂 2》，这一连串耳熟能详的影视剧名字都昭示着 IP 影视剧未来的光明前景。

一、IP 影视剧自身社群下的营销传播优势

IP 不但是有价值的，而且它的价值也是在不断变动的。有的 IP 可以长期保持其价值，有的则昙花一现，关键是要进行符合外部社会条件和时代要求的 IP 自身的开发运作。在 IP 影视剧改编中，IP 自身最大的优势就是"内容"和"粉丝基础"。

（一）IP 优质的原创内容是影视剧改编的基础

IP 小说的内容本身就是一个很好的剧本模板，其中完整的故事和人物剧情节奏都符合受众的偏好。内容是一切 IP 开发的基础，决定着一个 IP 是否能够带来巨大的商业利益。原创的优质内容能够持续创造订阅机制，或者衍生再创作，有牢牢依附于内容的受众流量，才能有变现的能力。作品中的任何一个细节都具备在日后成为开发点的潜力，所以原创内容的强度和创造力决定了 IP 的影响力和传播力。除了作品内容本身，作品背后的价值观、世界观等能够突破时间和地域的限制，获得受众的认同，从而得到更广泛的传播。有价值的 IP 对内容看重，也是对受众获得情感共鸣、传播动力和具有购买潜力的看重。

（二）最重要的是 IP 本身自带庞大的粉丝群

在 IP 内容基础上稍加修改后的 IP 影视剧，不考虑其他因素，受众数量起码是有保障的；可以说，IP 开发是粉丝经济的进化体。选择制作 IP 影视剧可使制作周期大大缩短，使投资风险大幅降低，这对具有高投资风险的影视行业来说，是一个利好的选择。如，国

外的《哈利波特》电影系列，国内的《小时代》系列、《何以笙箫默》《甄嬛传》《琅琊榜》《盗墓笔记》《花千骨》《老九门》《择天记》等各类言情、古装、玄幻题材 IP 作品都是成功范例。这些 IP 文学作品前期已聚集了大量的粉丝受众，拥有良好的口碑以及一定的知名度，而根据这些 IP 作品改编而来的影视剧对粉丝来讲，往往能够唤起他们的共同情感回忆与共鸣，使他们不由自主地进行选择性注意，积极参与相关话题讨论，容易形成话题热度。

二、IP 影视剧过度营销问题

IP 影视剧普遍存在宣传大于制作的问题，当"人气"比作品质量更重要的时候，就是过度营销的集中表现。目前，大部分 IP 影视剧都存在制作周期短和不求质量但求用宣传补过的想法。如，IP 电影《微微一笑很倾城》，开机时间是 2016 年 1 月 3 日，杀青时间是 2016 年 2 月 27 日，制作周期为 56 天，上映时间是 2016 年 8 月 12 日，杀青结束到上映之间的 167 天都是宣传期。更有甚者，一些综艺 IP 电影，如《爸爸的假期》《奔跑吧兄弟》都是一周时间内就完成拍摄，然后在全国各大院线上映的电影。这些挣快钱和靠宣传吸引关注的做法是造成过度营销的根源。

（一）"宣传出票房"成为 IP 影视剧过度营销的座右铭

IP 影视剧为了票房而进行的宣传花样百出，有的是利用男女主演进行炒作，在前期制造悬念、制造竞争，列出多名男女演员进行投票，选出最适合的男女主演，如 IP 电影《三生三世十里桃花》就借助投票来预热以吸引受众的注意力。有的则利用演员关系进行炒作，在 IP 电影《何以笙箫默》中就利用其中两位演员现实中是夫妻关系，影片中是兄妹关系进行话题炒作。纵观所有 IP 影视剧，大部分主角都是粉丝量巨大的"小鲜肉"，如 IP 影视剧《致青春》《重返20 岁》《盗墓笔记》《怦然星动》《择天记》全是"小鲜肉"配置，

这样既能有营销话题又能有票房保障。

（二）跟风拍摄过于迎合受众市场

过分迎合受众市场的结果是跟风拍摄导致 IP 影视剧类型化严重。从 2013 年的电影《致我们终将逝去的青春》开始，后续青春类题材《匆匆那年》《同桌的你》《栀子花开》《我的少女时代》《那些年，我们一起追的女孩》《谁的青春不迷茫》等青春类 IP 影视剧相继出现。而后，盗墓题材影视剧开始受热捧，《盗墓笔记》《老九门》《鬼吹灯之九层妖塔》《鬼吹灯之寻龙诀》陆续上映。这些 IP 影视剧大多存在类型重合、内容重复、情节老套的问题，缺少真正来源于现实生活的主题和情节，在宣传上普遍依靠粉丝的群体传播。

过度营销的弊端还在于营销缺少创新性，只是在不断重复常规流程，全都是现成的套路。中国 IP 电影在宣传营销阶段采用的模式基本相同，从影片决定投拍开始，到电影上映之前，陆续投放相关消息以保持关注热度，引发受众的观影期待。即使是新媒体下的"微博营销""意见领袖营销""事件营销""病毒营销"等常见手段也少有新意。

三、要正确引导 IP 影视剧进行适度营销

适度营销不是不进行宣传营销，而是要把内容质量当作核心，将宣传作为辅助手段，依靠高制作质量的精品力作来"说话"。如，《平凡的世界》《琅琊榜》和《湄公河大案》起初收视效果并不理想，但因其制作精良、内容优质，反而后期逆转，引发了广泛关注和热议。在国外，《美国队长》《加勒比海盗》等大 IP 影视剧都是经过多年精心打磨制作而成的。有了优质内容和粉丝基础做铺垫，后续应该把更多精力放在制作上，再加上形式丰富的营销手段，才能实现 IP 影视剧的良性发展。

（一）要灵活运用适度的朋友圈传播和借力营销

朋友圈传播属于熟人传播，劝服性效果更好。微信朋友圈在对电影《夏洛特烦恼》进行口碑宣传中可谓是功不可没。在电影上映之初，朋友圈的每个人都在争前恐后地发布该片的信息并且鼓动周围朋友去看。朋友圈的口碑传播只是营销胜利的第一步。作为小成本、小导演、小众演员的《夏洛特烦恼》与同期上映的大制作、大导演、名演员的电影《解救吾先生》捆绑进行借力营销，达到了双赢的效果。两部影片看似毫无联系，但是在《夏洛特烦恼》中男主角夏洛为刘德华写歌时用"屯儿"调侃刘德华，这时在网络上就流传出了疑似刘德华演唱的融合"屯儿"旋律的《吾先生特烦恼》，让人不得不同时关注两部影片及其剧情。

（二）制作内容品质与营销并重

过分追求有粉丝基础的 IP，导致很多电影的内容存在低俗化、娱乐化过度和忽视电影内涵的情况。在选择 IP 的过程中，不能盲目跟风，要具有独到的眼光和艺术判断力。如，东阳正午阳光影视有限公司在市场盲目跟风青春偶像 IP 影视剧时，选择古代权谋 IP 影视剧《琅琊榜》，演员不刻意选择"小鲜肉"，而是选择有实力演技的优秀演员，精心制作打造受众喜爱的良心剧。由此可见，所有获得成功的影视作品都会遵循同样的"铁律"，那就是优质的内容和制作才是关键。

在"互联网+"电影时代，互联网不仅是一种传播工具，更像是一种思维方式。通过这种思维方式将不同的事物进行连接，但这种连接不是简单的相加，而是一种深层次的本质融合。"互联网+"电影也不仅是通过互联网为电影提供平台，将电影数字化、移动化、网络化；而且充分运营互联网中大数据、云计算、云储存等优势，将互联网思维融入电影的生产、发行、销售等各个环节中。相比传

统电影公司以上游投资为主，互联网公司更专注于上下游融合兼顾，凭借自身在用户流量、大数据、影响力等方面的优势参与到电影的投资、制作、发行、宣传、放映、后续开发等各个环节。他们崇尚用户至上的理念，利用社交平台和粉丝互动，将传统电影产业链中由不同公司负责的环节集于一身，致力于打造电影行业的 O2O（Online to Offline，即线上线下）全流程产业链条。

简言之，围绕影视剧形成的各种朋友圈文化是一种共同体文化。这种文化和社群文化本质上是相契合的。朋友圈和社群的本质都是连接，连接人与人、人与信息、人与产品、人与服务等。人与人连接的关键在于人与人之间的交流互动。各种影视社群组织发布传播优质影视内容，促进社群成员相互交流、不断反馈，推动影视内容和营销传播创新。各种影视社群组织从影视内容运作到粉丝经营，从粉丝经营到社群经营，而社群经营又反过来促进内容的创新，以此为据点形成良性循环，可以迅速打造出特色影视 IP 品牌。当拥有影视 IP 品牌后，就会使自身拥有较高的知名度，用户消费时就会首选 IP 品牌。朋友圈经济和社群经济品牌的商业价值在于精准营销和推广，有效提高市场转化率。对于 IP 影视品牌而言，要想从社交红利中获得商业利润，就不仅要考虑粉丝的数量，更要注重社群成员在社群组织中的参与感和归属感。

第三节　新媒体社群经济下的影视营销传播模式

新媒体时代的最大特征是一切产业皆媒体，换言之，一切媒体皆产业。新媒体社群的功能在快速进步的媒介技术的推动下不断完善，社群的商业价值和服务特性得到充分放大，社群经济的活力开始显现。依托移动互联网的带有广泛聚合性的社群传播特征，促使社群成员对内容的生产流程和后期产品的消费具有一定的选择决策

权。社群经济就是要用社群连接用户，打造社交型产业生态链。

一、社群经济和移动互联网金融相结合成为"互联网＋"宣传的必然选择

国产动画电影《西游记之大圣归来》（简称《大圣归来》）的众筹成功是社群经济的成功范例。众筹就是要善于将影片中的各种元素都交集在一起来共同打造成功的作品。"89 位众筹投资人，合计投入 780 万元，投资回报率已经高达 400%，当票房超过 5 亿元之后，最终获得本息约 3000 万元，平均每位投资人可以净赚近 25 万元。国产动画电影《大圣归来》创造了中国电影众筹史上的第一次成功，用这样的方式让一小撮普通受众赚翻了。"①这次众筹不同于很多众筹在众筹平台或者互联网金融平台发起，发起人路伟只是在自己的微信朋友圈里发了一条消息，为《大圣归来》影片募集宣发经费。随后，得到了朋友圈中的众多熟人、朋友的支持。此次参与众筹的人多数从事金融行业，其中很多是有闲钱，还有闲情逸致的公司高管。众筹带来的不仅是钱，也带来了投资众筹的电影粉丝，这 100 个众筹粉丝每个人又会影响 100 个粉丝，这样影响的就是上万人。在今天这个社群经济时代，按照三度影响力观点，我们的行为可以影响到我们朋友的朋友的朋友，个体行为的威力就足以影响网络中众多人群了。在此次的优质众筹人中，有很多人还自己包了场。如此看来，此次众筹在某种程度上也为电影的成功埋下了很多伏笔。

国产动画给人的刻板印象是低幼、低票房，缺乏原创。电影《大圣归来》则一举刷新《功夫熊猫 2》的中国动画电影票房纪录，还通过"口碑推动票房"的模式形成票房的逆势上扬，更是衍生出"自来水"这个专有名词。

① 路伟.《大圣归来》的众筹成功是偶然而又幸运的. 中国经济网，2015-8-12. http://www.ce.cn/culture/gd/201508/11/t20150811_6191731.shtml.

（一）用"自来水"式的口碑宣传将社群传播威力最大化

"自来水"脱胎于网络水军，是由《大圣归来》这一影片衍生出来的新词。"自来水"指的是并非影片方授意，而是完全出于自发意愿，为该影片进行宣传的社交网络中的普通用户群体。因为是"不请自来""自发自愿"的水军，所以该群体将自己戏称为"自来水"。有了"自来水"的参与，影片票房自然是水到渠成。但是，"自来水"不是"自来"的，而是"渠成水才到"。有计划的免费观影策略就是这条引水渠。要让所属不同群体的人，尤其是要提前让专业受众和相关领域的人免费观影，然后再让更多的普通受众参与进来并影响周围人群，这不失为一种很好的多元病毒式营销。这也是一个逐渐发酵的过程，其中，关键是要找到一批"意见领袖"来充当种子口碑。在《大圣归来》初期，团队专为种子口碑人群组合了一些场次。最初的口碑是基于对内容的评价，如动画画面有身临其境感，音乐动听。到了后来，各种"自来水"，各种二次创作，逐渐演变成了计划外的网友的狂欢。

（二）借助微信朋友圈开展电商票务

如今，电影购票逐渐从线下走到了线上。据中国经济网文化产业频道记者了解，"微信购票平台为《大圣归来》的票房逆袭出了不少力，在该平台上的销售数量占到总量的近4成，总额达到了2亿元"[1]。一个受众看完电影，写一个影评，在微信朋友圈里一发，就可能吸引到其他朋友，而恰好电影票也是在互联网或者微信发行。电商票务基于微信这样的高频社交平台，便于把朋友圈的内容直接转换成票务，使受众不用再走进电影院去买票。在《大圣归来》票房过亿之时，为了感谢各方，影片方曾做了一个海报，海报下面就

[1] 路伟、杨丹谈《大圣归来》的逆袭：背后离不开互联网＋. 中国经济网，2015-8-12. http://www.ce.cn/culture/gd/201508/12/t20150812_6203702.shtml.

有一个二维码，一扫就可以购票。当"自来水"在朋友圈传播这个图片的时候，实际上就等于在朋友圈中发了一个自助购票邀请函。简言之，如果没有互联网，没有朋友圈，就不可能有那么好的口碑，就不会有路人转粉，就不会有"自来水"。

现在，微信朋友圈已成为影视剧宣传的重要平台。电视剧《人民的名义》在播出期间，其观看者不断在微信上发布该剧的剧照、剧情进展，甚至有大量的关于达康书记的表情包在微信朋友圈广为流传，吸引了许多潜在的受众关注此剧。

简言之，社交即互动，互动即生情。微信社群或微信公众号已经形成了社交朋友圈之间的传播，群主是社群内部的一个节点，可以与群内各个成员产生关系，而每个社群成员又与其他社群相联系，这种圈层式传播形成有效的正面反馈，又被各个圈层一圈圈快速放大，病毒式传播的口碑效应极大提高了社群传播内容的知晓度和认同度。可以说，微信社群或微信公众号已经具备了大众传播功能，甚至劝服传播效果更好。

二、社群文化下的影评微信公众号分类及传播特点

微信公众号影评是通过微信对电影作品的分析和评价来影响广大受众。有关影评的微信公众号众多，按照进行影评的主体进行分类，可以分为学术期刊类、影评学会类、影视媒体工作者类、自由影评人类。

（一）学术期刊类

微信公众平台为学术期刊扩大影响力和进行媒介转型提供了契机。众多影视类学术期刊开始通过权威深度的影评吸引广大电影爱好者。《电影评介》《当代电影》《电影艺术杂志》等期刊都开设了微信公众号，通过这个平台向公众提供相关的电影资讯。在内容推送上，以纸版期刊目录推送和期刊文章整理删减发布为主。此类学术

期刊类影评代表着学院派的意见，话语体系专业高深，与普通影迷有着一定的思想差距。

（二）影评学会类

此类公众号的权威性和专业化程度稍逊于学术期刊类，但也平衡了学术表达与民间话语的体系融合。"上海影评学会画外音"每周会推送一次最新内容，包括最新上映电影的评分、学会会员的评论文章及一些学术性文章。此类当中还有一些高校影评学会及影评社团公众号很有特色，如"云南民大影评学会"和"浙师大影评学会"，它们推送的内容主要来自学生们的观影感受。此类影评公众号数量有限，影响力有限。

（三）影视媒体工作者类

影视媒体工作者平台一般都是由深入电影创作一线的电影实践参与者进行运作，这些人对电影的艺术价值和受众的审美追求有更准确的了解。影视媒体工作者积极参与微信公众号的内容推送主要是为了电影的宣传推广。影视媒体工作者平台类影评公众号主要以电影院、购票平台和影视公司等微信公众号为代表。电影院的院方人员会通过微信公众号及时把影片的相关预告讯息传递给受众，受众根据这些推送内容选择适合自己的影片进行观影。时光网作为国内最大的在线购票平台之一，通过其公众号"Mtime 时光网"在 2017年 1 月 26 日、27 日、28 日、29 日连续 4 天对影片《西游伏妖篇》进行宣传。除了电影院和购票平台，一些影视公司也会利用自己的公众平台发布一些最新影视信息和深度影评。如"第一影评"在 2016年 12 月 31 日发表了《从过去到当下——关于中国电影创作的历史思考》的深度影评。再如，公众号"知影"在 2017 年 1 月 5 日推送了《蔡明亮×李康生：中国走得太快了，我希望大家能够慢下来》，文章内容是有关蔡明亮导演的专访。

（四）自由影评人类

自由影评人的出现让专业影评人的光环不再泛华。从刚开始的论坛、博客影评，到如今的微信公众号影评，自由影评人大有扛起"草根意见领袖"大旗的趋势。目前，比较有名的个人公共账号有"婊姐影评""桃桃淘电影""卫西谛照常生活"等，因为文字表达幽默风趣，加上直言不讳泼辣的表述，受到诸多影迷的关注喜爱。公众号"婊姐影评"在2017年2月6日发表影评文章《〈乘风破浪〉就是四平青年版的古惑仔啊》，文章中穿插着图片、小视频，有些文字换成红色加粗以示强调。公众号"桃桃淘电影"在2017年1月30日发表文章《〈大闹天竺〉拍成这样，说明导演还是有门槛的》，对《大闹天竺》进行了一番神吐槽，认为《大闹天竺》是畸形电影市场的畸形产物，急功近利的捞钱心态让那些不具备导演能力的人制造出了各种烂片。

总的说来，社群文化下的社会化阅读信息扩散规律也可以通过流程化的直观形式来展示，即从用户通过线上或线下接触到微信公众号开始，流程也开始正式运转。"点击阅读公众号文章""接受订阅号内容推送""直接在线互动""点赞、收藏、分享公众号内容""进一步互动参加线下活动"等，最终用户的分享会吸引更多新的关注度，从而引起新一轮信息传播扩散的循环。微信公众号影评的内容主要是剧情梳理、电影评分、主创人员、幕后工作、视听语言等。其中视听语言的分析是公众号最具特色和呈现实力之处。公众号"婊姐影评"所推送的《〈爱乐之城〉我情人节收到的最好礼物》，对影片的剪辑、镜头和音乐作了分析。公众号"奇遇电影"在文章《今年最佳之一，无关奖项、一定要看》里，提到了《月光男孩》的古典配乐，称其细腻有魔力，在"黑人电影"中是不常见的。这些三言两语、简单到位的评论迎合了当今碎片化阅读的需要。

三、社群文化下的影评微信公众号对电影营销传播的影响

传统影评是单向度传播，相对固定化和模式化。影评人完成影评文章的创作，通过报刊等纸质媒体传达给广大影迷读者。传统影评的不足之处是，受纸媒反馈滞后性的影响，影评人和受众很难实现及时互动。影评微信公众号则利用自媒体平台的多重优势实现了电影营销的最佳效果。

（一）套叠的朋友圈形成信息扩散场域

微信公众号影评突破了单向和双向的传播模式，变成了点对多点和多点再对多点的传播。对于微信公众平台传播的信息，用户在进行信息选择后会分享到朋友圈进行类似的大众传播，而单纯的人际传播可以通过转发信息给自己的微信好友来实现。信息内容以单个微信用户为节点，在朋友圈之间互相套叠，形成庞大的信息扩散场域，通过多个信息节点实现多级传播。经过信息逐级裂变形成的多级传播，可以实现不断加速放大信息的传销式传播效果。如，公众号"桃桃淘电影"推送一篇影评文章，它的粉丝可以在文章下面写留言，也可以点击右上方发送分享给朋友或者朋友圈，粉丝的粉丝又可以继续看文章、评论和分享。依托强纽带下的趣缘关系，人们通过信息传递而相互连接在一起，形成了巨大的信息扩散舆论场。这种舆论场不仅会影响朋友圈中的人，也会影响弱关系连接下的陌生人。

（二）全程阶段性对影片进行即时性评论

微信公众号影评往往会在影片还没有放映前就开始营造话题。影片方会在放映前、放映中和放映后连续地进行阶段性影视信息传播。如，"奇遇电影"公众号在2017年1月20日就在微信平台上发表了题为《敢跟星爷正面火拼，韩寒的新片是有几把刷子的》的原

创文，此时距离电影《乘风破浪》上映还有一周时间。同日，韩寒在微博发布《乘风破浪》的主题曲《男子汉宣言之乘风破浪歌》，没想到歌词一出，网友纷纷表示"歌词毁三观""直男癌之歌""这是娶老婆还是找奴隶"。演员徐娇更是发微博表示歌词不尊重女性，坚决抵制韩寒的电影。在影片上映之前韩寒就卷入了"直男癌"争议，加上从开拍到上映才用了三个多月，所以这部《乘风破浪》是带着争议进入放映阶段的。争议有时就是最好的宣传，可以吸引受众去一看究竟。

（三）限量推送要求推出精品

为避免信息泛滥、难以管理，微信公众号都是限量推送的，订阅号每天只可以群发一条消息给用户。推送的内容偏向于资讯信息，消息会自动默认放在订阅号文件夹中。影视类的公众号按照每天推送一条消息的频率向订阅用户提供影视评论和咨询等，逐渐形成了用户阅读的惯性和黏性。公众号"上海影评学会画外音"每周推送一篇，时间集中在晚上七八点钟。公众号"婊姐影评"每日推送固定在 22 点以后，满足用户睡前刷屏的需要。目前，从传播效果来看，定时定量的信息推送要比不限量的信息堆积更科学合理。

（四）生产者与传播者合二为一

在微信公众号影评中，影评人不仅要创作文章，还要发布影评与受众进行信息互动反馈，负责平台的整体运营，从而彻底完成了内容生产者和信息传播者合二为一的整体转变。微信公众号的文本创作需要有较深的文字功底，语言要更贴近人们的日常生活，实现深入和浅出的完美配合。吸引眼球光有好文章是不够的，要对文字、图片、小视频、表情包进行合理的穿插组合，达到图文并茂和声画和谐的多元要素合力效果。"三分内容、七分运营"，保持公众号运营的持续性发力是关键。运营者要善于在不断学习了解同行业内同

类型平台运营特色优势的基础上，不断推陈出新，提供更多受众所需所想的内容。

　　微信公众号影评对于整个中国电影市场以及电影批评环境有着深远影响。它是电影市场化传播的重要手段，同时因其全新的话语批评面貌，也成为大众影评的助推力。它充分体现了社群文化和粉丝口碑传播的社会影响力，不论是"恶评"还是"好评"，都会成为人们观影的动力。

　　未来是社会化和大众化观剧时代，也是社群经济的时代。社群经济只有紧随时代发展大趋势，顺势发力，才能顺势盈利。"互联网+"经济现在完全可以等同为新媒体"社群+"经济。新媒体环境下，各大影视类公众号的媒体品牌意识和受众意识增强，都在积极加强挖掘内容、社群、产业三者潜在的商业价值，通过适当将三者组合来获益。社会化阅读类自媒体和综合性文学类社群就是要走"内容 IP"之路，真正实现社群与社会化阅读的紧密结合，要让内容出效益。

结束语

　　电视剧是继舞台剧、广播剧、电影之后的一种新兴的屏幕演剧形式。这种以现代传媒——电视为载体的新兴剧种从诞生之日起就表现出强大的生命力，它是一种具有丰富表现力的剧种，又是一种具有最广大观赏群体的剧种。电视剧已经成为时代文化的一面镜子，折射着时代中五光十色的文化形象。尽管一边有数据表明电视剧的播出比重和贡献比例正在下降，但另一边的数据则又表明人均收看电视剧的时长略有增加。不论哪种数据更为真实，今天的人们都实实在在地感受到它的影响，它已日益成为人们日常生活中的一部分。就对社会生活和人们的心理影响的深度和广度来说，目前没有哪种艺术形式能够与之相比。俗话说，"酒好也怕巷子深"。电视剧的媒体宣传已经成为电视剧收视率的一个重要砝码。目前，电视剧的宣传策划已进入一个逐步成熟、迅速提高的发展时期。

　　影视剧的媒体宣传策略需要创造性思维。通过一个个案的分析，每一个受众应该知道：你看到的是优秀的作品，但不是最好的作品，最好的正在创作之中。

　　风格是很复杂的东西，它是在不断变化中保持的一种品位。简言之，差异即风格。不同的影视剧作品类型决定了不同的电视剧宣传方式。站在社会文化的高度，我们可以重新审视电视剧的宣传方式与电视剧的风格问题。爱德华·希尔斯在《大众社会和它的文化》一文中曾将文化划分为三个层次："高雅文化或精致文化（Refined Culture）、平庸文化（Mediocre Culture）和粗俗文化（Brutal Culture）。高雅文化的特点是主题的严肃性，即它所处理的问题的重要性、知

性（Perception）上的穿透力和一致性，感情表达上的丰富和细腻。平庸文化少原创而更多复制成分。粗俗文化则是更少文化内涵的文化样式。"①影视剧这种文艺形式本身就具有多样化的特点，在对影视剧进行宣传时要根据影视剧不同的风格选择相应的宣传模式。但是不论采用何种影视剧宣传模式，都要减少对平庸文化和粗俗文化内容的传播，要极力平衡雅俗文化之间的价值取向对影视剧自身文化诉求的影响，应该让中国的精英文化和边缘文化在影视剧中都获得巨大的发展空间。换言之，一部优秀的影视剧应该是雅俗共赏的艺术精品。从文化产业的发展契机来看，影视剧是一个巨大的文化与商业的复合载体，传媒运营能力直接决定了影视剧在收视市场份额中的占有率和收益。

在影视剧媒体宣传策略实施过程中，最重要的是要趋利避害。要避免文化炒作、文化浮躁，更不能以文化产业的名义制造一些"文化垃圾"，污染我们的文化市场。影视剧要做到的就是别让受众心灵营养不良，要善用富有创意的艺术思维制作创新性的艺术作品，更要学会用智慧型的媒介市场宣传策略来占领国内外市场。目前，我们很多作品在情节设置、内容真实性方面都不太注意受众的需求，不太注意艺术的逻辑性。影视剧理应严把内容质量关。

美是能够唤醒良知的结构。艺术是灵魂永恒的梦呓，可以与千百年前的灵魂对话。如何真实地再现古今对话，这里有对历史文化深度的理解，更有今人对古事的当代沉思。现代电视剧中，最大的问题不仅是古装戏经常穿帮，以及各种装饰风格的无厘头穿越，还有让古人说今人的话。要知道语言是思维的物质外壳，古人不穿越怎知后世子孙的奇思妙想和妙语连珠呢？反映当代人生活的影视剧最大的问题是有真情实感的较少，这些都是快餐化的结果，没有花

① [美]爱德华·希尔斯. 大众社会和它的文化//[英]奥利弗·博依德-巴雷特，克里斯·纽博尔德. 媒介研究的进路——经典文献读本. 汪凯，刘晓红译. 新华出版社，2004年，第100页.

更多的时间和心思从社会生活中深刻感悟并找到最能触及和震撼人们心灵的事件与人物。艺术生产和消费的形式可能发生变化，但是体现真实生活、引导人们积极向善和提升审美境界的基本创作原则不能发生变化。真正好的影视剧应该是将现实生活材料清除病毒后变成人类共享文件。造成一部作品在相当长的时期内具有艺术魅力的主要原因，正是艺术的潜在价值与价值的不断转换，有了这种转换，才使艺术作品在不同时代的接受者面前不断以新的面貌出现。

　　和平时期的艺术不断更迭和推陈出新的动力来自内部。这一时期的作品，将成为中国社会巨变的记录和见证，通过这些作品才能进入中国人的内心世界。影视剧艺术随着现代媒体的发达而越来越浮躁和急于求成。现代商业社会不断推陈出新以期引领潮流，进而更新市场需求。在这种商业文化冲击下，电视剧及其各种宣传形式极有可能成为一种文化游戏，游戏参与者乐在其中，而旁观者却不知所云，最后只剩下参与者自说自话，无人喝彩。成功的电视剧作品总能打动一代又一代人，每一代人都在作品里，以为在说受众自己的事。

　　近几年，影视剧受众层次进一步提高。尽管我国的影视剧产业在各环节还存在许多问题，但是依然可以断定，它正在从起步期逐渐发展壮大并向成熟期过渡。我们将看到一个朝阳事业的曙光正喷薄而出。

主要参考书目

1. 高鑫. 电视艺术美学. 文化艺术出版社，2005 年.

2. 郭道荣. 艺术美学. 四川美术出版社，2006 年.

3. 金元浦. 文艺心理学. 中国人民大学出版社，2003 年.

4. 李泽厚. 美学三书. 安徽文艺出版社，1999 年.

5. 李法宝. 影视受众学. 中山大学出版社，2008 年.

6. 罗钢，王中忱. 消费文化读本. 中国社会科学出版社，2003 年.

7. 蒲震元. 中国艺术意境论. 北京大学出版社，1999 年.

8. 史可扬. 影视传播学. 中山大学出版社，2006 年.

9. 王伟国. 思想的审美化. 北京广播学院出版社，2004 年.

10. 魏国彬. 电视剧市场体系研究. 云南大学出版社，2007 年.

11. 曾庆瑞，卢蓉. 中国电视剧的审美艺术. 北京广播学院出版社，1997 年.

12. 曾庆瑞. 电视剧原理（第 1 卷）. 中国传媒大学出版社，2006 年.

13. 张凤铸. 影视剧论. 南京大学出版社，1999 年.

14. 张晶. 审美之思. 北京广播学院出版社，2002 年.

15. 仲呈祥. 银屏之旅：仲呈祥论艺术. 山东美术出版社，2002 年.

16. 朱国庆. 艺术新解. 中国戏剧出版社，2005 年.

17. 朱立元. 当代西方文艺理论. 华东师范大学出版社，2005 年.

18. [法]罗兰·巴特. 神话——大众文化诠释. 许蔷蔷, 许绮玲译. 上海人民出版社, 1999年.

19. [美]约翰·费斯克. 理解大众文化. 王晓珏, 宋伟杰译. 中央编译出版社, 2006年.

20. [德]尤尔根·哈贝马斯. 交往行为理论. 曹卫东译. 上海人民出版社, 2004年.